世界名畫家全集 何政廣主編

妮姬 Niki de Saint Phalle

李依依◉編譯

藝術家出版社

世界名畫家全集

法國新寫實藝術家

妮　姬

Niki de Saint Phalle

何政廣●主編
李依依●編譯

藝術家出版社

目 錄

Niki de Saint Phalle

前　言

在女性藝術家中，妮姬‧德‧聖法爾（Niki de Saint Phalle, 1930-2002）居於特異地位。她從小叛逆，夢想自己是個英雌。她內在總有一股強烈慾望，要看到自己潛能最大的發展，要證明自己能力，被認同被接受。

妮姬於1930年出生於法國銀行世家，正逢經濟大蕭條，父親安德烈‧瑪希法‧德‧聖法爾的銀行破產，父母避居紐約，她被送到法國的外祖父母家，八歲時隨父母住在紐約。成長過程中，妮姬似乎是問題兒童。十八歲時，她曾做過時裝模特兒，躍上《生活》、《時尚》雜誌封面。同年她與當海軍的馬修（Harry Mathew）私奔，一年後他們在紐約結婚，兩年後女兒出生，接著移居巴黎。進入婚姻生活後，妮姬發現自己陷入這個她所排斥且極力抵抗的傳統女性角色。二十四歲時，她出現一次強烈精神分裂現象，住在醫院治療時，發現藉由繪畫可以讓自己療癒，從此開始以當藝術家為職志。她雖未接受正式美術教育，但卻透過繪畫找到生命的救贖，心中怨怒昇華成源源不絕的創作能量。

妮姬的初期作品，具有素人繪畫的樸素風格，描繪狹窄的生活領域：家居生活、花園、古堡和友人，塗鴉式的線條，色彩隨意塗抹，技巧不足，形象模糊。1955年，她看到巴塞隆納高第設計的奎爾花園馬賽克裝飾壁畫和蜥蜴造型噴泉，鮮豔拼貼色彩給她很大影響，使她的繪畫出現拼布般色彩敘述神祕愉悅故事。1955年，她與雕刻家丁格力（Jean Tinguely, 1925-1991）結識，在她的藝術生命中佔有重要份量，此時認識了愈來愈多的藝術界朋友。1960年底，妮姬和丁格力住在一起，展開她豐富而大膽的藝術生命。她的作品出現一股強烈的攻擊性和爆發力，用槍把膠囊包裹的顏料射擊在畫布上作成繪畫，這種像是以身體演出的作品，使她聲名大噪，兩年內在各地進行十多場射擊演出，打進了以男性為主的藝術圈，成為當時法國新寫實主義運動唯一女性成員，這個團體包括阿爾曼、克里斯多、克萊因和丁格力等，1970年她參加了在米蘭舉行的「新寫實十年展」，奠定藝術地位。

源於對女性角色的探討，妮姬以新娘、分娩的婦女為主題創作集合藝術般的雕塑，繁雜畫面更像記載著女性生活世界，一部隱藏的生活史。1965年開始妮姬創作〈娜娜〉系列大型雕塑，以鐵絲網作骨架，用紙糊女性造型，身上畫滿心形、花朵等愉悅圖案，塗上鮮艷彩色，超越真人尺寸，伸展四肢，誇張女體性徵，身形豐滿而富含母性與女性力量。其中最著名的是1966年在瑞典斯德哥爾摩現代美術館舉行與丁格力等新寫實藝術家聯展時展出的巨型〈娜娜〉裝置作品，題目叫「她」。這項展覽由該館館長胡爾田（Pontus Hulten）策劃，妮姬展出的〈娜娜〉，讓觀眾從娜娜的子宮走進長28公尺的身體裡，可以觀看由妮姬、丁格力、歐特維特共同創作的結合小型電影院、天文館、水族館、牛乳吧台、名畫展覽場結合的創意空間，娜娜看起來像懷孕的大鳥，又像大地的女神，且可變成接納眾生的娜娜屋，滿足人們對母體的好奇和重回母體的渴望。

妮姬與丁格力在藝術合作上激發出燦爛而富創意的火花，1983年他們在巴黎龐畢度藝術文化中心側面廣場設計了富有機智、親和力，彷彿是一曲活潑逗趣的樂章的〈史特拉汶斯基噴泉〉成為知名作品。1967年他們接受法國政府委託，在加拿大蒙特婁世界博覽會法國館屋頂製作〈夢幻樂園〉，九個多彩的娜娜以各種變化造形出現，舉手投足舞蹈身體變化出各種生物形象和怪獸，結合丁格力六個機械裝置，譜成神奇的樂園景象，充滿浪漫與夢幻氣氛。後來，這件作品永久陳列在斯德哥爾摩現代美術館左前方公園草地上。1995年秋天我曾到此觀看這組陳列在樹林公園中的作品，的確是洋溢著豐富的藝術活力。

在義大利托斯卡尼的卡拉威喬，妮姬製作了稱為「塔羅園」的雕塑公園，依據塔羅牌二十二幅圖像建構造型，是她八〇年代創作的集大成，象徵她理想的國度，也是她居住的夢幻家園。她曾說：「幾張塔羅牌在我出生時便屬於我，這些牌成為我畫布的底，我要在上面塗畫我的一生。」塔羅園是她為自己創造的失樂園。

妮姬的藝術創作，回歸與生命經驗的密切連結，她的創造力跨越繪畫、雕塑、建築、設計與戲劇等領域。充滿戲劇性變化的一生，為她的藝術生涯，增添傳奇色彩，帶給人們震驚、歡愉與溫暖的無數作品，拓展了大眾的美學視野與幻想空間，更為藝術創造了新意義。

2014年6月寫於《藝術家》雜誌社

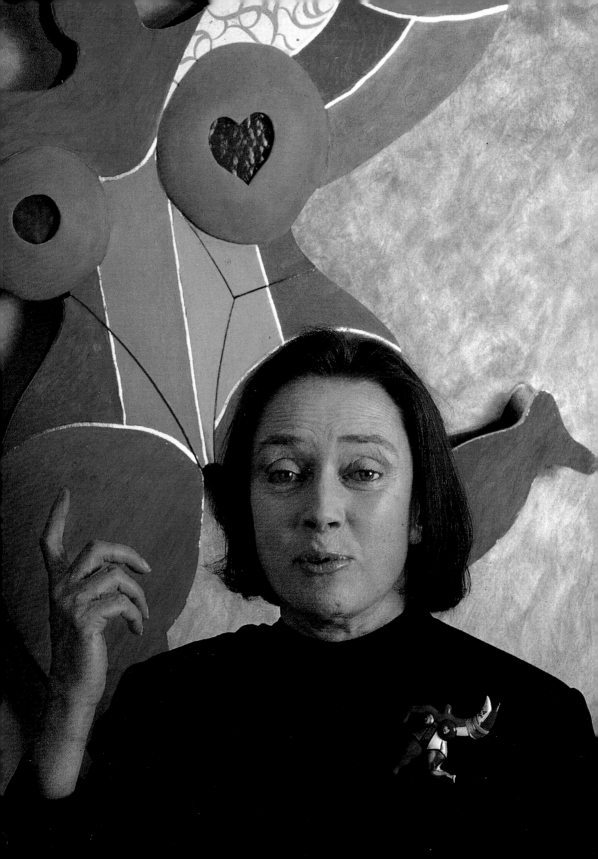

二十世紀偉大女性藝術家——妮姬‧德‧聖法爾的生涯與藝術作品

　　讓我們想像真實的世界於此，在大量的工作之中，在藝術家與藝術建立連結的過程中；讓我們想像無限的宇宙空間於此，在工作室、在實驗室中，在新烏托邦的誕生過程中。讓我們想像，藝術是一種治療，協助我們在潛意識的平行宇宙中散發光芒，而藝術家正是發現這個目標的媒介，接著擊中目標，達到目的。帶著一股充滿自信的創造慾望，將目標單一化後，像顆子彈似地瞄準而擊中它，所有壓抑的憤怒，所有滲透人心的孤寂與忐忑在瞬間爆發，那是自我意識中令人震驚的時刻。

　　妮姬‧德‧聖法爾這位法國藝術家，當她在藝術世界中釋放能量而引起關注，透過令人崇拜而敬佩的射擊繪畫，她達到了上述時刻的頂端，伴隨著熱情與不安的爆發，在她的人生與藝術生涯中，依然是最具標誌性的成就之一。她帶著強烈慾望搜尋著：幻想、遊戲、童話故事、夢魘，以及存在的幻覺，將所有一切凝結在一個單一的姿勢中，產生一股史無前例的共鳴，然後落下而墜入無盡的深邃之中。如此姿態是當下的，是自發的，而且絕不能再次重複，為了繼續探索覺知，妮姬開始找尋目標，或更恰當地說，眾多的目標。藝術不是一項連續不斷的計劃，藝術並非安靜、沉著地在時間之列中從一端到另一端，藝術並不遵從著可重

妮姬‧德‧聖法爾站在她的作品前（前頁圖）

8

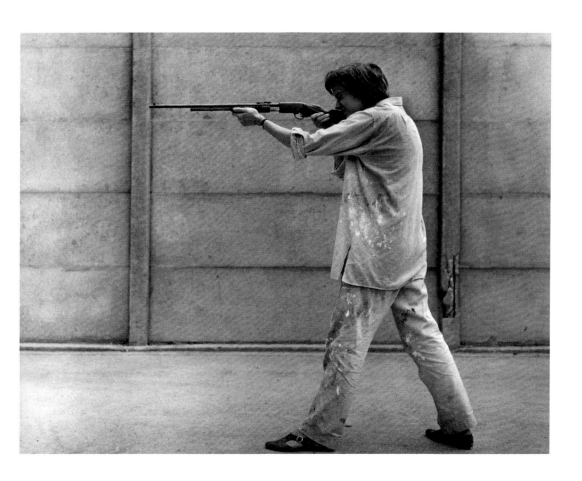

妮姬射擊作品
〈舊大師〉
巴黎，1961年

建的路線，相反地，藝術朝各個面相進行一連串持續不斷的嘗試，以及一系列的研究和探險，通常它們會相互交疊，或相互矛盾，亦或甚至相互摧毀。

走向藝術之路

　　在妮姬的出生背景中，家族裡找不到任何與藝術相關的淵源。1930年10月29日，凱薩琳‧瑪麗－阿涅絲‧法德‧聖法爾（Catherine Marie-Agnès Fal de Saint Phalle，以下簡稱妮姬）出生於法國塞納河畔納伊（Neuilly-sur-Seine），是珍娜‧賈桂琳‧哈伯（Jeanne Jacqueline Harper）與安德列‧瑪麗‧法德‧聖法爾（André Marie Fal de Saint Phalle）五個孩子中排行第二的小孩。

珍娜‧賈桂琳‧哈伯是美國女演員，父親是法國貴族後裔，與家族其他六名兄弟共管家族銀行業，但在1929年股市崩盤後，妮姬父親的銀行因而破產，失去所有的生意和財產，而妮姬的母親面對家庭經濟陷入困境的窘況，加上發現丈夫的外遇事件，經常終日以淚洗面，甚至還將這一切的過錯歸咎於尚未出生的妮姬身上，也因如此，妮姬出生後幾乎感受不到親情的溫暖，這點自然造成妮姬某方面精神層面的極度匱乏。在三歲以前，妮姬始終住在法國涅夫勒（la Nièvre）的外祖父母家，由外祖父母照顧了三年。

1937年，妮姬一家人搬入紐約東88街的公寓裡，妮姬進入「聖心女子修道院」學校就讀，被同學取了「妮姬」的綽號，此後終生使用此名，她因為離經叛道的叛逆行為而遭學校退學，1941年父母將她送往美國紐澤西州與她的祖父母同住，並進入當地的公立學校就讀，隔年才再度回到紐約，進入布里爾利（Brearly）女校就學，1944年，她把學校庭院裡，裝飾在希臘人物雕像上的無花果樹葉子，塗上鮮紅色顏料，這自然又再次遭到退學的處分，學校一個接著一個換，最後在1947年，妮姬終於畢業於美國馬里蘭州的一所學校。由於妮姬的母親受的是嚴格的保守教育，因此她對家中的五個孩子同樣秉持著嚴格的管教方式，然而，父母對妮姬的嚴格管教及態度，卻深刻地影響到她往後的生命，也造成她在求學階段及未來的創作上，總是極度地想展現出一種自我實現和追求自由的意圖。她在自傳中寫道：「我不需要你，我的母親，沒有你我一樣可以過。你對我的糟糕看法，對我既是傷害卻也有所幫助，讓我學會了靠自己，不必再去在意別人對我的看法，這賦予了我極度的自由，讓我可以做自己的自由。」

年紀輕輕的妮姬帶有一副憂鬱神情，毫不隱藏地展現在她的攝影相片中。年僅十幾歲的她，自1948年起開始擔任職業模特兒，活躍於當時的時尚界，其照片被刊登在《Vogue》、《哈潑》、《生活》等美國和法國的知名雜誌內，甚至登上雜誌封面，比如那張刊登在《生活》雜誌封面的妮姬，無疑是一名帶著

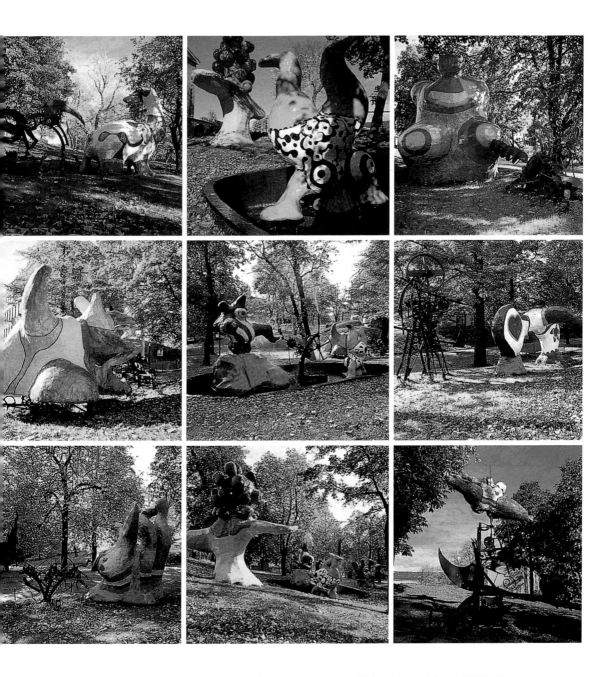

妮姬、丁格力
夢幻樂園
上色聚酯、纖維玻璃、
鐵、馬達　1966
1971年藝術家捐贈

困惑與憂傷眼神的十八歲少女，背後暗示著她已經開始為自己找尋人生的出口。心靈始終渴求一處避風港的妮姬相當早婚，第一任丈夫是年紀大她一歲的哈利·馬修（Harry Mathews, 1930-)，兩人在紐約相識後迅速地陷入愛河，並於1950年正式舉行婚禮。

　　婚後不久哈利便進入哈佛大學攻讀音樂，妮姬在那段時期創

作了第一幅實驗性油畫和粉彩畫。1951年，他們的第一個小孩蘿拉（Laura）誕生，隔年帶著女兒舉家離開美國前往巴黎，當時哈利想成為一名指揮家，但隨後放棄了音樂研究，改而撰寫長篇小說；當時妮姬則決定進入戲劇學校學習演戲，不過隨後也轉而成為了藝術家。1952年，這對年輕夫婦至歐洲遊歷，正是在這趟旅程中，妮姬看見了另一個世界，他們參觀了法國、西班牙的美術館、博物館，以及優雅造形的哥德風格教堂，在在令妮姬深深著迷，藝術世界構成優雅、精緻的魅力漩渦，吸引著妮姬的好奇與探索。

於是，當妮姬在1953年第一次真正的精神崩潰後，藝術成為她的解藥，成為她對抗社會的武器，在藝術創作中，她學會以極度個人的方式，宣洩自我的思想與情感。在這段藝術治療的期間，妮姬主要以油畫及粉彩畫的創作為主，雖然從未受過學校的專業美術訓練，在藝術表現上缺乏訓練和實踐，但她的作品卻反而能自成一格，不帶有學院包袱，完全真誠地以她周遭的見聞及記憶來創作，展現出「素人藝術」的表現風格。從1953年到1955年間所完成的作品上，妮姬會簽上「妮姬・馬修」（Niki Mathews）之名。大約此同時，馬修放棄了音樂研究，轉向長篇小說的撰寫。1954年3月，他們返回巴黎，和美國爵士樂師暨作曲家安東尼・伯納（Anthony Bonner）共同分租一間房子。妮姬透過安東尼・伯納認識了美國畫家修・懷斯（Hugh Weiss, 1925-2007），懷斯時常鼓勵妮姬要保持自己的繪畫風格，不必再去美術學院學習，基於這份鼓勵，往後的五年間，妮姬不斷地在繪畫創作上嘗試新的媒材，並且漸漸引起其他藝術家的關注，開始為自己在藝術圈裡奠定了一席之地。

1955年是妮姬生命中相當重要的一年，雖然對於藝術創作的慾望的開關已經被開啟，但仍未完全充滿熱情與強烈追求。那一年妮姬參觀了郵差喬瑟夫－費迪南・夏瓦勒（Joseph-Ferdinand Cheval, 1836-1924）花了三十三年，親手建造的「理想皇宮」，這是一座由他在送信途中撿來的各式各樣奇特石頭，依照自己的想像所建造出來的巨型建築物。此外，同一年，妮姬還參觀了馬

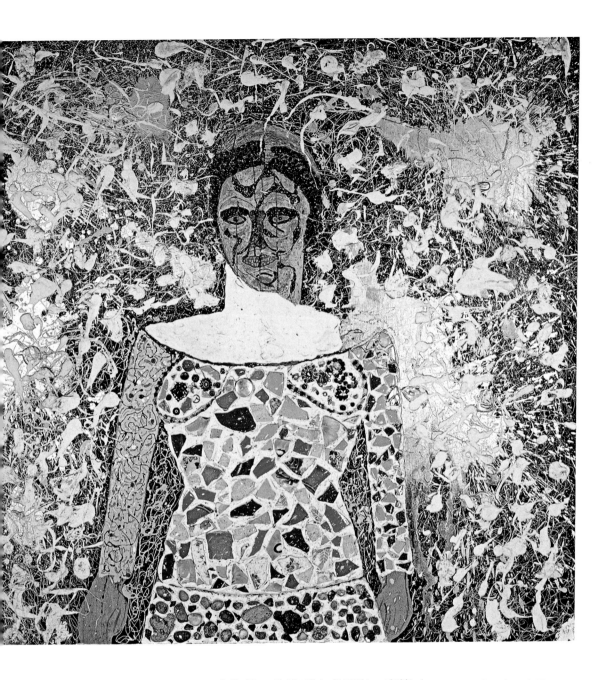

妮姬 **自畫像**
複合媒材、木板
141×141cm
約1958-59

德里和巴塞隆納，欣賞到安東尼奧・高第（Antonio Gaudi, 1852-1926）的作品而驚訝不已，其中以高第的〈奎爾公園〉（Parc Güell）最令她嚮往，為妮姬啟發了無限靈感，最明顯的即為「拼貼」手法，在妮姬後來一系列的作品中，發揮了相當大的功能，亦運用在日後的公共藝術與大型的藝術計劃之中。妮姬曾

說：「在奎爾公園，長椅子是用破掉的陶片拼貼而成的，石頭樹和真正的樹並肩站在一起，我驚喜於這個了不起的巴洛克式的真實感，它讓我產生了幻想。」「我確信，就像是收到了一個神諭，在我有生之年，我也能創造一座理想宮殿。」

1956年8月，妮姬全家回到巴黎，搬入位於阿佛德－杜宏－克雷路（Rue Alfred-Durand-Claye）上的公寓。夫妻倆經常參觀羅浮宮等美術館，妮姬對保羅‧克利、馬諦斯、畢卡索和盧梭等人的作品特別感興趣，在這段期間，她更結識了許多藝術界的朋友，其中影響一生的正是她在1956年遇見的藝術家讓‧丁格力（Jean Tinguely, 1925-1991）。

擺脫世俗而專心創作

1960年，妮姬為了創作上能有更大的突破，加上她對丁格力產生的情愫，決定與丈夫、小孩分開，她形容自己的內心總有一股強烈的欲望，她想看到自己潛能的極限，而不希望被視為只是一個會畫畫、結了婚的女人。馬修對妮姬的決定頗為尊重與諒解，帶著孩子們離開而搬進另一間新公寓，偶爾以向妮姬買作品的方式給予經濟支援，妮姬則留在原本的公寓裡繼續創作，獨自在傳統的男性社會中，爭取被認同及「成為男人」的機會。希望與絕望之間，在信念與沮喪之間擺盪著，1960年代早期，妮姬的「教堂」系列作品誕生，採用拼貼複合媒材的手法，將她壓抑多年的痛苦與憤怒凝結於作品中，乍看之下，「教堂」系列雖為單色作品，卻揭示了神祕光線的力量感，並且借由陰影變化，取代了絕望的、陰鬱的自然色彩。

1960年底，妮姬和丁格力一起搬進位在巴黎虹桑巷（Impasse Ronsin）的工作室中，丁格力一向都很支持妮姬對作品的想法及做法，並且提供妮姬技術上的協助，因此，妮姬的作品在丁格力的協助下，漸漸變得更加放得開，也實現了她個人對外界的感知所想表達的欲望。妮姬於1950與1960年代所創作的繪畫作品，講述著關於痛苦與情感的人生故事，在藝術家與其作品之間，在思

14

妮姬　**四間屋**
油彩、泥土、小物、木
板　200×107cm
約1956-58（左圖）

妮姬　**有你的動物園**
油彩、畫布
207×103×4cm
約1955-57（右圖）

考與材質之間，透過力量與強烈造形創造出完美的象徵，〈有你
的動物園〉、〈四間屋〉、〈自畫像〉、〈火箭〉，以及一系
列「金剛的習作」等，這些作品看似以諷刺方式來呈現出她內
心世界的極度複雜，其中亦包括了她受到米羅、馬克斯‧恩斯
特（Max Ernst）、維多‧布羅納（Victor Brauner）等人的影響，
譬如米羅的超現實主義經驗、恩斯特早期作品中的濃烈孤獨感，

以及布羅納作品中關於異國的、艱澀的象徵。妮姬創作於1958年的〈自畫像〉，以破碎鏡面、陶瓷、玻璃等現成物拼貼組合而成，猶如將昔日破碎的童年與青春，重新在畫布上進行癒合，一方面宣洩了她多年以來承受的精神痛苦，另一方面也流露出她對高第的欣賞與仰慕，尤其是對〈奎爾公園〉（Parc Güell）的著迷。

　　藝術是個引人入勝的詭計，在這座充滿魅力的迷宮裡，我們容易失去方向，而藝術家對我們而言，正好就是一名嚮導，為我們指引走出迷宮的道路。妮姬在巴黎發現了瘋狂的幻想者、巫師、薩滿，以創意的力量和充滿智慧的創造性，佔據著妮姬的意識思考，她從這個激烈的變形漩渦中，開始學習建立新的藝術語彙，並開始探索她稍後將發展的圖象。多年以來，她的作品始終著重於表現暴力與憤怒（眾多刀子、手槍、來福槍等造形出現在1960年代早期的畫作中），這自然清楚地反映了她過去遭受的壓抑與無處發聲的抗議，這些怪獸圖象，或更貼切地說——這些被扭曲的怪獸圖象，比如「金剛習作」系列，可看出是在某種狂怒的狀態下完成，這股抗議的怒氣將在她日後的「射擊繪畫」中得到釋放。此外，妮姬所釋放的憤怒，或許不全然只因為她個人的因素。把時代背景擴大到國際情勢來看，抗議與氣憤的現象造成新的擴散，年輕人的不滿情緒被激起，他們抗議著國際上的侵略行為：從阿爾及利亞到比亞法拉，從捷克斯洛伐克到越南。對照如此的時代背景，加上妮姬自身的狀態，極其自然地，妮姬拿起了她的來福槍，開始對自己的畫作進行射擊。

射擊繪畫

　　妮姬在那幾年所創作的「射擊繪畫」如今看來依然別具原創性。1960年代早期，正值新達達（Neo-Dada）主義時期，繼1916年在瑞士蘇黎世誕生的達達主義後，發展至50、60年代，衍生出強調諸如偶發經驗與觀眾直接反應的新達達主義，自然挑戰了藝術家原本得以精確控制作品陳述之意志，甚至直接展現藝術家強

妮姬　**火箭**
複合媒材、木板
141×141cm
約1958-59（右頁左圖）

妮姬
射擊創作（美國大使）
複合媒材、夾板
245×66cm
1961年6月20日
（右頁右圖）

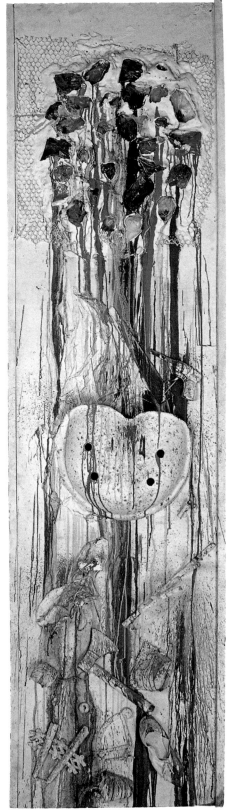

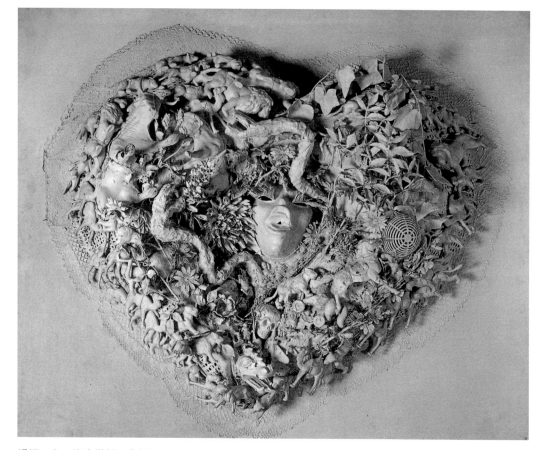

妮姬　**心**　複合媒材、木板　110.5×135cm　1963

妮姬　**草圖**　紙上簽字筆　30.5×45.8cm　1963年春

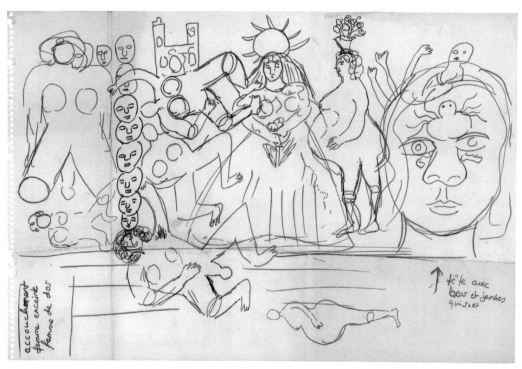

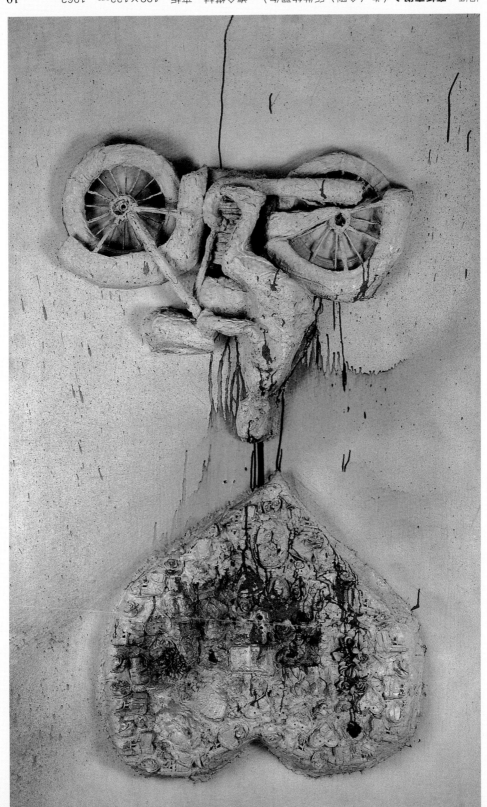

妮姬
為〈**金剛**〉
所做的習作
紙上鉛筆
35.5×43.4cm
約1963

妮姬
為〈**金剛**〉
所做的習作
紙上鉛筆
35.5×43.4cm
約1963

妮姬
新英格蘭教堂
（為〈**金剛**〉
所做的習作）
複合媒材、夾板
200×130cm
1963年春
（右頁圖）

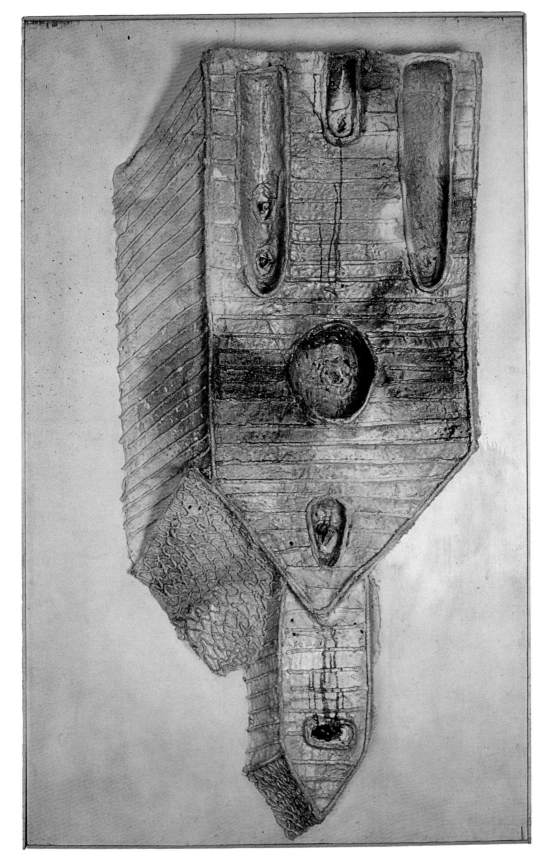

妮姬
為〈**金剛**〉
所做的習作
紙上鉛筆
35.5×43.4cm
約1963

BLACK PAINT

1. BIRTH
2. GAMES
3. COWBOYS
4. ADOLESCENSE

5. THE CHURCH
6. THE SUBWAY
7. WORK.
8. HOME

妮姬
為〈**金剛**〉
所做的習作
紙上鉛筆
35.5×43.4cm
約1963

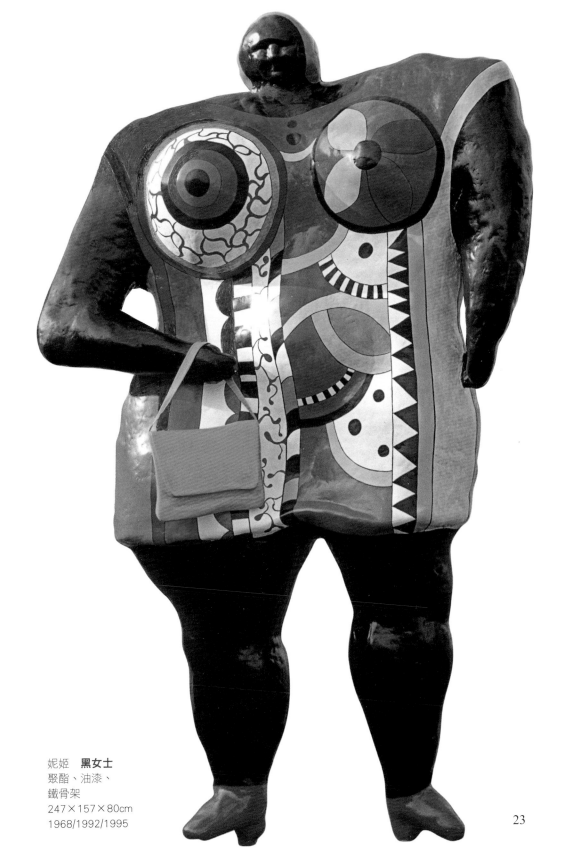

妮姬　黑女士
聚酯、油漆、
鐵骨架
247×157×80cm
1968/1992/1995

23

妮姬創作她的射擊繪畫，1961年於巴黎的虹桑巷工作室。

大詮釋意圖的傳統藝術機制。1961年，妮姬規劃了一系列的「行動」，或獨自一人，或與他人共同合作，有時甚至邀請觀眾參與互動，起初她是在各種「現成物」如廢鐵、食物、塑膠、玩具和生活物品上覆蓋白色石膏，並在石膏內埋入雞蛋、蕃茄和各種注入不同顏料的袋子，作品必須經過射擊的破壞性參與才算完成，經由被射擊的爆發力，食物的汁液和各種顏料在畫布上產生直覺的、隨意的、獨一無二的自由構圖，並帶有暴力的、流血的、憤怒的抽象象徵。

　　以武器瞄準並攻擊藝術作品，透過一發又一發的射擊，其實在此過程中融入了生命的堅韌。米開朗基羅在完成精采之作〈摩西像〉之後，據說曾拿起錘子輕敲雕塑的膝蓋，企求眼前這尊摩

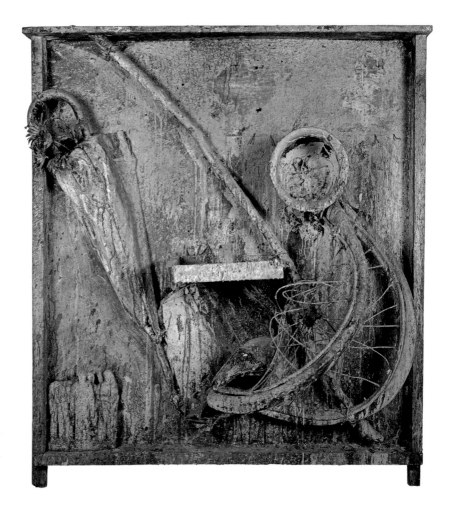

妮姬　**射擊創作**
複合媒材、夾板
105×112cm
1961年冬

西能夠開口說話。而妮姬在射擊的行為之後，讓受壓抑的憤怒與四射的顏料，導致作品得以發聲「歌唱」。值得一提的是，妮姬在1961年與美國普普藝術代表藝術家之一的傑斯帕·瓊斯（Jasper Johns）合作，創作出極具標誌性的作品〈傑斯帕·瓊斯的射擊繪畫〉，現藏於瑞典斯德哥爾摩現代美術館內。

　　「暴力，我的暴力來自於我的成長、我的能量、性格，以及我所成長的城市。後來我使用我的暴力來射擊繪畫。」憤怒轉化成文字與行為，妮姬這位憤怒的女人，從出生之後，甚至在母體內就已累積的憤怒，藉著每一次的射擊，將內心的不滿如洩洪般傾瀉而出，妮姬寫道：「為了不成為恐怖份子，我選擇成為藝術家。」藝術成為武器，只有使用者才知道這項武器的殺傷力，以

倍數累積的冒險機率，在空無的領域中進行挖掘，試圖達到未知的深層潛意識之境，那裡存在著未曾揭示的希望、模糊不清的夢想、起伏不定的微感覺，這些「怪獸」就像持續不斷成長的生物，正存在於我們體內，存在於質疑與覺知之間的距離裡。儘管妮姬的射擊作品富含深厚的轉化意義，妮姬仍是處於這世上的一份子，她的世界屬於宇宙和諧之中對全世界的想像，知識與心靈的連結關係被緊緊纏繞在一起，每一天的故事與努力，透過她特殊的藝術表達方式，聚合而共鳴成單一的、廣闊的波動。

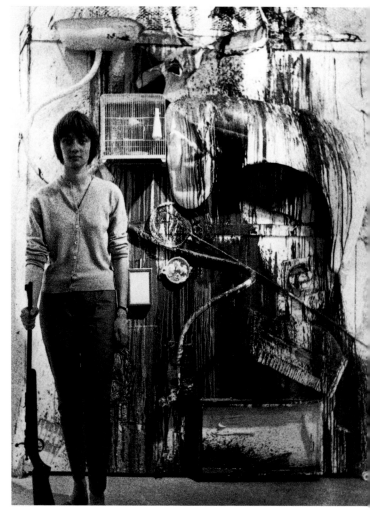

妮姬在她的射擊作品前，
1961年6月26日。

一段充滿好奇心的命運，其中所承載的暴力與溫柔，體現在射擊繪畫之中，藉由自發性的操作，傳達一個完全變化的時刻與場域，瞬間的刺激感解開了束縛，就像切斷一條新的臍帶，是重生過程中的暴力加速。射擊繪畫亦是詩意的表現，1961年創作的〈射擊繪畫——德古拉碎片〉、〈射擊繪畫——美國大使館〉等系列作品，就像巨大音箱，集合了該時期所有的感官與刺激。1960年代，充斥著不斷繁衍而生的種種影像，洋溢著高度的創作熱情，妮姬往前探索自己藝術作品內藏的潛力，妮姬體認到，在無所不在的影像與真實生活中，人們對藝術原本所賦予的溝通的可能性產生懷疑，而這股質疑成為當時的主流，如此的矛盾心態成為該時代的一項特徵。對大眾而言，影像佔據了愈

妮姬坐在自己設計的蛇形椅裡（右頁圖）

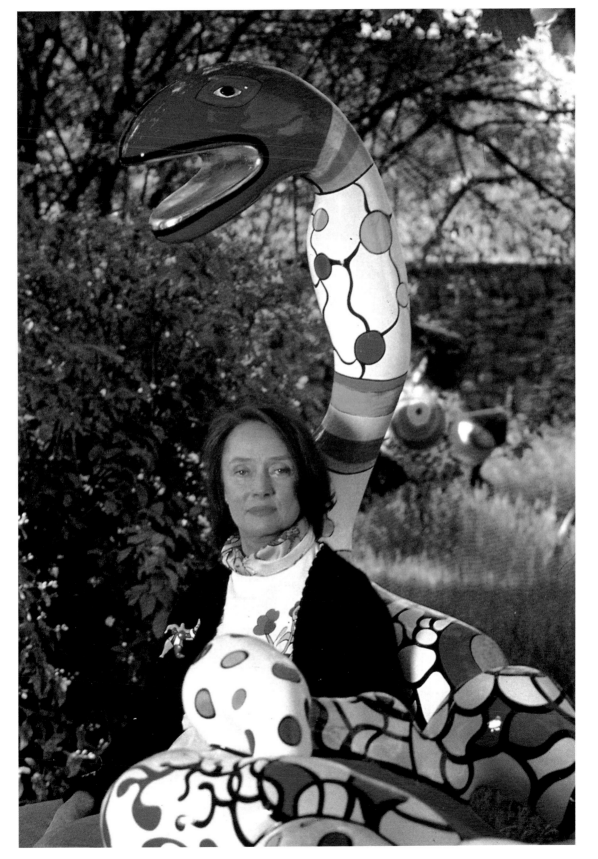

來愈重要的份量，然而，許多藝術家卻開始拋開以前所掌握的傳統的創作方式，轉向白色的畫布、空蕩蕩的表面、靜止的黑白影像，藉此來描述所謂的「空無」。

妮姬曾在一次「新寫實主義」團體的展覽上寫道：「在儀式中，自我射擊，藉由我自己的手，死亡再重生嗎？我在不公平的社會中射擊我自己，我射擊我的暴力以及這暴力的年代。藉由射擊我的暴力，內心不再像個沉重的負擔而帶著它。」妮姬因為這些大膽的「射擊」行動而聲名大噪，1961年至1963年間，妮姬和丁格力舉行了超過十二次有觀眾一起參與的「射擊會」，其中一次是在1961年，妮姬和丁格力經由杜象的介紹而認識了達利，達利邀請他們為西班牙的鬥牛活動創作〈火牛〉，於是妮姬和丁格力在石膏和紙內填滿爆竹，製作了一隻與實體同樣尺寸的牛，當競技場上真正的鬥牛活動進入尾聲時，點燃這隻填滿爆竹和顏料的「假牛」來產生火花和色彩。

妮姬舉辦的幾次「射擊會」也引發了「新寫實主義」發言人暨領導人——皮耶·雷斯塔尼（Pierre Restany）的注意，他認為妮姬作品的精神相當符合「新寫實主義」的教義，於是邀請妮姬加入「新寫實主義」團體，該團體當時包括阿曼（Arman）、塞薩（César）、丁格力、克萊因、杜象等人，妮姬是唯一一位被邀請加入該團體的女性藝術家。1961年6月30日，皮耶·雷斯塔尼邀請妮姬參與「新寫實主義」在法國尼斯的一場「自由射擊」展覽，這是一場結合各種物件於作品中的「集合藝術」展，同時也是一個公開的射擊場所。妮姬在這次展覽之後，繼續維持了一段時間的「集合藝術」風格創作。

妮姬說：「1961年，我射擊我的藝術，因為很有趣，而且使我感覺棒透了！我射擊是因為我迷戀於觀看繪畫流血與死亡。我為那神奇的一刻而射擊。」這個行為被設定是自由的，而評論則沒有任何設限，最根本的構想則是，直接了當地把生命與藝術結合在一體，沒有絲毫妥協，噪音與憤怒象徵了預言，宣示個體的抗議，宣示女性意識的新發現，同樣地，經由藝術創造的力量，闡述了這樣的女性世界——「擁有力量的娜娜」。

妮姬正在準備射擊顏料，1961年。（右頁上圖）

妮姬　射擊創作
複合媒材、夾板
87×150cm
1961年冬（右頁下圖）

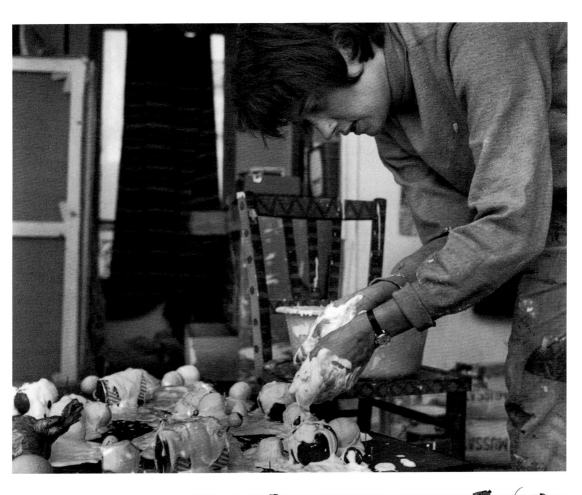

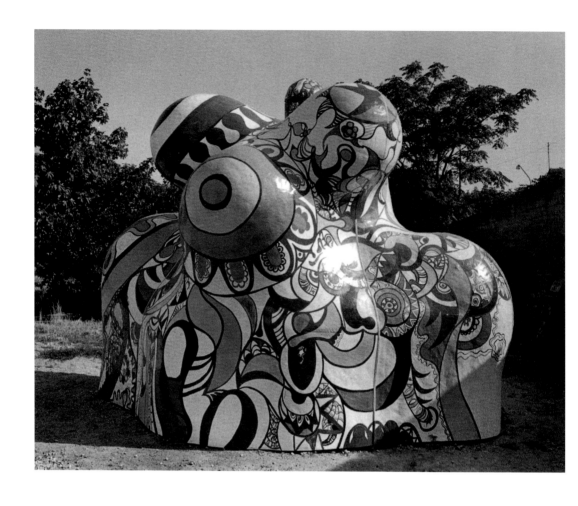

娜娜力量

　　暴力的浪潮告一段落，取而代之的是「娜娜」（Nana），意即女孩。在女性主義運動浪潮中，妮姬以一系列獨特的雕塑造形，傳達她的女性主義觀點，這些作品截然不同於傳統的學院派雕塑，散發著原創的純粹美學。這個全新的女性形象頓時成為妮姬創作的主角，「娜娜」的形式是自由的、誇張的、扭曲的、受歡迎的，且無論是形式或內容，皆傳遞著同樣的溝通能量。妮姬的作品不全然是純粹的裝飾，相反地，妮姬的創作全是基於她向內在尋求答案的渴望。「娜娜」系列彷彿是必然會產生的結果，是妮姬絕對需要的過程，以如此造形，連結一個獨特的女性世

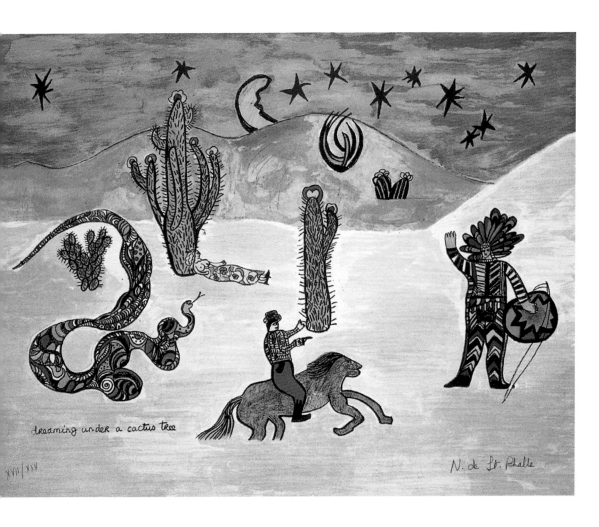

treaming under a cactus tree

ΧⅦ/ΧⅩⅤ

N. de St. Phalle

妮姬
亞利桑那的野生動物
版畫　50×65cm
1977

界。當尚未發展出雕塑作品時，這些早期的素描已相當吸引人，藝術家在此開創了新的對話，介於書寫文字與圖象輪廓之間，引領著她展現出絹印版畫可能發揮的視覺強度，如作品〈給情人的情書〉、〈你為何不愛我？〉（1968）、〈雨〉（1970）、〈馬鈴薯女孩〉（1975）、〈亞利桑那的野生動物〉（1978），以及較晚期的版畫系列作品「加州日記」（1993）。

　　至於「娜娜」的誕生，有一種說法是，1965年的某天，妮姬看到懷孕的克莉蕾絲（Clarice Rivers），她住在工作室隔壁，先生也是一位藝術家，妮姬看著克莉蕾絲的肚子一天天地膨脹，於是得到了靈感和啟示。1965年4月，妮姬開始思考女性雕塑的原型以

妮姬　**游泳娜娜**　黑色馬克筆、筆記本　27×21cm　約1965-67

妮姬　**瓦戴芙娜娜**　黑色馬克筆、筆記本　27×21cm　約1965-67

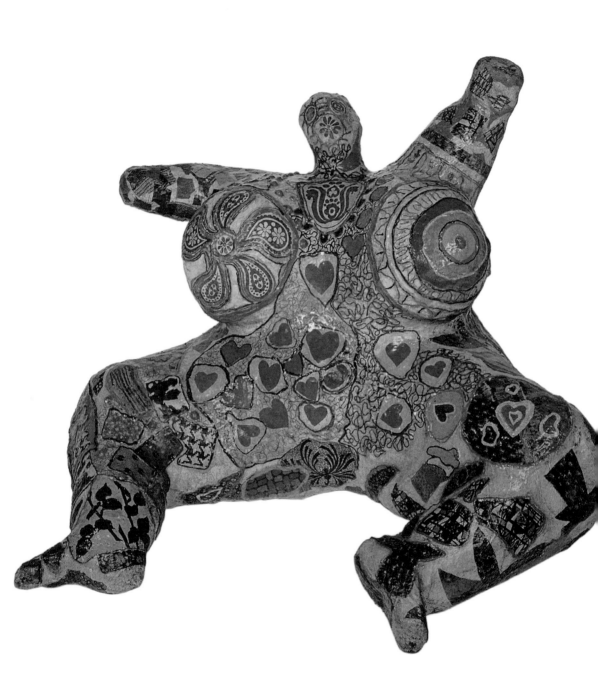

妮姬　**坐著的娜娜**　木頭、紙漿、線　100×140×140cm　1965
妮姬　**橘色娜娜球**　聚酯彩繪　100×105×80cm　約1966-67（右頁圖）

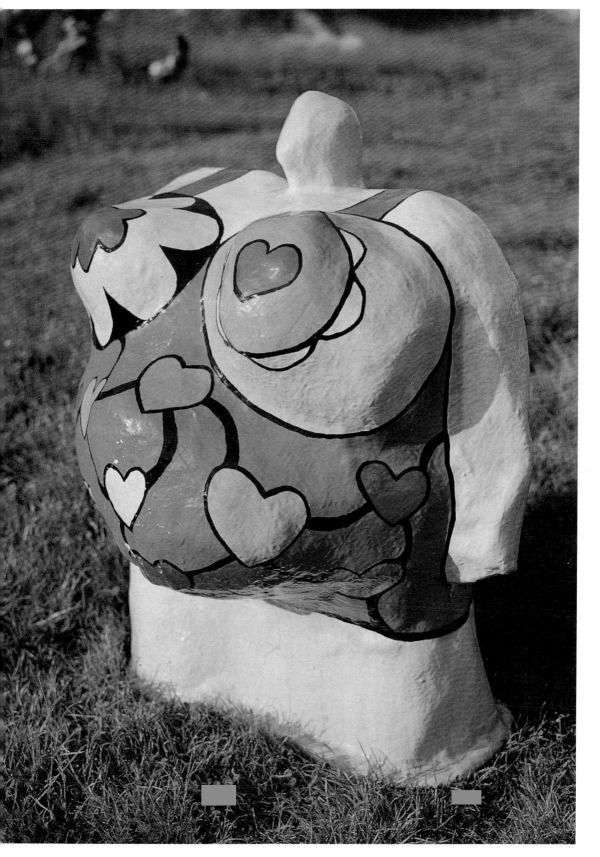

妮姬　**藍頭小娜娜**　聚酯彩繪　19.5×21×9cm　1969
妮姬　**小娜娜之屋**　聚酯彩繪　16×15×9cm　約1968（右頁圖）

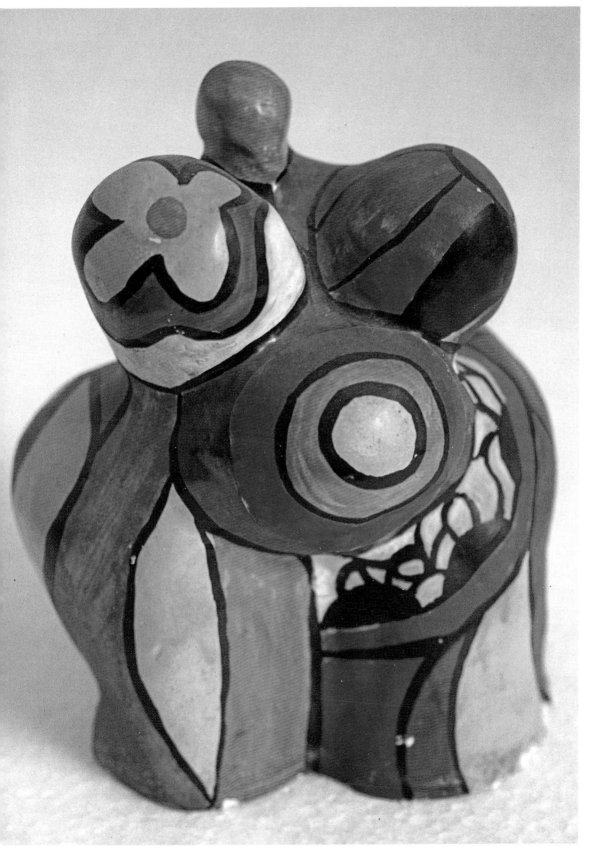

及女性在社會地位上這兩者之間的關聯，於是使用布料和毛線的混凝紙材料，創作了〈第一個毛線娜娜〉，以鐵絲網當骨架，用混凝紙糊在骨架外面，再塗上鮮豔色彩，完成了身軀龐大、豐滿的女性造形。妮姬寫道：「我記得一星期去一次洛克斐勒中心的溜冰場，我喜歡和人群在一起，賈姬看出這些活動與我每天在拉霍亞（La Jolla）海邊 散步之間的關聯——享受著這些沖浪者、小孩和鵜鶘。她看出我作品中有這些活動，我從來都沒想到這會成為我作品的一部分，那令我有點不好意思。我大部分的『娜娜』都會有一隻抬高的腳，就像個溜冰選手一樣。」

　　「娜娜」的造形正好與妮姬瘦長的身材完全不同，妮姬此時的創作進入了另一個生命階段，「娜娜」的形象，就是充滿自

妮姬　**馬鈴薯娜娜**
版畫　51×67cm
1975

妮姬
奔跑的黑色小娜娜
聚酯彩繪
20×16×10cm
約1970（右頁圖）

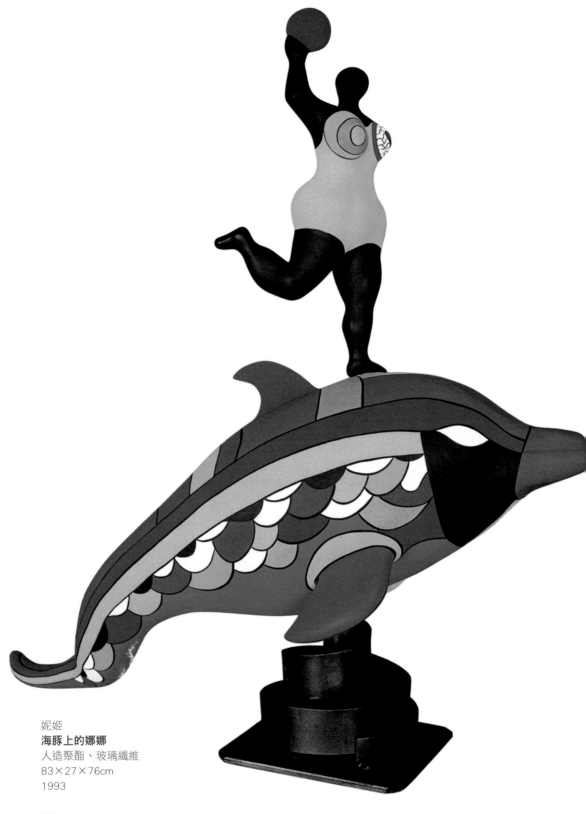

妮姬
海豚上的娜娜
人造聚酯、玻璃纖維
83×27×76cm
1993

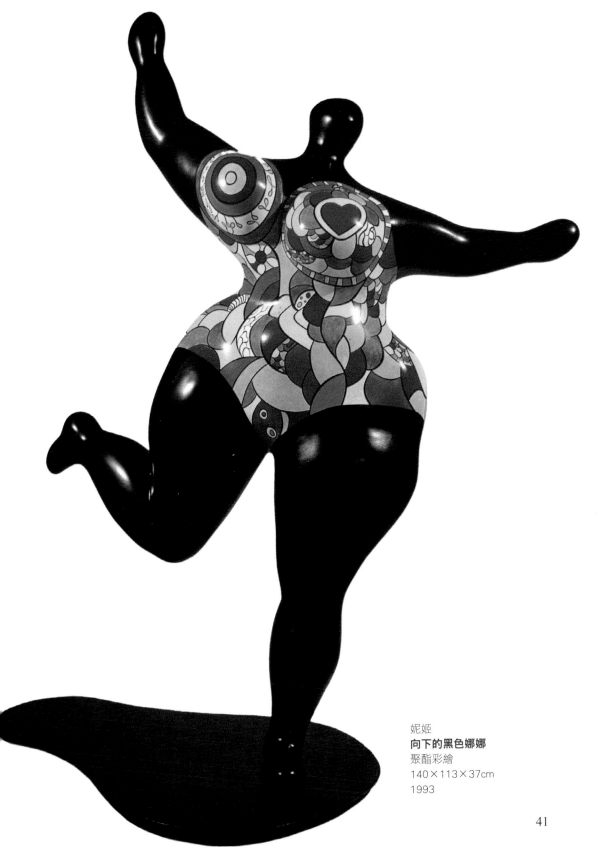

妮姬
向下的黑色娜娜
聚酯彩繪
140×113×37cm
1993

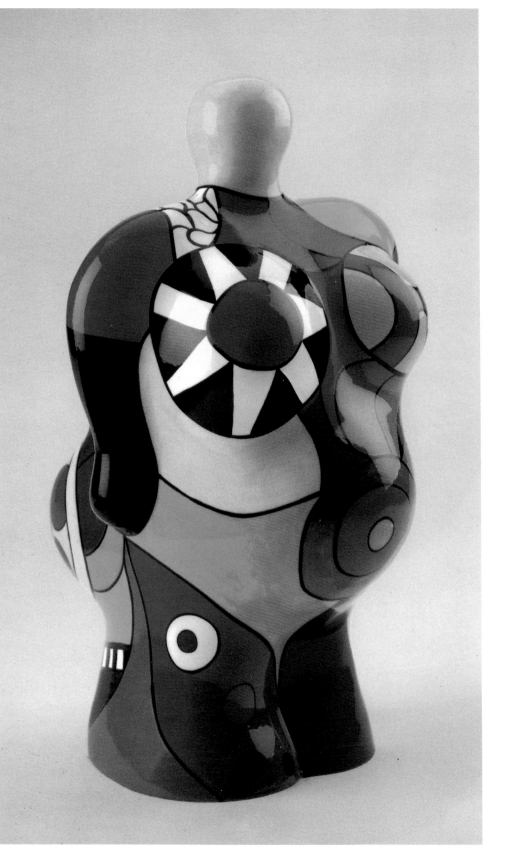

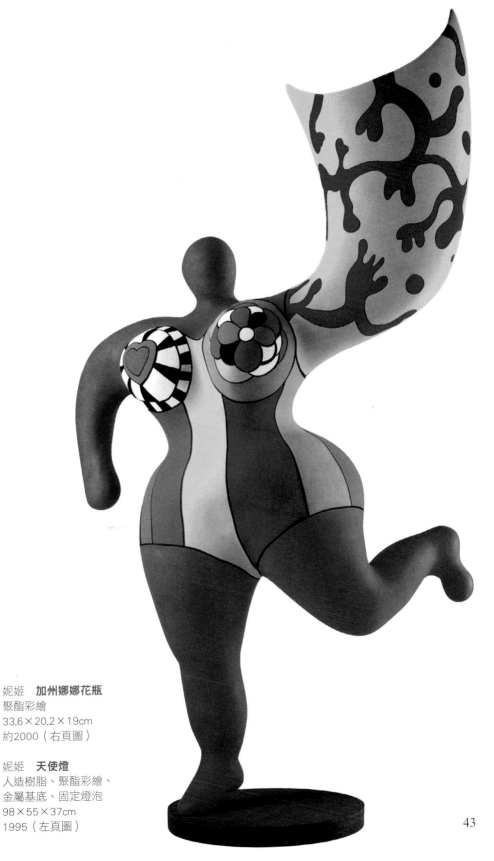

妮姬　**加州娜娜花瓶**
聚酯彩繪
33.6×20.2×19cm
約2000（右頁圖）

妮姬　**天使燈**
人造樹脂、聚酯彩繪、
金屬基底、固定燈泡
98×55×37cm
1995（左頁圖）

信、自由、力量和愉悅的大地之母的初期表徵，豐滿的乳房、圓
潤的肚子、巨大的臀部，彷彿就像是化育萬物的大地之母。「娜
娜」系列雖然尺寸龐大，卻保有挑戰地心引力的輕盈感，展現著
各種可能性，訴說著不同的命運，宛如一面鏡子，反射的是妮姬
的新想法，再次冒險的可能性，釋放受創而沉重的童年回憶，創
造出的形象宛如保護娃娃，在一連串擺盪的平靜中，成為內在心
靈的守護者，展現出親切的溫柔感。這些「娜娜」像是高調的芭
蕾舞主角，絲毫不受其巨大身型的限制，她們跳著舞，以輕鬆自
然的輕盈達到彎曲動作，充滿色彩的身形扭曲成各式各樣的抽象
姿勢，如〈氣球女孩〉、〈天使光〉、〈浴室女孩〉、〈海豚上
的女孩〉等，除此之外還有數不盡各種版本，體現著生命的色

妮姬
甜美性感的克莉蕾絲
絲網印刷
59×74cm
1968

妮姬
你是我永遠永遠的情人
絲網印刷
40×60cm　1968

彩，引導觀者走向那處充滿愉悅的神祕之境，引發一股熱情的探索。

「娜娜」是愛的化身，充滿熱情、溫暖與自信，是絕妙的訊息傳遞者，她們邀請觀者一同玩樂，把我們的世界轉換成另一個活潑的、無法預測的世界，在那個世界的地平線上，一切事物顯得更為清晰，我們體驗瘋狂，我們忍受分離，以及一切等待著我們的暴風雨和靜謐，穿透著我們的深刻苦難和無盡快樂。

精神之路

　　〈你是我永恆的戀人〉是妮姬創作於1968年的作品，歌頌著男女情愛：愛情，永恆的愛情。對許多藝術家而言，工作與生活是密不可分的，對妮姬而言尤是如此，她的個人生命、藝術生涯

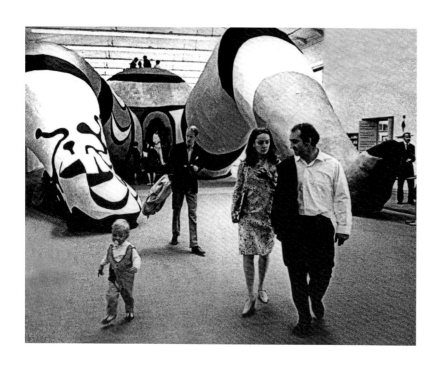

妮姬和丁格力於斯德哥爾摩現代美術館內，作品〈她〉的開幕後走出展場。

與讓‧丁格力的個人生命、藝術生涯彼此貼合在一起，她對藝術的熱情有助於她對人性進行探索與發現，妮姬說：「讓和我的共同合作，我們作品的聚合，就像來自上天的一份禮物。我們共同參與的創作，深刻地覆蓋著我們的愛情、我們的分離、我們的友誼，以及始終存在於我倆之間的競爭。」妮姬與丁格力這對情侶，無疑在20世紀藝術史上佔有一席之地，散發著他們對感官的熱情與躁動，兩人各自的創意天份迸發在一起而誕生出無盡的、無法預測的視覺震撼，包覆在如此情感下的縱橫交錯，日積月累而衍生全新的「形體與圖象」，種種的機會與交流，如海浪般持續拍打著藝術世界的岸邊，驅動著藝術世界的生命力。

在這充滿創造性與生命力的關係之中，妮姬依然沒有忘記秉持探尋自我的初衷，試圖透過作品展現她身上的「藝術認證」。在「娜娜」系列發展後，一方面以藝術家身份，另一方面以女性身份，兩者結合在一起後，創造了具有里程碑意義的巨型裝置作品〈她〉（Hon），此作完成於1966年7月，當時妮姬應斯德哥爾摩現代美術館館長彭杜斯‧于東之邀，與丁格力、烏爾特維

1966年瑞典斯德哥爾摩
現代美術館首次公開展
出妮姬作品〈**她**〉裝置
藝術現場（右圖），下
為此件作品創作手稿。

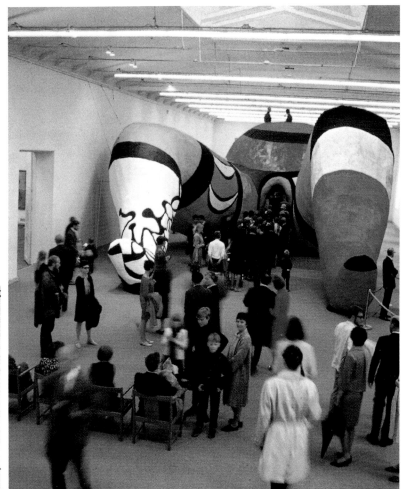

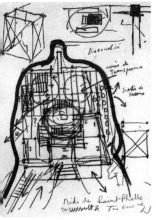

特（Per Olov Ultvedt）等人共同製作了這件設置在大廳入口的大
型雕塑，此作自然與庫爾貝那幅引人爭議的油畫作品〈世界的起
源〉產生連結，相較於庫爾貝的小尺幅作品，妮姬的這件〈她〉
高達6.5公尺，長達28公尺，人們參觀此作時，必須從作品的「子
宮」進入其中。作品展出之後受到廣大的迴響，展出的三個月
期間，湧入接近十萬人次的觀眾進入參觀，當時有人開玩笑
稱〈她〉接客十萬人，因此〈她〉又被謔稱為「世界上體型最大
的妓女」。

　　關於此作，妮姬曾提道：「……〈她〉平躺在地上，雙腳微

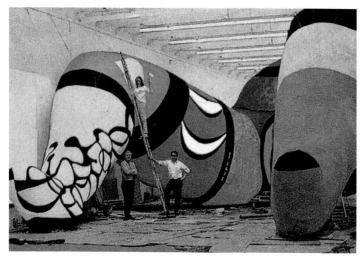

彎，若要進入其中，就必須穿過她的下體，在她的體內，觀眾可以發現各種娛樂場域，比如一隻腳的內部，是一間畫廊，陳列著保羅‧克利（Paul Klee）、馬諦斯等人的複製畫作品。在一個膝蓋的空間內，讓放置了情人椅，一張還算舒適的舊絲絨沙發，是在跳蚤市場找到的，他在椅子底下放了幾支麥克風，並將錄到的對話在雕塑的另一個空間播放出來。彭杜斯想在雕塑的左側空間放映瑞典女演員葛麗泰‧嘉寶（Greta Garbo）的第一部電影，影像約十五分鐘長，那裡有十二個座位。至於雕塑的頭部，烏爾特維特設計了一個木質的腦，有一些由馬達帶動木頭轉動的裝置物！……這位懷孕的『娜娜』躺著，透過一連串的台階與階梯，你可

妮姬和丁格力、烏爾特維特正在進行〈她〉的製作，1966年於斯德哥爾摩現代美術館。（上左圖）

妮姬作品〈她〉的入口（上右圖）

妮姬作品〈她〉創作手稿（下二圖）

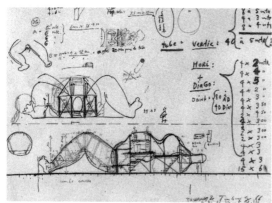

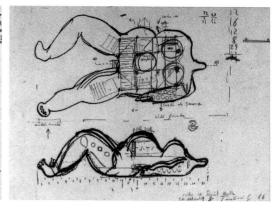

48

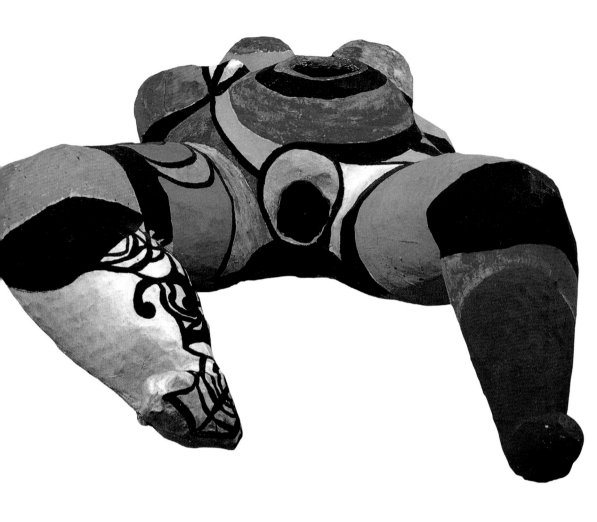

妮姬　**她**　1966　裝置雕塑（上圖）
妮姬創作〈**她**〉時拍下的照片　1966（下二圖）

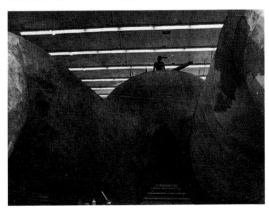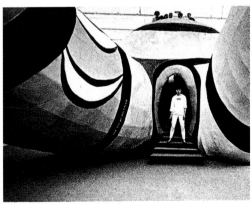

以抵達位於肚子的平台，在那享受俯視的全景景觀，看著魚貫而入的參觀者以及『娜娜』那雙色彩鮮豔的雙腿，不帶任何色情，『娜娜』的塗色就像復活節的彩蛋，這些皆是我一直以來慣用也是我深愛的明亮色彩。」

　　生命與藝術交織在一起，在具創造性的藝術之中，內在所散發的戲劇元素吸引了「新的觀眾」與之產生連結，所謂「新的觀眾」指的是那些幾乎不走入美術館的民眾。做為展覽的核心，〈她〉在主題與尺寸上皆引發了眾多爭議，可看到正面的、負面的、歡呼的、謾罵的各種反饋情緒。當妮姬在思考時，她的思緒早已構成故事，不難想像她的創意能如此絢爛，因為其中揭示著毫無界限的高度自由，這股力量源自於她過去的經驗感受。對妮姬而言，藝術不僅止是關在工作室內孕育作品的過程，而是當作品完成之後與外在世界的相遇碰撞，透過慾望的力量與昔日所展現的力度，緩緩地在她所使用的外形上注入前所未有的活力感。

　　1971年7月13日，丁格力和妮姬在法國小鎮索西－須可勒（Soisy-sur-Ecole）結婚，雖然最後還是以離婚收場，不過當他們兩位在60年代初結合在一起後，在情感上與專業領域上，皆展現出不可思議且獨一無二的藝術創新。在〈她〉這件作品上，由於雕塑外觀延續妮姬的創作風格，而丁格力的參與較偏向是主導、規劃、統籌，他自己的個人風格在此作中並不怎麼突顯，但是製作大型作品的經驗，以及兩人的合作默契，開啟了兩人後續的大型藝術合作項目，比如1967年共同為蒙特婁世界博覽會法國館創作的〈天堂幻境〉、巴黎郊區米伊森林（Milly-la-Forêt）的〈獨眼巨人〉、巴黎龐畢度中心一側的〈史特拉汶斯基噴泉〉、詩農堡（Château-Chinon）的〈詩農堡噴泉〉等，合作的作品幾乎不計其數，若說〈獨眼巨人〉是丁格力為主、妮姬為輔的作品，反過來，〈塔羅公園〉則是妮姬為主、丁格力為輔了。像〈塔羅公園〉這種大型藝術計劃，能為觀者帶來全新的感官與視覺體驗，但過程極具挑戰，同時也使得妮姬與丁格力在創作過程中愈感興奮，兩人試圖激烈地顛覆傳統的藝術概念，在主題與

妮姬　天堂幻境
1967年與丁格力共同為加拿大蒙特婁世界博覽會法國館創作的大型作品（右頁圖）

妮姬和丁格力在詩農
堡（Château-Chinon）
的噴泉作品前，1988
年。

形式上，不斷地著重於將作品的可塑性與各種語言的詩意性融合
交錯於一體，就像對觀者訴說著非陳腔濫調，而是嶄新且情感豐
富的浪漫故事。

　　1969年，妮姬實現了到印度旅行的心願，親身體會印度的文
化及歷史文明，印度的人文及建築亦讓妮姬在創作上有許多聯想
的空間。次年，妮姬與丁格力到埃及旅行，埃及的人面獅身像
及其他眾神像，再一次地讓妮姬興起創作慾望，比如1975年完成
的〈人面獅身〉、〈人面獅身——女皇〉等系列作品，妮姬這類
的創作仍持續到晚年的幾件埃及眾神像，如1991年6月，倫敦的金
貝爾・斐斯畫廊為妮姬舉辦了一場名為「妮姬・德・聖法爾的眾
神像」的展覽，該系列雕塑的靈感都是來自於印度、美索不達米
亞和埃及神祇。

　　此外，值得一提的是，妮姬的第一個有黑人血統的外孫女蓓
魯恩（Bloum），在1971年於印尼峇厘島（Bali）上出生，妮姬在
這段時期製作了一些以「黑」色為主的雕塑。同年年底，妮姬接

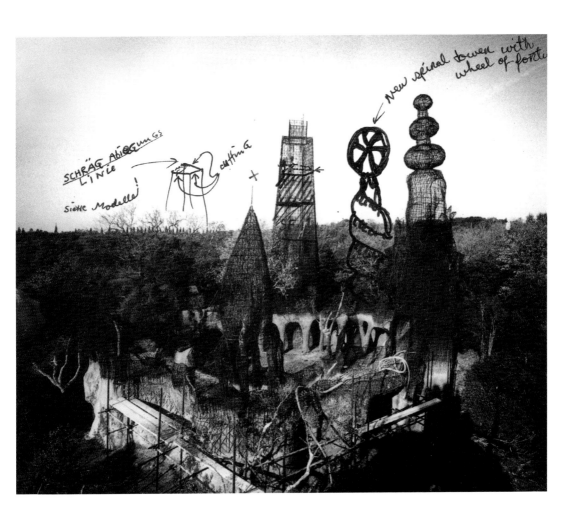

妮姬針對塔羅公園所畫
的草圖　1979

受政府委託，為耶路撒冷的兒童在拉賓羅維奇公園（Rabinovitch Park）製作一件溜滑梯作品，這是一件從嘴巴裡伸出三個舌頭的巨大怪物，怪物的舌頭便是讓兒童玩耍的溜滑梯，該工程直到1972年完成。這段時期妮姬馬不停蹄地創作出無數作品，參與各項大型公共藝術與在各地所舉行的展覽，展出作品多為顏色鮮豔的怪物或娜娜。

　　1974年，妮姬受託為德國漢諾威創作三件巨型〈娜娜〉，由該城市將她們命名為〈蘇菲雅〉、〈夏洛特〉和〈卡羅琳〉，主要是為了紀念三位在漢諾威歷史上有名的皇后，這三件巨大的〈娜娜〉完成設立後，起初並未受到市民的喜愛，直到近期人們對它的評價才有了改變。同年，妮姬因為嚴重的肺病必須住院

治療，於是前往瑞士的聖莫里茲（Saint Moritz）進行治療，生命的奇妙正在於此，雖然妮姬深受身體疾病所苦，但她也因為這次的入院而踏入她夢寐以求的夢想國度。在聖莫里茲修養期間，妮姬與1950年代在紐約認識的好友瑪瑞拉（Marella Agnelli）重逢，妮姬向瑪瑞拉透露了她最後的夢想：她期望將來有一天，能建造一座以塔羅牌的象徵意義所詮釋的「理想皇宮」。瑪瑞拉的家族正好在義大利托斯卡尼有一片荒置的土地，他們大方地讓妮姬在此建造她的「理想皇宮」，於是該地成為妮姬完成最後夢想——〈塔羅公園〉的淨土。

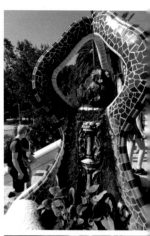

塔羅公園

妮姬從1979年起開始著手進行〈塔羅公園〉的製作，〈塔羅公園〉位於義大利托斯卡尼地區的卡拉威喬（Garavicchio），地屬卡拉喬羅（Caracciolo）家族所有，他們是妮姬在1950年代於紐約結識的好友。這座具標誌性的藝術公園不僅成為妮姬最負盛名的大型藝術計劃，同時也在20世紀現代藝術史上留下不可抹滅的重要地位，因為妮姬幾乎投注了大半輩子的時間來實現這座夢想公園，留下的不僅是作品本身，更是作品背後那股屹立不搖的堅持與無所顧忌的熱情。

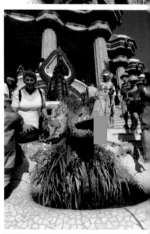

妮姬形容此處為「能與雕塑和大自然對話、一個可以做夢的地方、一個充滿歡樂與創造力」的公園。〈塔羅公園〉的創作主題如其名稱，以二十二張大阿爾克那（Major Arcana）塔羅牌的主要奧祕牌之涵義，做為公園內二十二件12至15公尺高的巨型雕塑的構想，整座公園從發想到落成，共耗時了二十年之久，於1998年5月15日正式在世人面前揭幕。此作可視為是妮姬自雕塑而延伸發揮到極限的建築之作，舉凡建築上所能應用到的材料，如馬賽克拼貼、玻璃、石膏、聚酯、金屬等，裝飾著〈塔羅公園〉各作品的表面，一如西班牙巴塞隆納〈奎爾公園〉的面貌，她對高第的景仰，對〈奎爾公園〉的嚮往，無疑激發她醞釀了這個畢生最大的藝術夢想。在丁格力的協助下，妮姬展開了她的藝術奇幻

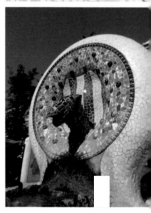

高第　**奎爾公園**
入口的蜥蜴造型噴泉
馬賽克雕塑（何政廣攝影）
西班牙巴塞隆納

高第設計的《**奎爾公園**》激發
妮姬畢生最大的藝術夢想。

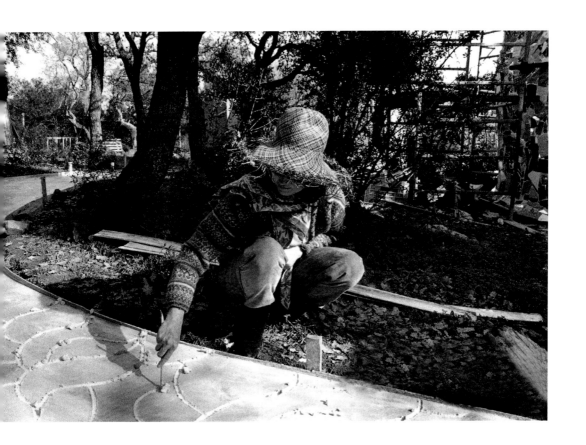

妮姬在塔羅公園內,為人行步道畫上裝飾圖形,1990年。義大利托斯卡尼的卡拉威喬。

之旅,完全自費獨立,著手進行草圖與模型的構思,而在進入建造階段時,她僱用了該地區的年輕工人們,其中幾位甚至與妮姬有著深厚感情,對妮姬來說,他們在某種程度上儼然就像她的家人。

　　1980年,妮姬首先開始製作的一組雕塑作品是〈巫師〉和〈女祭司〉。在塔羅牌中,「巫師」代表的是「智慧、有創造力、純潔的活力、頑皮、創造力、新計畫、幸福的開始」,但對妮姬而言,「巫師」則代表了全人類的「上帝」;〈女祭司〉所代表的則是「知性、富有想像力、有敏銳的觀察力、有研究的精神、充滿自信」。妮姬以這一組作品開啟〈塔羅公園〉的龐大工程,這個新計畫充滿了「巫師」與「女祭司」的喻意精神,她取這兩張大牌的涵義,期許〈巫師〉和〈女祭司〉能為〈塔羅公園〉的工程帶來新的契機以及好的開始。

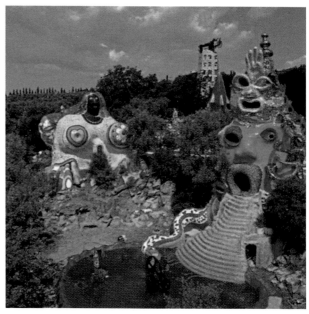

1983年，妮姬已迫不及待地搬進尚未完工的〈女皇〉裡居住，她把這裡當作家和工作室，直到〈塔羅公園〉完工為止。「女皇」在塔羅牌中代表著「優雅的生活、藝術天份、豐收、繁榮、富足」，妮姬以此隱喻她目前的生活，她相當滿足於住在〈女皇〉裡面，即使〈女皇〉仍尚未完成，她仍以住在〈女皇〉裡為樂，〈女皇〉可以說是妮姬的肖像。妮姬以埃及的人面獅身為造形，將一邊的乳房空間當作廚房，另一邊則是臥室，而〈女皇〉的肚子則是妮姬的工作室。妮姬在〈女皇〉裡裝置了一間貼滿藍色磁磚及鏡片的浴室，事實上，妮姬喜歡鏡子的原因，與小時候對母親的記憶或許有極大關係：「還記得媽媽放在飯廳的那個有著透明玻璃和鏡子的30年代家具嗎？裡面通常會擺滿了裝著紅、黃、綠色水的水晶瓶子。我相當陶醉於那些從鏡中反射出來的奇妙、光亮的顏色，很難忍住不去把那些水喝掉。我真想化身成那些顏色呀！總有一天，那些美麗的顏色會出現在〈塔羅公園〉中的！」

在這座巨大園區內，觀眾可看到各種藝術形式，包括雕塑、繪畫、機械、手工藝，以及建築，在在展現著藝術家無盡的想像力，而作品本身那股與眾不同的獨特質感亦令人驚歎不已，當置

妮姬在塔羅公園，
1987年。（上左圖）

鳥瞰塔羅公園
妮姬〈**女皇**〉（左方）
及〈**巫師**〉（右前方）
作品景觀（上右圖）

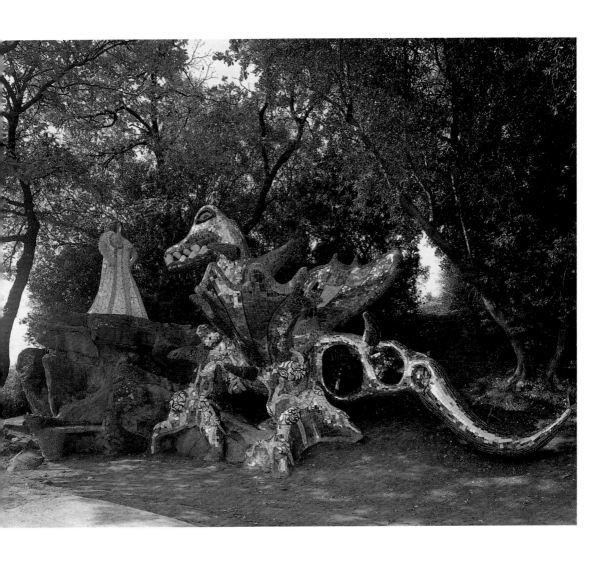

塔羅公園一隅，妮姬作品〈力量〉。五彩翅膀的大恐龍與一位白衣女子組成。

身在〈塔羅公園〉內時，各張塔羅牌的神祕意象交織出奇幻氛圍，隨著一座座雕塑的探訪，與不同的塔羅人物與物件相遇，比如〈巫師〉頭上有一隻貼滿迷你鏡面磚的巨大手掌；〈女祭司〉的口中吐著一道水流，滑過一層層的台階後，注入〈命運之輪〉的水池中，水池中央有輪子構成的機械裝置正打著水，該裝置則是出自丁格力之手。〈塔樓〉屋頂掀開處，點綴了丁格力設計的輪軸。〈巫師〉和〈女祭司〉前方有一座〈力量〉，這是一件由一隻全身綠色，張著五彩翅膀的大恐龍，以及一位白衣女子共同組成的作品。妮姬小時候就常在腦海裡幻想這樣的作品，她自擬

為作品中的「女孩」，而「恐龍」就是她一直以來的恐懼，她寫道：「巨大的暴龍一直追著我，它總是饑腸轆轆地跟在我身後，它需要食物來拖著它那龐大卻有兩個腦子的身軀。到底我的生活是被那恐龍吞噬了，還是我就是那隻恐龍？」〈死神〉代表了世界的衰落，她跨坐在一匹藍馬上，手持長柄大鐮刀。〈惡魔〉則是男性，外型酷似中國神話故事裡的牛魔王，神氣地站在兩個小鬼中間，一根燙金的陽具使牠看起來自信十足。

在〈女皇〉後面是象徵「有組織與侵略性、帶來科學與醫學、帶來武器與戰爭、渴望控制與征服」的〈皇帝〉，它是一個以拼貼方式呈現的迴旋體，上頭還有紅色烏賊造形的火箭，同時象徵國王的武器。〈皇帝〉中庭有個〈娜娜噴泉〉，由四個躺著的女人構成，水從她們的乳頭、嘴巴噴出。此外，〈皇帝〉前面柱狀的迴廊與高第的〈奎爾公園〉很神似，每根柱子都拼貼著各色不同的瓷磚及圖形，有疵牙裂嘴的骷體、大小不同的心形，以及一根根插滿獸角狀的紅色體等，這些圖案佇立在迴廊的每個角落。

〈塔樓〉附近有一座圓球狀的〈節制〉小教堂，上面站著一位〈節制女神〉，教堂牆上貼滿了鏡片和心形圖案，牆上還有一個「黑臉聖母與聖嬰」浮雕的塑像，祭壇上放置了與妮姬一起工作多年的里卡多·曼農（Ricardo Menon）的照片，里卡多於1989年死於愛滋病。兩年後，1991年8月，丁格力因心臟病突發身亡，如今祭壇上多了一張丁格力的照片。另一位類似〈節制女神〉的〈宇宙女神〉，高高地站在象徵地球的橢圓體上，地球則被象徵富庶的彩色蛇盤繞著。在妮姬的神話世界裡，幾乎都是女性主宰著這世界，主宰宇宙的女神、主宰死亡的女神、多產的蛇，都是陰性（女性）的象徵。

走在這眼花繚亂的空間裡，猶如走入藝術家個人神話的選集中，反映著她的夢想與恐懼，是一連串關於遺失與找尋自我的

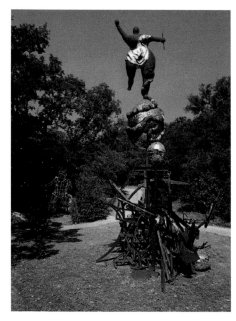

塔羅公園一隅，妮姬作品〈**宇宙女神**〉站在象徵地球的橢圓體上。

塔羅公園一隅，妮姬作品〈**太陽**〉。（右頁圖）

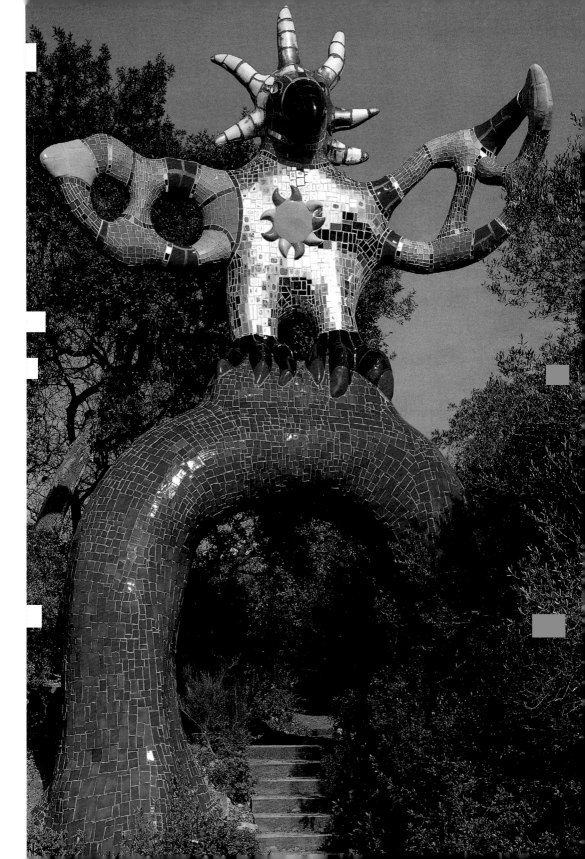

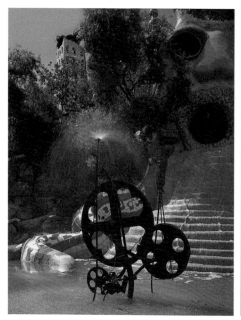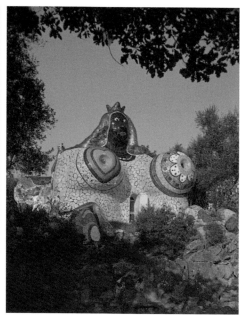

過程，妮姬終於明白心目中「伊甸園」的最終樣貌：誇張而豐富的房間、巴洛克風格的表面、各色的寶石、散發魅力而誘人的物件，因為童話故事總是需要驚喜和歡樂，以及令人感到愉快的虛幻感，一旦缺乏這些便喪失了原本的魅力。其實這些雕塑造形在草稿階段時已流露出狂想創意，隨著〈塔羅公園〉的建造，當初這些根據塔羅牌而繪的草稿，成為妮姬在1990年代版畫創作的靈感來源。1991年的〈塔羅公園〉版畫系列中，畫面充滿鮮豔色彩與各種象徵，代表著這趟超現實之旅的各主角們，連象徵虛無的〈骷髏頭〉，都被轉換成為某種怪異的面具，而〈生命之樹〉則有兩張臉，顯示著令人不安的現實。

　　回到〈塔羅公園〉的巨型雕塑。由於龐大無比的尺寸，妮姬的這些雕塑似乎擁有了「戰勝死亡的魔力」（讓·丁格力一件作品的名稱），這股只有藝術才能傳達的魔力，絕對不具實用功能且無法感知到的魔力，以美做為能量來源而變成不可或缺的力量。針對作品的結構，妮姬不得不有所妥協，但她始終刻意地突顯其創作風格，以藝術家之姿，創造一系列得以繼續往下發展的主題。當時正值一個絕妙時機，她隨著幻想走、追逐空間的

塔羅公園一隅，妮姬作品〈**命運之輪**〉。
（左圖）

塔羅公園一隅，妮姬作品〈**女皇**〉。
（上右圖）

變形、賦予想法確實的輪廓，原本在1950年代創作的〈有你的動物園〉，畫面中混亂不清的動物們，背後所隱藏的威脅感已不復見，如今取而代之的是，陪伴我們一同穿越奇幻異想的「人物」，這些耀眼色彩在妮姬的藝術生涯中留下了深刻的印記。

具戲劇感的原創造形，成為新的藝術語彙中的詩意表現，〈河馬燈〉、〈頭顱燭台〉、〈方尖碑〉、〈娜娜花瓶〉、〈角燈〉等，日常生活物件在妮姬手中必須被轉換成如此。藝術本身與其所指涉的對象構成一個故事，被記錄在時間與美學觀之中，將夢想勾勒而出的藝術家，同時也呈現了真實的組成元素。這位聰穎的藝術家自行打破了既往束縛，在創作的遊戲之中，透過無限的明亮將地心引力的沉重拉扯輕盈化，糾纏著的

鳥瞰塔羅公園全景，妮姬雕塑裝置作品散佈其中。

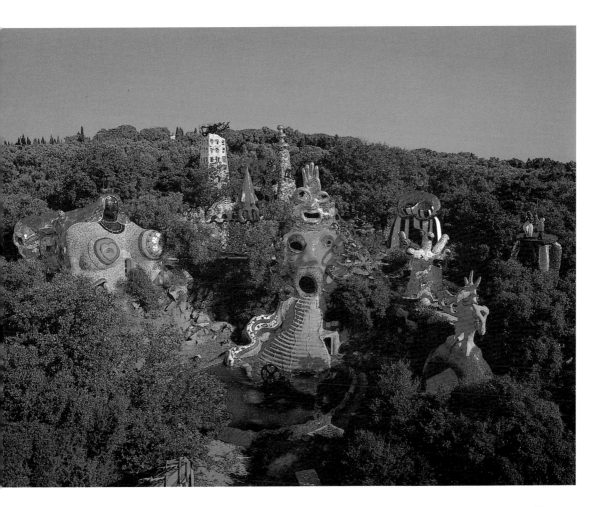

61

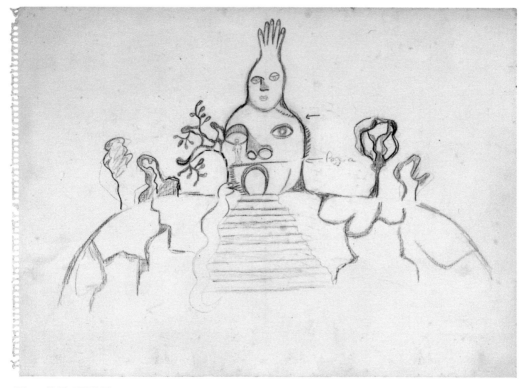

妮姬　**塔羅公園草圖——魔術師、女祭司**　紙上彩色鉛筆　32×45cm　1979

妮姬　**塔羅公園草圖——魔術師、女祭司**　紙上彩色鉛筆　24×31.9cm　1979或1989

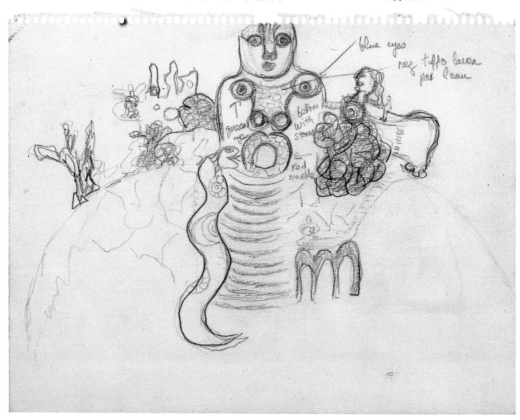

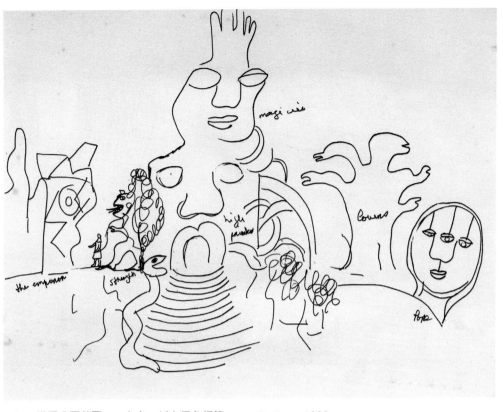

妮姬　**塔羅公園草圖──女皇**　紙上黑色鋼筆　24×31.7cm　1982

妮姬　**塔羅公園**（作品空間佈置草圖）　紙上黑色與藍色簽字筆　24×34cm　1982

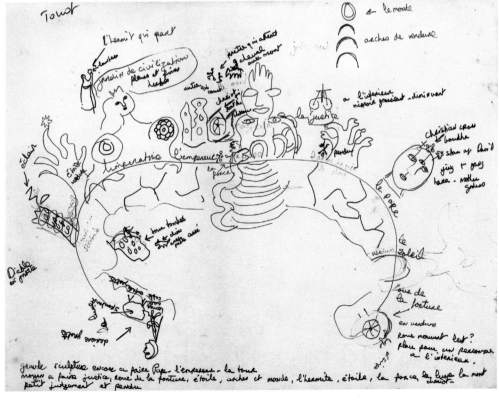

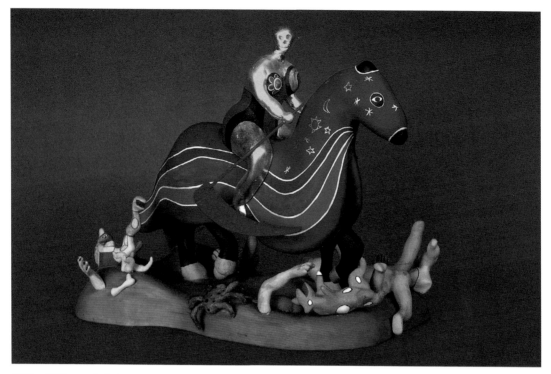

妮姬 **死神** 聚酯彩繪 29×48×36cm 1985

妮姬 **塔羅公園** 版畫 60.3×80cm 1991

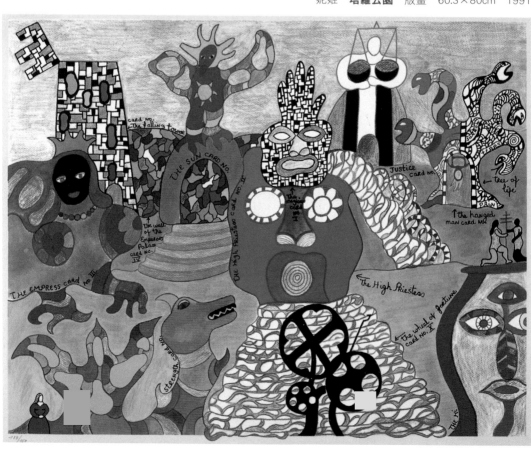

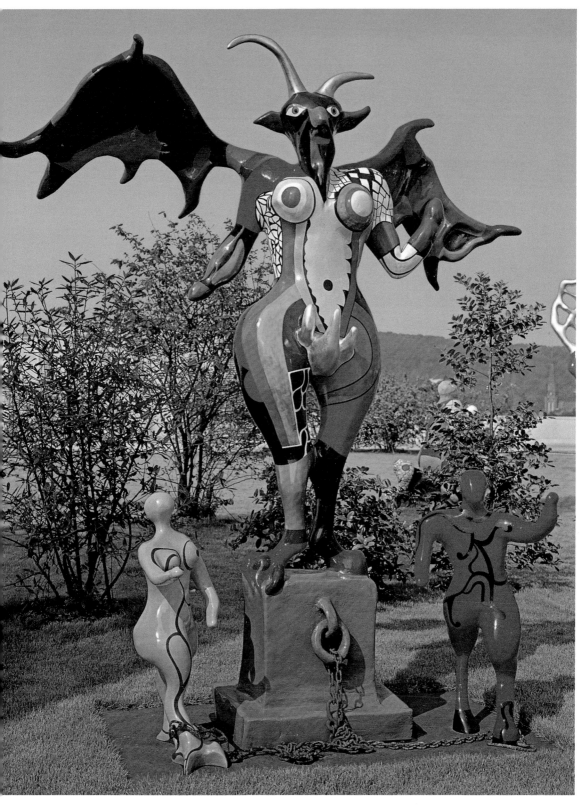

妮姬　**魔鬼**　聚酯彩繪　250×150×96cm　1989

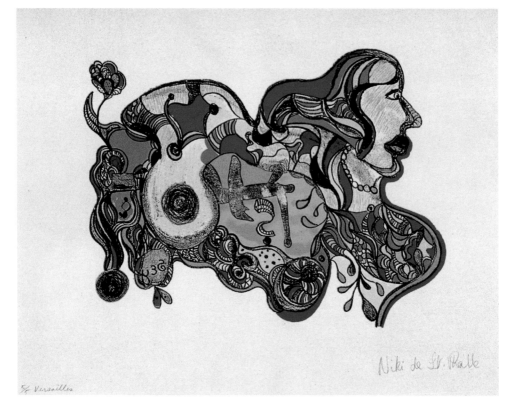

妮姬　**女皇**　版畫　36.4×47.2cm　1995（上圖）
妮姬　**女皇**　聚酯彩繪　28×43×32cm　1990（下圖）

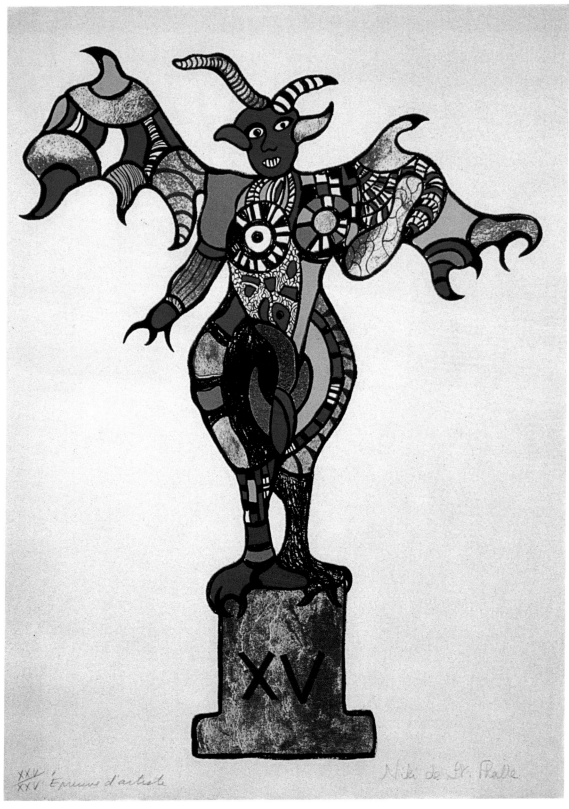

Niki de St. Phalle

妮姬　**魔鬼**　版畫、拼貼　75×56.2cm　1997

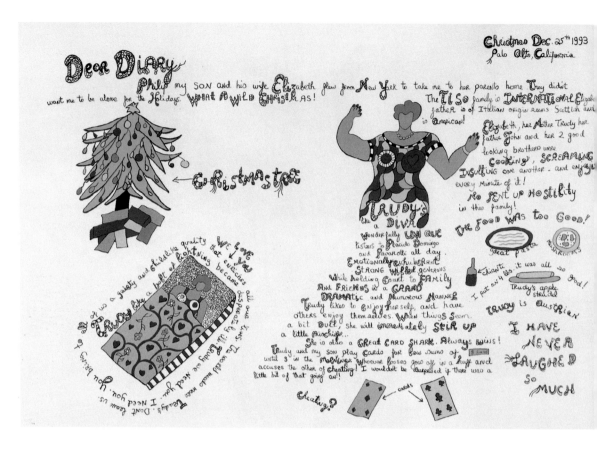

昔日惡靈已被色彩驅散，地平線看似更明朗、清晰而透明。

加州日記

　　妮姬有寫日記的習慣，這點足以讓後人對她的生命軌跡有更清晰完整的了解，透過日記的書寫，記錄下思考與情緒，成為分析自身存在的一種方式，於是，妮姬開始在紙上描繪生命的重要時刻，包括相關的文字與圖象，極度渴望向世界傳達她對生命、對愛情、對作品的熱情。在1990年代早期，妮姬在美國加州的拉霍亞（La Jolla）居住了一段長時間，在那裡她開始著手進行一系列的紙上作品，包括絲網版畫與紙上塗鴉，最後集結成為「加州日記」系列，她用鮮豔的色彩在紙上記錄每天發生的事件，傳遞出內心的快樂與對日常生活的真實感受。讓・丁格力曾

妮姬
加州日記（聖誕節）
絲網版畫　80×120cm
1993

妮姬
加州日記（殺人鯨）
絲網版畫
121.9×79.4cm
1993（右頁圖）

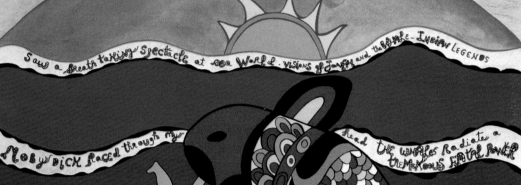

DEAR DIARY: SHAMU! WAS KILLER WHALE

Saw a breath taking Spectacle at Sea World. Visions of Jonah and the Whale - Indian Legends

Moby Dick raced through my head. THE WHALES Radiate a tremendous FATAL POWER

The trainers were Women Sexy good looking amazons EROS and THANATOS

Beauty and the Beast. Between them I saw an Intimate Dangerous Relationship...

The trainers cultivated and Manipulated these glorious Creatures Commanding them to Leap and Dive

There is always a Menacing edge. A slight mistake can be Perilous Some a few years ago a trainer was EATEN!

WHO IS SHAMU? enigmatic, strong, weird. Is SHAMU me? No! He is my Destructive Creative Potential My Metaphysical Self. He is my Guardian and my Taboo My Link to FATE

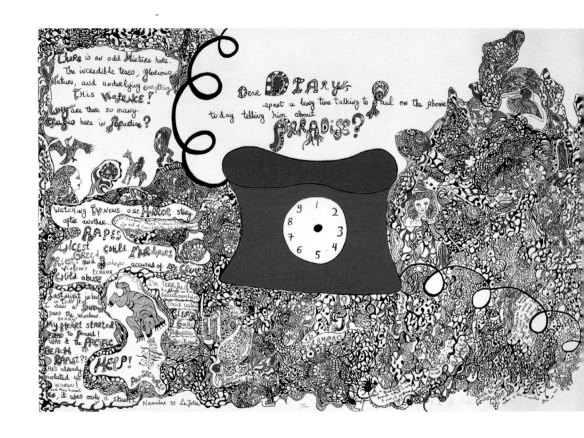

說：「（妮姬）坐著，冷靜又深思熟慮，她把所有想法毫不保留地畫在紙上。」塗鴉與文字成為對抗痛苦與欺騙的武器，加上美學的細微裝飾後，成為她一生的風格標誌。

　　然而，在部分作品中，另可感受到她晚年產生的憂鬱，比如作品〈聖誕節〉中的詩意文句、〈電話〉裡的令人暈眩的迷宮，而在〈我的男人〉中，濃縮記錄了出現在她生命中的男性，以別具創意的表現方式從她的記憶中困惑地擷取而出。〈黑人與眾不同〉一作是她對社會的抗議，〈秩序與混亂〉則更傾向內心的表白，〈加利非亞女皇〉裡則綜合了一切，描繪出在日落時分，即將入睡的加州岩石風景，在夜幕來襲前，召喚出隱形存在於煩悶的一日中的主角們。妮姬在紙上寫下的巨型文字，宛如可以被傳遞到整個世界中，寄託給翱翔在加州上方的海鷗們。她的思想成為符號與文字，講述著：「夢比夜長」；講述著：「愛情，永恆

妮姬
加州日記（電話）
絲網版畫
80×120cm
1993

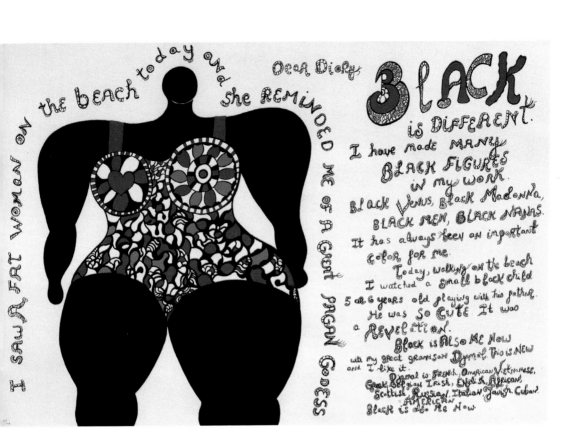

妮姬
加州日記（黑色不同）
絲網版畫
80×120cm
1994

的愛情，永遠地、永遠地……。」

永恆的藝術成就

　　晚年時的妮姬，不但受到世人的愛戴，法國政府對於這樣一位法國女性藝術家也相當推崇，法國文化組織在南美中部為妮姬安排了好幾場重要的巡迴展。1995年，彼得・沙莫尼（Peter Schamoni）製作了一部有關妮姬生平的紀錄片「誰是怪物？是你還是我？」。1997年，瑞士鐵路局委託妮姬為蘇黎世火車站設計一座10公尺高的公共藝術作品〈守護天使〉，作品在1997年11月完成後，便懸吊在火車站內供來往旅客欣賞。1998年，除了〈塔羅公園〉正式對外開放之外，妮姬還為耶路撒冷的拉賓諾維奇公園製作了〈諾亞方舟〉，最後共完成二十二件大型動

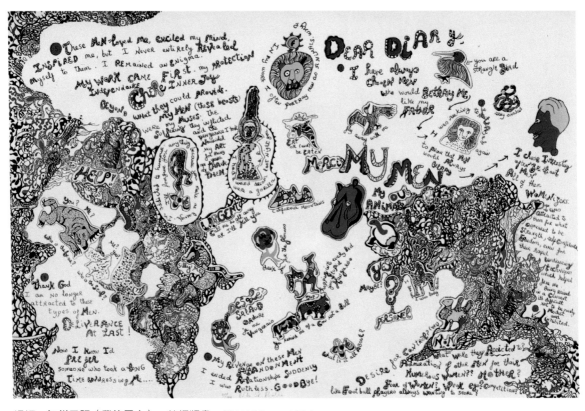

妮姬 **加州日記（我的男人）** 絲網版畫 80×120cm 1994

妮姬 **加州日記（節制）** 絲網版畫 80×120cm 1994

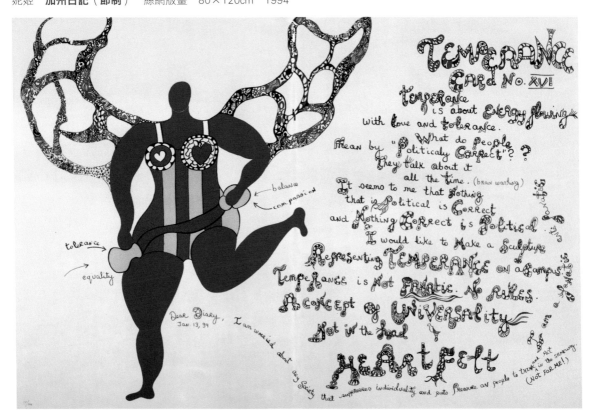

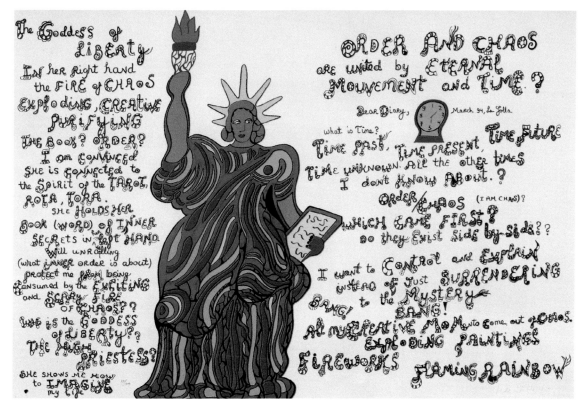

妮姬　**加州日記（秩序與混亂）**　絲網版畫　80×120cm　1994

妮姬　**加州日記（加利非亞女皇）**　絲網版畫　80×120cm　1994

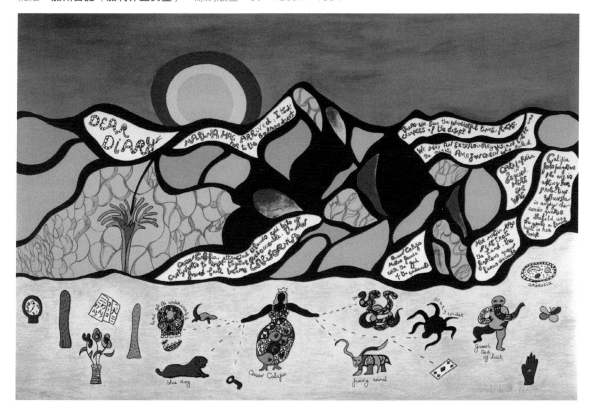

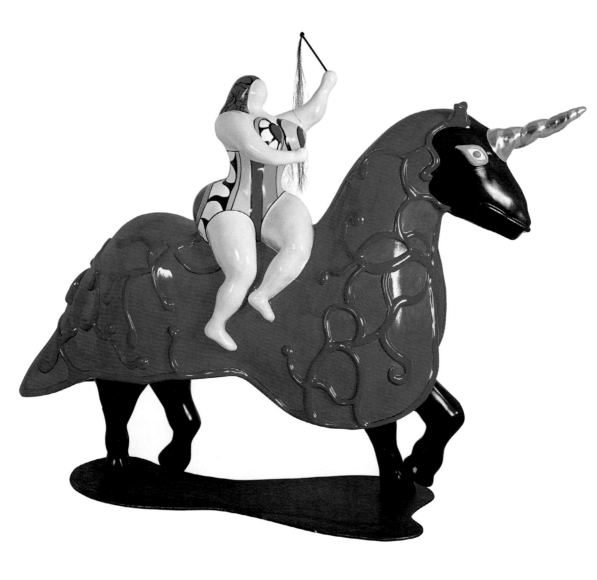

物雕塑。此外，為了向幾位傑出的美籍非裔人物如麥爾‧戴維斯（Miles Davis）、路易斯‧阿姆斯壯（Louis Armstrong）、約瑟芬‧貝克（Josephine Baker）等人致敬，以及獻給她的孫女蓓魯恩（Bloum），妮姬創造了名為「黑人英雄」的雕塑系列。同樣是在那一年，完成了青年時期的自傳《足跡》，將出生之後到結婚、遇見丁格力以及其他生活中所發生的故事，透過簡短文字及詩文，以插畫方式來陳述她的年少青春，時間跨度從1930年到1949年。

　　1999年時，妮姬捐贈了一部分畢生的作品給曾經成就

妮姬　**獨角獸**
聚酯、壓克力顏料、
亮光漆、鐵骨架
96×38×138cm
1994

"As in all fairy tales, before finding the treasure, I met on my path dragons, sorcerers, magicians, and the Angel of Temperance."

「如同所有童話故事一般,我在找到寶藏以前,在途中遇見了龍、巫師、魔法師,還有我的守護天使。」

「救命!」(Au secours!)

——妮姬

她、為她舉辦多次展覽的漢諾威施普倫格爾美術館(Sprengel Museum),該館隨後在2000年11月19日展出妮姬三十件紙上作品和六十件雕塑作品,烏利希・可倫坡(Ulrich Krempel)推崇妮姬是20世紀真正的藝術家,他說:「妮姬留下一大部分她的作品給美術館——超過三百六十件,這對美術館和漢諾威市來說是相當幸運的。無庸置疑地,妮姬是本世紀真正的藝術家,她在第二次世界大戰後的十年間,不僅是藝術家在表現形式和表達上的典範,而且就像畢卡索一樣得受歡迎。」

2000年10月,妮姬在日本被授予「日本皇室世界文化獎」,這個獎項在日本藝術界受重視的程度相當於諾貝爾獎的地位,象徵妮姬的藝術成就已達永垂不朽的境界。由於妮姬長期使用聚酯纖維材料創作,以致肺部吸進太多有毒物質,在多次進出醫院的情形之下,仍敵不過死神的追擊。2002年5月21日,妮姬最後因為長年的肺疾,病逝於加州聖地牙哥,享年七十三歲。

彩色穴室，關乎生與死的語言

　　海因豪森皇家花園（Herrenhäuser Gärten），位於德國下薩克森州首府漢諾威市內，由大花園、小山花園、喬治花園和威爾芬花園所組成，原屬於漢諾威王室遺產。該組建築群始建於1638年，最初是漢諾威貴族喬治・馮・加侖堡公爵（Herzog Georg von Calenberg）的私人莊園，1655年，喬治公爵的兒子正式替花園取名為名海因豪森。1679年花園轉入恩斯特・奧古斯都（Ernest Augustus）公爵手中，公爵夫人索菲亞的父親是普法爾茨選帝侯腓特烈五世，母親是英國國王詹姆斯一世的女兒伊莉莎白・斯圖亞特。索菲亞見多識廣，對園林建築情有獨鍾，在她的主持下，不斷擴建完善海因豪森皇家花園，直到1714年索菲亞去世，這裡已成為一處歐洲名園，佔地約50公頃。1936年花園被希特勒政府徵收，二戰中花園大部分建築被炸毀，直至1966年才得以部分重建。

　　大花園是海因豪森皇家花園的核心建築，屬於巴洛克風格的園林，進來對外開放。這裡還有德國最高的人工噴泉（82公尺），小山花園現在則成為德國最大的植物園，2000年漢諾威博覽會時，在此處建造了人工熱帶雨林館。喬治花園屬於英式園林，內建有德國數學家萊布尼茲（Gottfried Wilhelm Leibniz）的紀

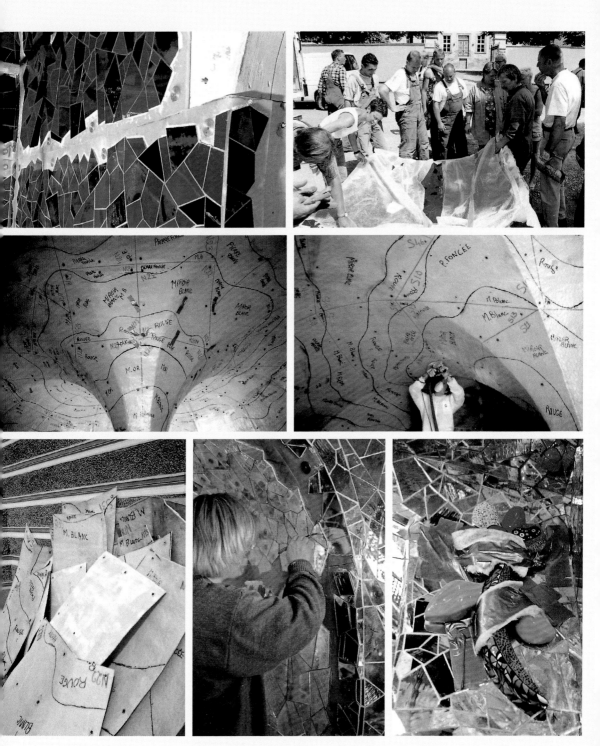

妮姬為海因豪森皇家花園所作的〈**穴室**〉計劃的施工過程圖

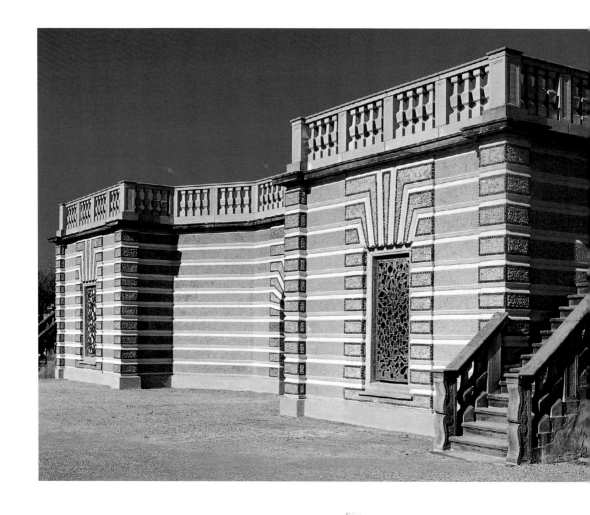

海因豪森皇家花園
〈**穴室**〉外觀

念館。威爾芬花園則構成了漢諾威大學的校園地基，1961年大學將花園內宮殿主體建築歸還給漢諾威王室繼承人，繼承人將其中大部分又轉售給漢諾威市政府，小部分留作自用，現在是私人住宅。

　　自文藝復興以來，瀑布與洞穴（grotto）已成為打造皇家花園所不得缺少的二項重要特色，在這些氣勢磅礡的花園裡，主要目的是欲延續古代神話的永恆性，在精緻細膩的氛圍中，透過建築物與自然共構的各種形式，營造出宛如人間天堂的場景，透過園藝師與建築師的轉化，穴室猶如花園的別館，在建築與自然之間，藉由複雜圖形與皇宮主體相連結。漢諾威的海因豪森皇家花園裡，除了美侖美奐的花園景致之外，還有做為洞穴功能的空

海因豪森皇家花園〈**穴
室**〉計劃的施工過程圖

間，長期以來別具紀念意義，不過二戰期間，該建築受到嚴重破
壞，如今仍保留了一處空地以做為當時原址的紀念，幾十年來，
參訪的旅客從不曾發現該穴室已被迫長期關閉，完全失去了空間
原有的生命力與功能性。後來在1999年的重建工程中，賦予了這
處穴室新古典主義風格的外觀，運用幾何線條裝飾建築外觀，然

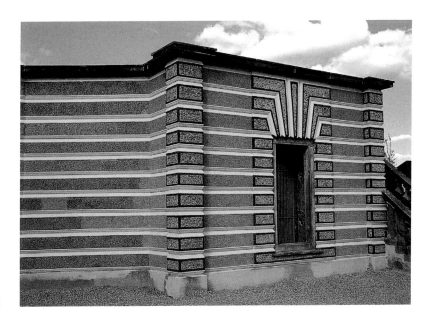

1999年4月修復後的外觀

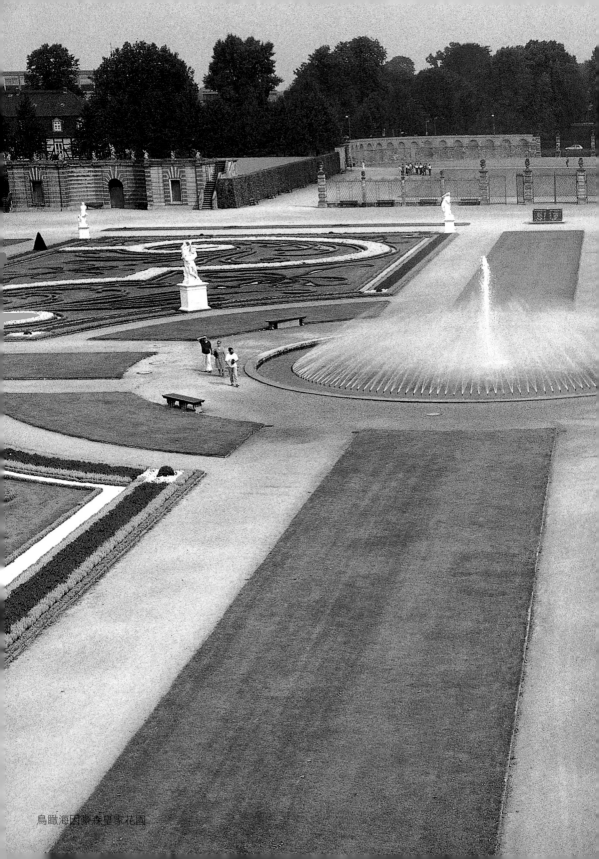
鳥瞰海因豪森皇家花園

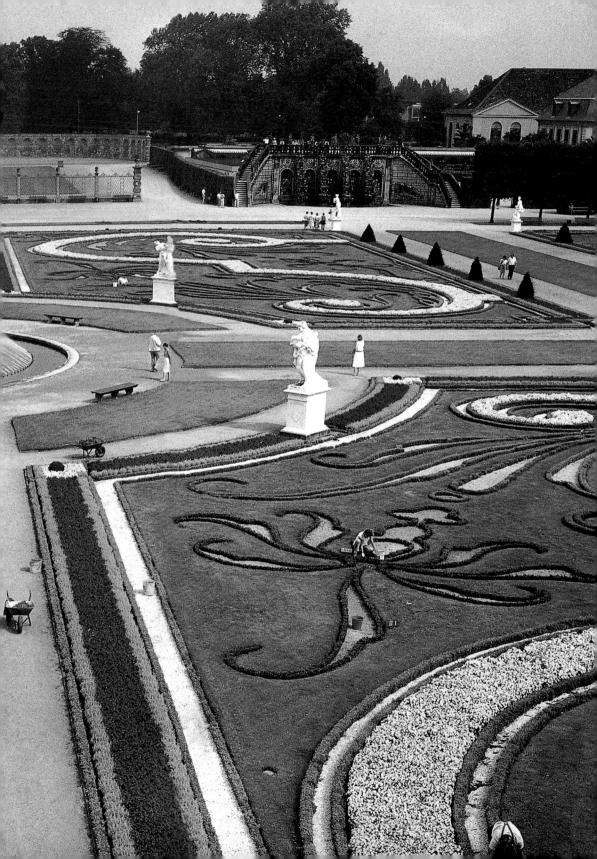

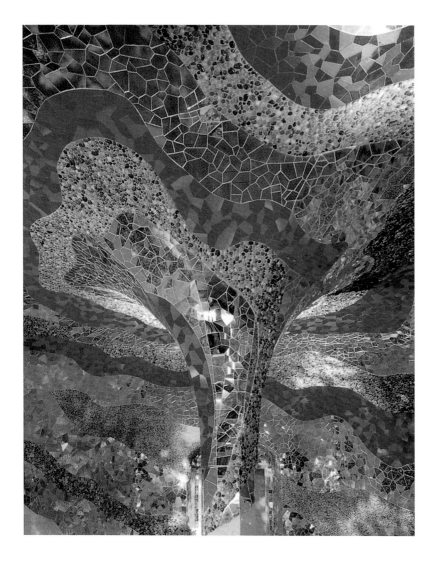

妮姬創作的〈**穴室**〉的
中央室內部

而，如此的外表完全不符合我們對穴室的想像，而這恰好也與穴
室內部的天馬行空形成極度強烈的對比。

　　由於〈塔羅公園〉的逐漸成形，也由於〈塔羅公園〉的美妙
奇幻引人入勝，在1993年、1994年左右，萌發了邀請妮姬對海因
豪森皇家花園的穴室進行裝飾的想法。1998年7月，妮姬親自到漢
諾威提案，簡報的當天晚上，眾人在一家餐廳裡吃飯時，妮姬順
手開始描繪窗戶和門片的圖形，儘管加州到德國的長途飛行已讓
她疲憊不已，她仍概略地在一小時內完成了六幅草圖。1998年年
底，漢諾威市政府確定將該空間的裝置案委託給妮姬執行，不過

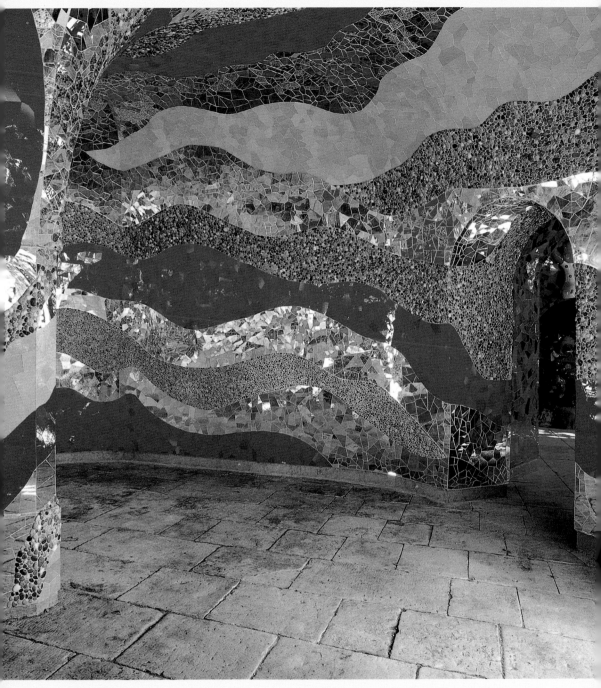

妮姬 〈**穴室**〉的中央室內部，之後，呈現的是河流意象的線條，透過紅色、金色、銀色（鏡面）與土色（碎石子）等色彩與相異材質加以裝飾牆面。

妮姬　〈穴室〉的中央室內部，之後，呈現的是河流意象的線條，透過紅色、金色、銀色（鏡面）與土色（碎石子）等色彩與相異材質加以裝飾牆面。（左頁圖、右頁圖）

經費須來自外部贊助，總預算約需255萬歐元。在漢諾威公園與花園管理部部長的奔走下，2000年春天籌措了約170萬歐元，為避免已籌到的經費有所變動，2000年夏天，市政府同意讓該方案進入執行階段，並將預計完工日期定在2002年12月31日，順利地，三個房間的裝飾在2002年9月完工，最後在2003年3月時將窗戶與門扇安裝上去，3月29日正式對大眾開放參觀。

　　穴室共分成三個空間：中央室、銀室、藍室。妮姬將這三個空間轉換成一處奇幻境地，陽光從玻璃彩繪窗照射進來，將各色光芒折射在牆壁上，妮姬讓光線在天花板舞動，透過鏡面的反射，更讓光線無盡地在此空間內跳躍著。空間隨時間變化而有所不同面貌，宛如一個有機體般地存在。這組藝術項目，像小孩的玩耍一樣輕盈，像美麗的夢境一樣神祕，結合了歷史的魅力以及當代的創作，這完全出自妮姬的創意，就像是她自己夢境的體現，穴室空間有限，然而想像卻可以無限，妮姬說：「我想像鳥

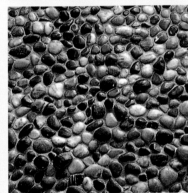

〈**穴室**〉中央室牆面的細部（左二圖）
入口處有裝飾感強烈的門（右圖）

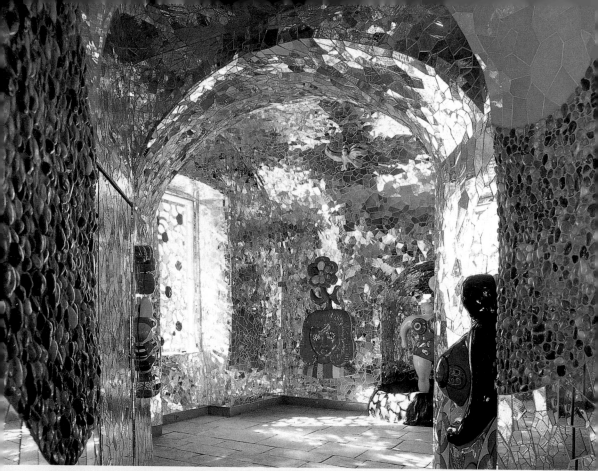

從中央室望向銀室的景象

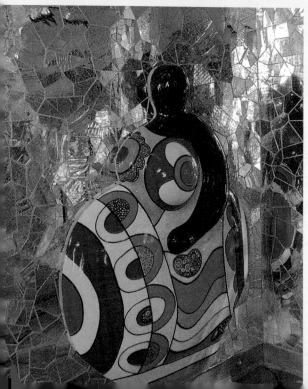

妮姬　娜娜（左圖）
從中央室望向銀室，內部閃閃發亮。（右頁圖）

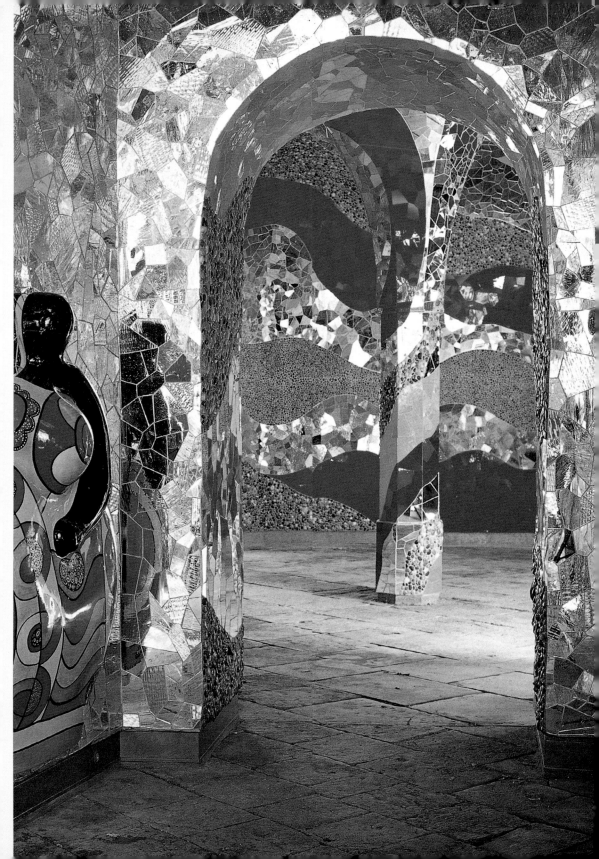

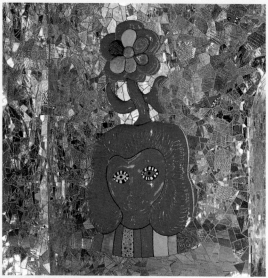

妮姬
有花的女人頭像

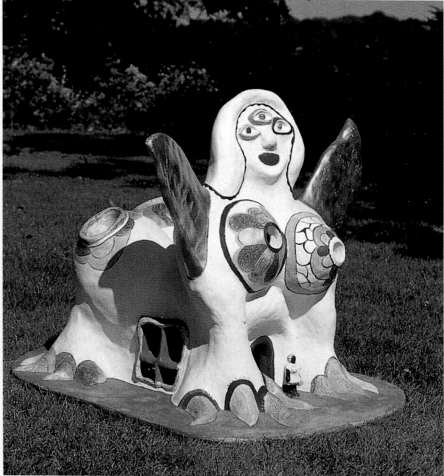

妮姬為〈**塔羅公園**〉內的〈**女皇**〉所製作的模型，1978-79年。

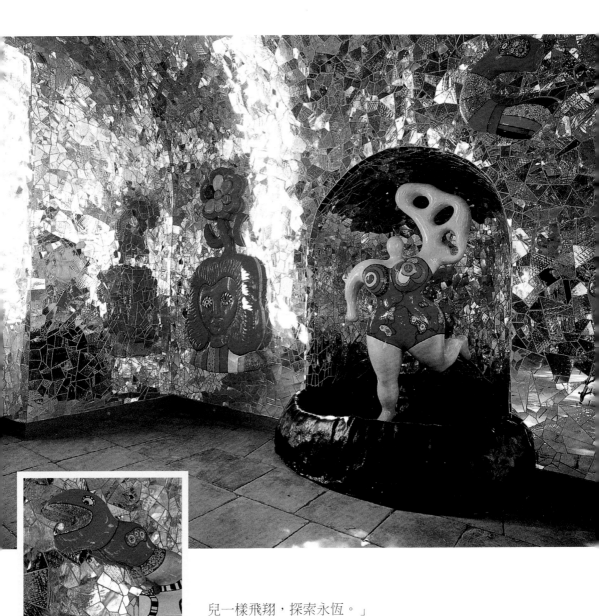

妮姬　**蛇頭**

妮姬　噴泉〈**海因豪森
的娜娜**〉（大圖）

兒一樣飛翔，探索永恆。」

　　原本妮姬打算出席第一個房間的完工典禮，可惜九一一事件發生，影響了她的行程安排，然而，妮姬也再沒機會親眼看到作品的最後完成面貌。在她入院前，她與藝術家皮耶‧馬利‧樂吉奈（Pierre Maris Lejeune, 1954-）詳細地討論了最後的細節，接著在2001年11月左右入院，直到2002年5月逝世。因此，這項藝術計畫可說是妮姬生前的最後一個大型項目，彷彿想在此再次總結她的藝術生涯（當然，〈塔羅公園〉依然是她畢生最精

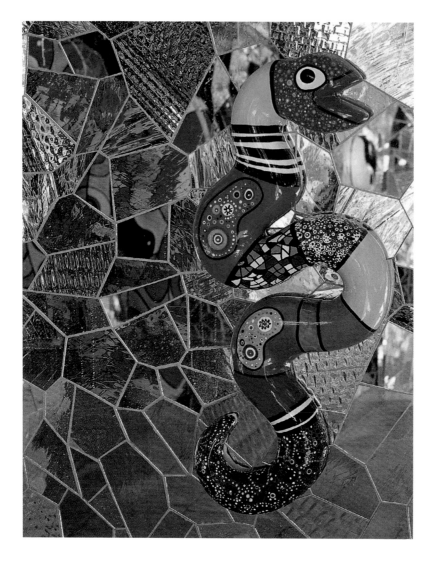

妮姬　**蛇**　馬賽克

華的總結），運用多項形式與技術來實現，背後展現著她對自己藝術創作的滿分自信。妮姬似乎根本不需要對建築物或環境做任何更多的研究，她呈現的是，完整的、個人的藝術理想，而巧妙地，妮姬創造的空間又恰好與室外那片巴洛克花園裡的雕像們相呼應，比如中央室的牆上，紅色、金色、土色等線條，宛如河流意象的抽象圖形，讓人與室外的瀑布產生連結；室內牆上那些跳著舞的娜娜們，則與花園裡具有百年歷史的優雅雕像相呼應，彼此皆連結著音樂和舞蹈意象。

妮姬寫給羅納德‧克拉克（Ronald Clark）的信（右頁圖）

"My first Nanas were made of wool and fabric. They weren't very big, though most of them had a great deal of movement in their poses. Some ran, others stood on their heads, others appeared as pregnant women...

People told me that my early Nanas were the mothers of Pattern Painting. I don't agree. Surface alone is boring. My Nanas represent the union of content and form."

妮姬　**花**（左圖）
妮姬　**蜘蛛**（右圖）

　　妮姬的創作靈感源源不絕，正如彭杜斯‧于東（Pontus Hulten）曾說：「當她（妮姬）創作時，她就像在美麗的花園裡摘著花。」最完美的證明便是義大利的〈塔羅公園〉，在那裡，她的創意被發揮得淋漓盡致。「我想展現事物，展向每一樣事物，我的心、我的感受，綠色、紅色、藍色、紫色、愛、恨、笑、恐懼、溫柔。」這是來自一封妮姬沒有寄出的信，解釋了藝術家如何找到自己的世界，她不需要古典神話，她自己就能創造神話，並讓數百萬人為之感動。妮姬在此集合了可以被辨識出符號與象徵圖象，談論一種關於生與死的視覺語彙，充滿生命力，充滿力量與生動的顏色，充滿了對美的無盡追求，擺脫傳統而更顯獨特，就像妮姬的個性一樣，為了抵抗早年的精神創傷，她始終像著魔似地持續發展著自我的藝術創造，並且始終堅持面對最真誠的自我。

　　妮姬所創造的每一件草圖或雕塑都是證明。匆匆翻閱畫冊，每一頁的圖版都彰顯著她那獨特的造形語彙，以及明亮豔麗的色彩，從她發展出「娜娜」系列之後，這些藝術特質始終存在於她的作品之中，當然也包含在這項最後的藝術計劃裡。值得一提的是，1968年10月，妮姬在巴黎的亞歷山大‧伊歐拉斯（Alexandre Iolas）畫廊展出一組作品，名為〈昨晚我做了一場夢〉，該組作

妮姬　**鳥**

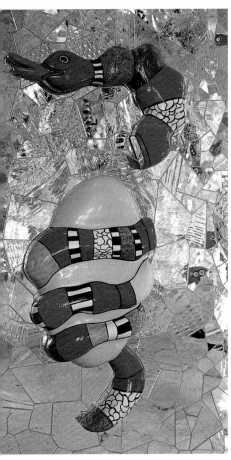

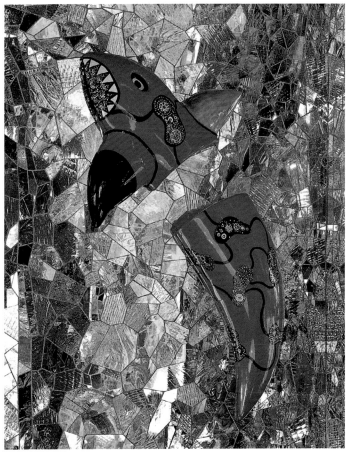

妮姬　**蛇與蛋**（左圖）
妮姬　**海豚**（右圖）

品由十八片浮雕作品組成，半身的篷髮娜娜、女神娜娜、仙女娜娜、太陽、鳥、蛇、綠色的手等，每一件浮雕的尺寸都不小，突出於黑色牆上，形成一組穿透黑暗的視覺景象，而海因豪森皇家花園的穴室內的六十多件作品，就像當年〈昨晚我做了一場夢〉的放大版。

　　妮姬的驚人創作愈來愈引發迴響，出現在人們的日常生活之中，在公園裡、街道上、噴泉等地，她總是想辦法透過各種媒材讓作品充滿自由感，這點亦說明了她永遠不受媒材所限制，比如她的射擊繪畫。1979年開始〈塔羅公園〉的工作後，她大量地以彩色的馬賽克與彩繪玻璃進行拼貼，從那之後，她的大型項目始終結合豔麗色彩、上色的聚酯乙烯以及輕盈的玻璃馬賽克。幾世

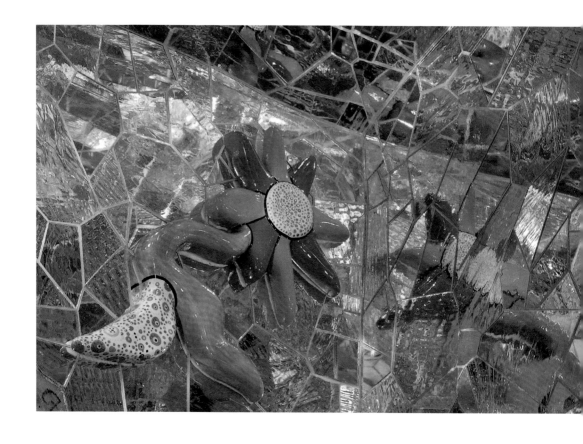

紀以來，礦物被利用來裝飾穴室的牆面，不過，當上千片不規則形狀組成的玻璃、鏡面被黏貼於此時，更增添新時代的當代感，即使只有微弱的光芒，也足以讓此空間宛如水晶宮。海因豪森皇家花園的穴室內部並不會太過明亮，也不會感到太過擁擠，因為這些浮雕大多離牆面不遠，當觀眾進入這個空間時，完全感受到自己被這些奇幻圖象包圍，就像踏入《愛麗絲夢遊仙境》之中。

　　中央室的正中間由一根柱子支撐，左右兩邊分別是銀室和藍室，觀者進入中央室之後，左右兩側的拱形過道，足以將觀者的視線吸引過去，在安排上，中央室沒有任何具體的形象，呈現的是河流意象的線條，透過紅色、金色、銀色（鏡面）與土色（碎石子）等色彩與相異材質加以裝飾牆面。當觀者走入銀室或藍室時，更會驚豔於牆上的奇特造形浮雕，色彩竟是如此鮮豔飽滿，講述著藝術家的幻想、藝術家的神話故事。光線在外頭，花園也

妮姬　**花**

妮姬　**有三隻眼睛、一個嘴唇的臉**（右頁圖）

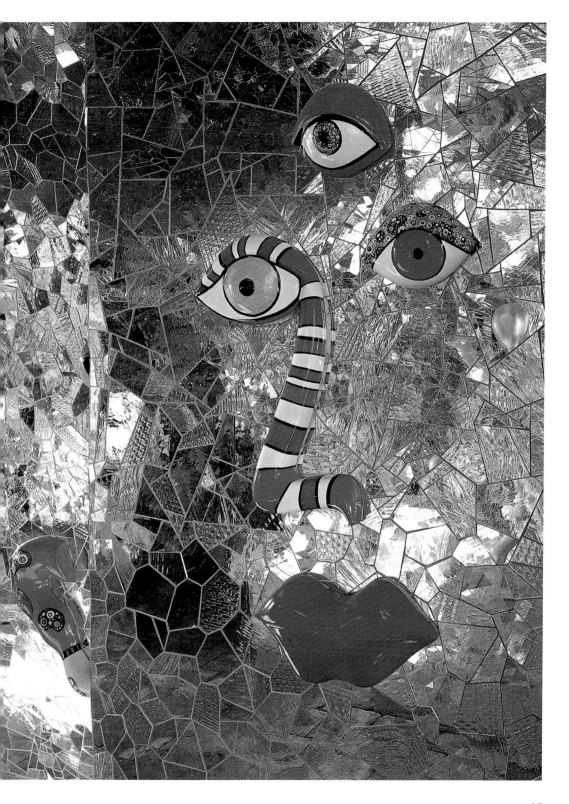

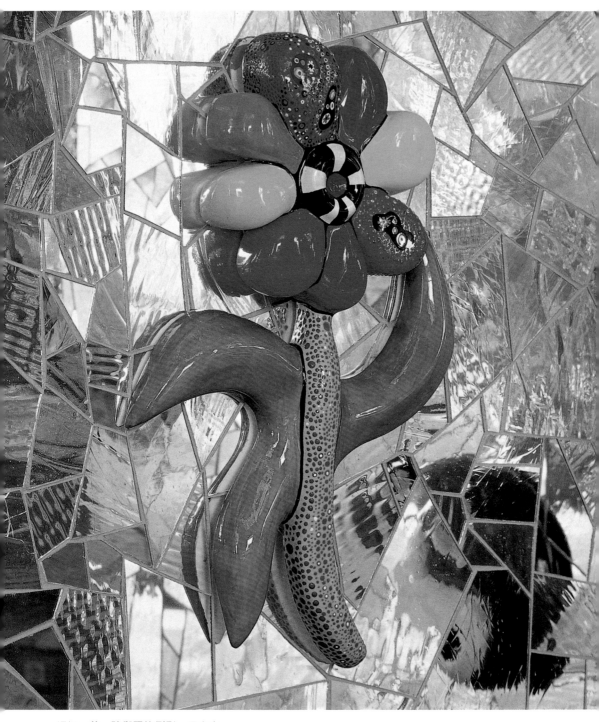

妮姬 **花、陰與陽的倒影** 馬賽克

妮姬　**陰與陽**　馬賽克

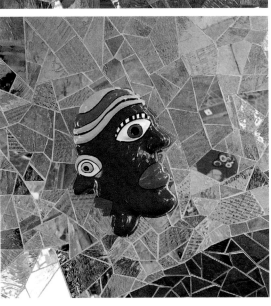

在外頭，而在穴室內的則是，從迷宮般的想像世界中而產生的夢、神話、視覺幻象。

銀室是令人興奮的水晶世界，而藍室則有天空或海洋的湛藍。日與夜，空氣與水，誰知道它們代表什麼呢？可以確定的是，在這個閃亮亮的空間中，從馬賽克牆面突出的聚酯作品，是妮姬的生命象徵：女人、花、太陽、月亮、手、眼睛、海豚和蛇、陰與陽、娜娜與金色骸骨，各自獨立的鮮豔色彩讓形象更為

妮姬
綠色的手、花（左上圖）
雙面臉（左下圖）
眼睛（右上圖、右下圖）

100

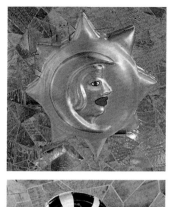

妮姬
太陽、問號
（左圖）
眼睛、嘴唇
（右圖）

妮姬
**花、陰與陽
的倒影**

妮姬
金色骨頭（左頁圖）
藍室外部以鏡面構成的窗戶
（右頁圖）

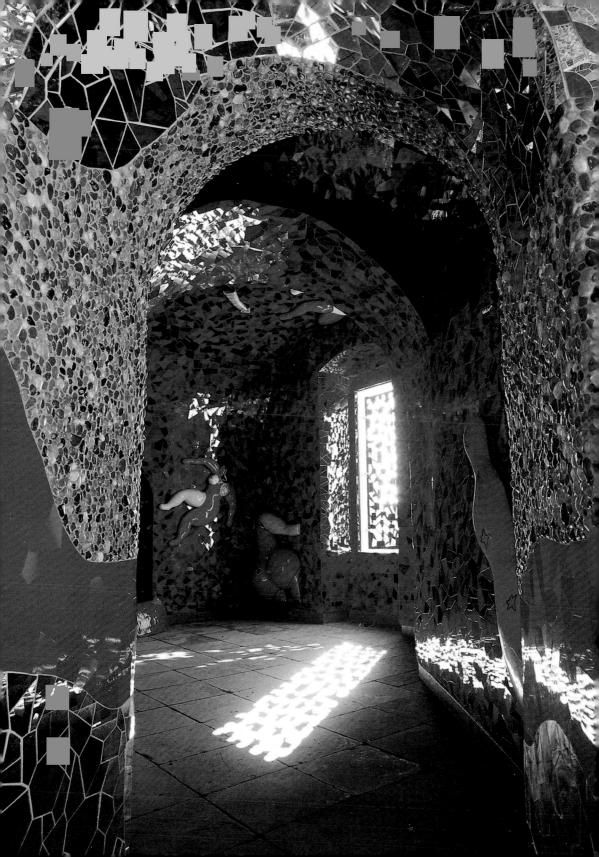

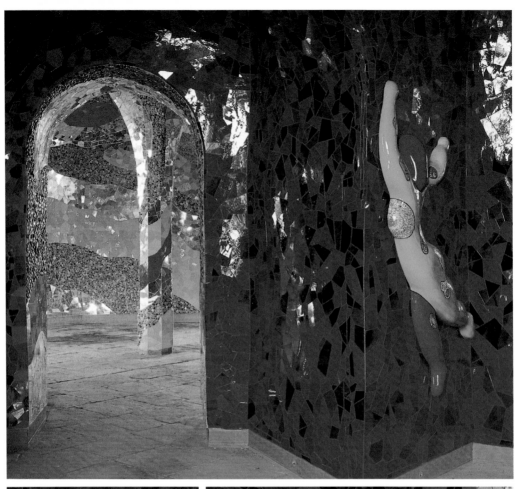

妮姬
藍室內部
景象

妮姬
**星星、箭頭
與一隻腳**
（左圖）
跳舞的女人
（右圖）

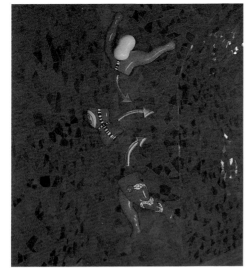
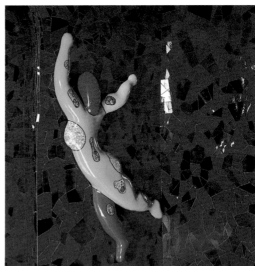

妮姬
跳舞的女人
（上二圖）

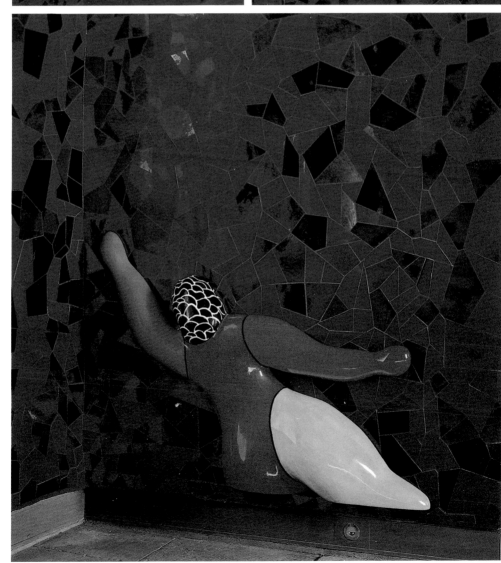

妮姬
在深藍色、紫色背景中的跳舞的女人

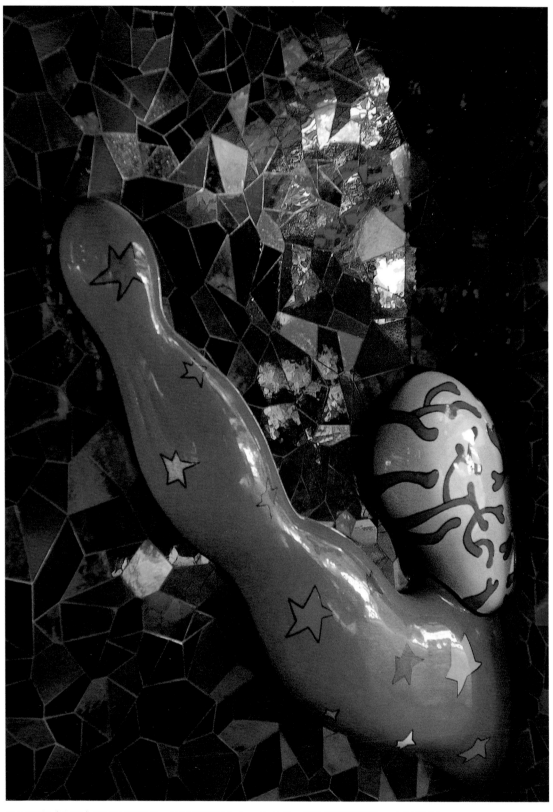

入口圖象（上圖）藍室內部景象，充滿跳舞的女人，中央有一個**象神娜娜噴泉**。（右頁圖）

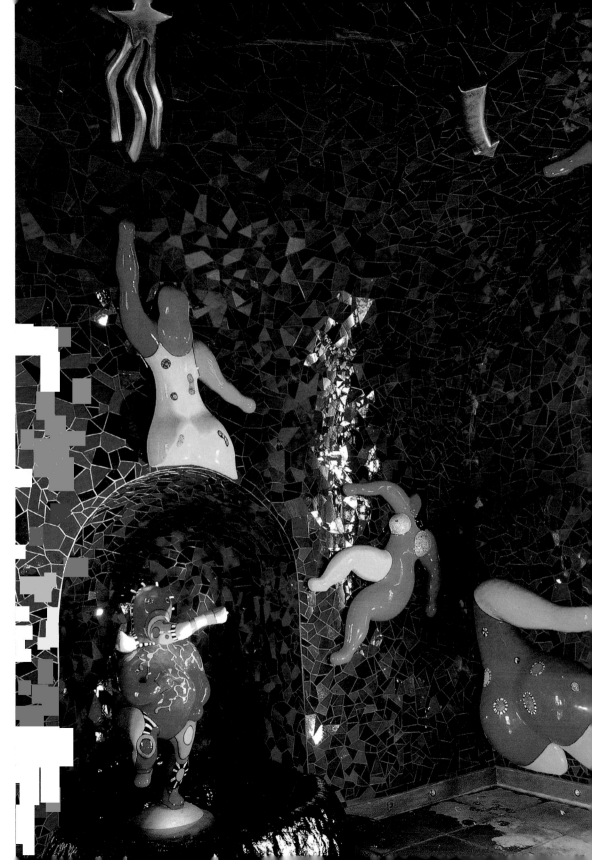

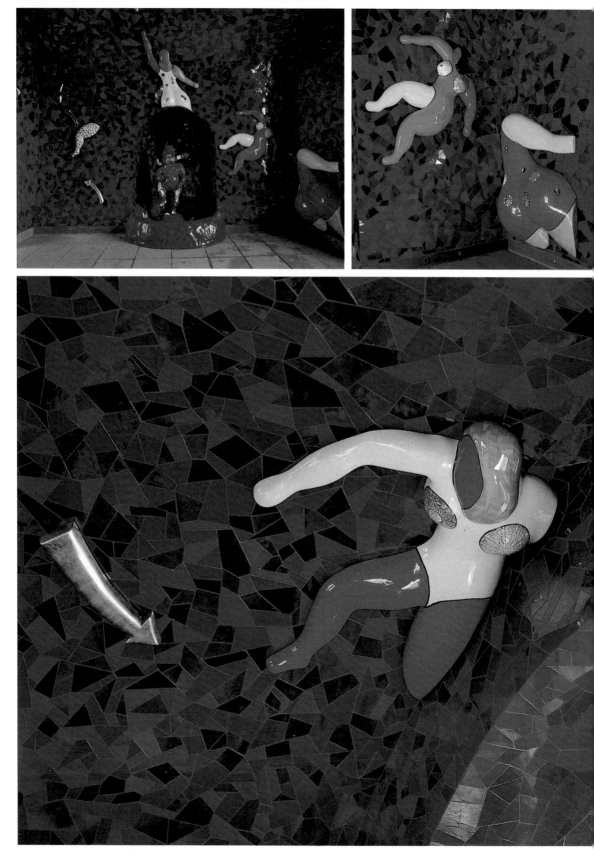

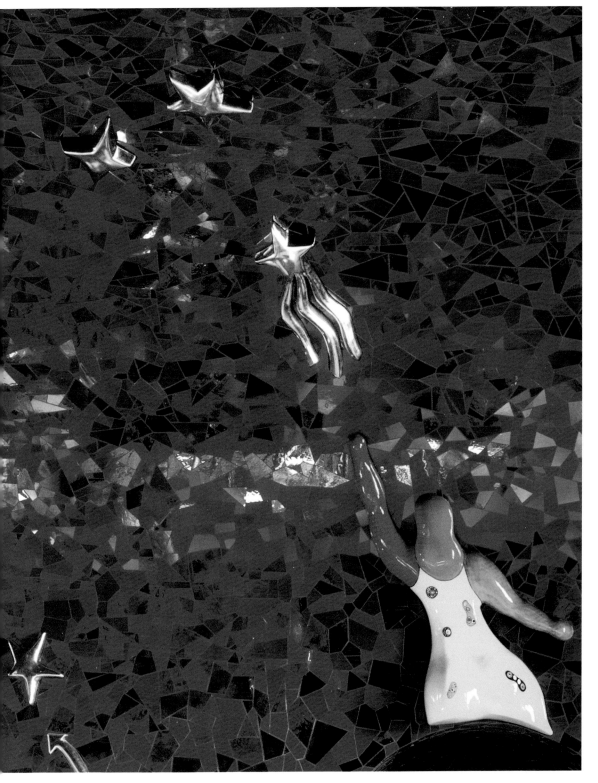

藍室內部景象，**跳舞的女人和星星**。
藍室內部景象，充滿跳舞的女人，中央有一個**象神娜娜噴泉**。（左頁圖）

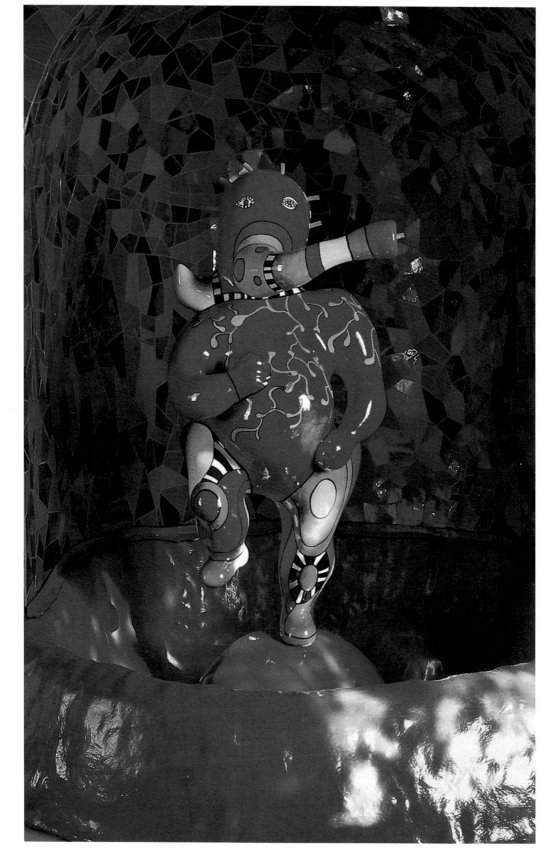

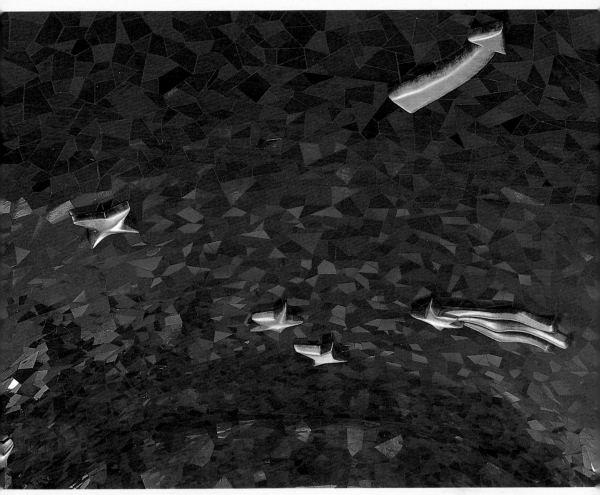

藍室內部景象，**星星**。（右頁圖）藍室內部景象，充滿跳舞的女人，中央有一個**象神娜娜噴泉**。（左頁圖）

輕盈，同時，也讓它們背後所賦予的思緒更為自由。藍室裡有著跳舞的女人，這讓人聯想到馬諦斯的作品〈舞蹈〉，如今，妮姬的立體作品從牆面浮起，就像浮現於大海之上，這些娜娜與其說是飛翔者倒不如說是游泳者，她們躍出水面，望向夜晚星空。妮姬在創作中，像鳥兒一樣飛翔，探索了永恆，點點光芒飛入玻璃的折射，這是關於生命的夢，關於穴室的魅力，關於妮姬的魔法。

妮姬作品中的神聖、世俗與祕密

妮姬的作品從傳統過渡到當代，從歐洲的天主教文化過渡到最前衛的當代藝術，作品內在所蘊含的神聖性與世俗性，主要來自於她內心的矛盾衝突以及該時代的政治背景。在1961年的作品〈奇蹟之年〉（annus mirabilis）後不久，妮姬發展出了她的射擊創作（Tirs）以及以教堂為主題的系列作品，接著她在國際各藝術機構進行射擊演出，比如參與了紐約現代美術館（MoMA）在1961年10月開幕的一場極具影響的「集合藝術」群展（該展亦巡迴至達拉斯、舊金山展出），其中的參展作品〈你是我〉（Tu es moi），後來成為策展人之妻伊瑪‧榭茲（Irma Seitz）的收藏，顯示出她對作品的肯定。在那令人興奮的時代，妮姬在國際前衛藝術領域的頂端泰然自若，在新達達、行為藝術潮流中成為了先驅藝術家，是藝術史上一段歡欣鼓舞的時刻。

〈你是我〉這件作品誕生於巴黎，在位於阿佛德－杜宏－克雷路（Rue Alfred-Durand-Claye）上的妮姬工作室裡，此作象徵了妮姬從風景的集合藝術，轉換到具有明確目標的「肖像」的集合藝術，作品中可看到，黑色的天空掛著一輪紅色太陽，太陽緊貼著白色地平線，前景則可看到左輪手槍、小榔頭、剪刀、剃刀、一圈繩子、兩根尖端的叉子、小棒鎚、短劍，全是帶有暴力意味

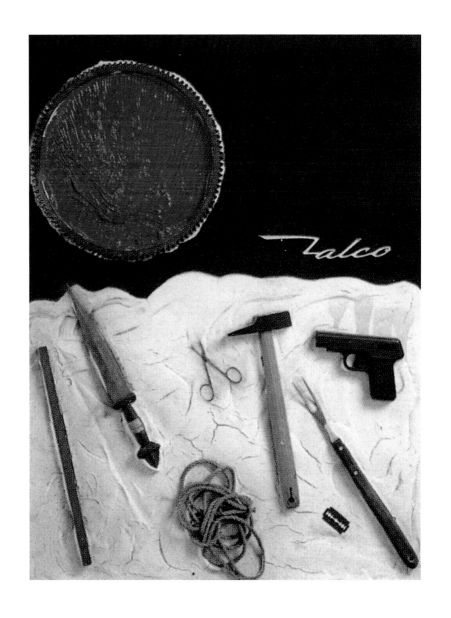

妮姬　**你是我**　1960

的工具，這些工具被釘死在白色地平線上，更進一步象徵了耶穌的殉難，在那最黑暗的當下，晦暗天色正吞噬著太陽。畫面上的每一個現成物，都讓觀者產生將它們拿起來，甚至使用它們的慾望，這是否也是妮姬內心那股憤怒所凝結的景象？隨後不久的創作則更為變形，從太陽轉變到教堂的圓形花窗或圓心靶，從厚塗的石膏轉變到皺巴巴的襯衫，比如接續的作品〈插曲（或稱情人的肖像）〉、〈聖‧塞巴斯汀（或稱情人的肖像）〉。

與〈你是我〉相呼應的作品，應該可說是「靜物風景」系列的第一件作品〈靜物拼貼〉，黑色太陽掛在紅色天空上，畫面上還可看到斷掉的洋娃娃手臂、帽針等帶有攻擊意味的物件。對妮姬而言，如同對許多其他年輕女孩一樣，她們閱讀了奈瓦爾（Gérard de Nerval, 1808-55）的象徵主義詩集，而「黑色太陽」對她們來說卻有了新的詮釋：瑟縮在廢棄塔樓裡的阿基坦王子，不再是詩中的敘事者，而是浪漫的愛情化身，他的鬱悶成為我們的渴求，他的失去則成為我們的渴望。〈你是我〉，是個不可能的夢嗎？整體來看，「靜物風景」系列帶有強烈的侵略性，比如「你是我」（Tu es moi）聽起來更是與「殺了我」（Tuez-moi）發音相同，難道這是妮姬給觀者的一種暗示？暗示人們破壞眼前的作品？如同她後來的射擊繪畫系列，畫面就像淌著各種顏色血液的屍體。亦或妮姬透露出她自身對生命的絕望與對死亡的追求？

　　在〈聖・塞巴斯汀〉一作中，妮姬面向的似乎是女性觀者與同性戀觀者，在文藝復興時期，「聖・塞巴斯汀」是個相當神聖崇高的主題，聖・塞巴斯汀原為羅馬軍官，長相俊美，就連國王都為之傾倒，但他是個虔誠的基督教徒，最後不幸被亂箭射殺而殉教。妮姬所創作的〈聖・塞巴斯汀〉，頭部被圓靶取代，上面留有飛鏢，襯衫上則潑灑著帕洛克式的滴彩顏料。1959年1月巴黎曾經舉辦過「美國新繪畫」一展，該展覽展出的帕洛克作品無疑對妮姬產生影響。1961年妮姬在J畫廊展出作品時，一塊滿佈洞孔的紙圓靶上印著「射擊的意志」，法國藝評家皮耶・雷斯塔尼（Pierre Restany）闡述道：「在這個射擊背後，同時存在著牛仔與少年維特的故事，無論是刺客或被戴綠帽的丈夫，（射擊）這項行動成為一趟旅程的邀約……」對雷斯塔尼而言，他將作品隱喻成男人與男人之間的衝突，然而，這與妮姬的出發點相距甚遠，他甚至沒強調女性的角色與作用。雷斯塔尼所謂的「旅程」，「是一個奇異驚訝的世界，血液被鮮豔色彩取代，爆炸創造出新的樣式，傷疤則成為一首首詩作……」。

　　在1961年的〈射擊繪畫──J畫廊〉中，彩虹般的液體流瀉

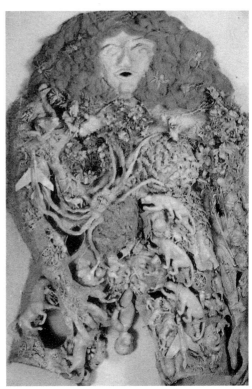

妮姫 **聖・塞巴斯汀**（或稱〈情人的肖像〉）1960（上圖）

妮姫 **粉紅誕生** 1964（右圖）

於表面，透過射擊畫布象徵射擊一名受害者，其痛苦如淌血，妮姫試圖藉此挑戰西方傳統，白色畫布代表的是裸體、女神、維納斯，甚至是被侵犯的歐羅巴（Europa）、露克西亞（Lucretia）、薩賓婦女（Sabines）等，藉由藝術創作，妮姫射擊的是整個西方傳統，可說是相當精湛而高明的諷刺手法，但妮姫所射擊的究竟是男性藝術家？或是女性的身體呢？

　　回到〈你是我〉一作中，受害者亦即施害者，施害者亦即受害者，「你和我」或是「殺了我」（註：兩句發音皆與「你是我」相同）？此外，我們該如何詮釋比如〈粉紅誕生〉一作？在此作品中，女性形象更加具體，甚至掙脫了原本架上繪畫的侷限，發展到呈現全身樣貌的半立體風格。妮姫自問，沾染著鮮血而躺下，難道我只是個分娩的動物嗎？（創作〈粉紅誕生〉時，妮姫已祕密地進行了墮胎手術）〈粉紅誕生〉是一名紅頭髮女孩，全身充滿了塑膠動物玩具，這些動物們正朝向右胸的大蜘

蛛，挖空的胸部被植物填滿，生殖部位則有火車、飛機玩具以及洋娃娃。妮姬生活在家庭、愛情及社會的種種壓力之下，使她重新思考了人與人之間的關係，尤其是針對「生殖」而延伸的概念，以做為突破社會傳統的創作，她以洋娃娃代替男性的性器官，並將它裝置在女性的陰部位置，企圖以洋娃娃傳達兩種「生殖」的意涵：一是洋娃娃所放置的部位，使這些女性造形的作品乍看之下又帶有男性涵義；另一是這些被裝置在女性陰部的洋娃娃意指男女愛情之下的結晶。對於如此概念，曾有一位男性策展人回應寫道：「在田野中站著分娩，是個多麼不可思議的方式！妮姬的『男性化女人』的概念讓我們瞠目結舌，然而她卻沒有留下答案。是否真有答案呢？」

當然，妮姬所想像的分娩中的「娜娜」（Nana，意即女孩）並非站立著，而是躺在平面上，從此可聯想到勞生柏（Robert Rauschenberg, 1925-2008）的現成物作品〈床〉，上面殘有各色顏料的痕跡，該作曾在1959年於巴黎展出；又可與克萊因（Yves Klein, 1928-62）的「人體測量學」系列產生連結，妮姬當時參與了克萊因為首的新寫實主義團體，「人體測量學」系列中，藝術家將裸女視為「畫筆」，拖曳著沾染有神聖的藍色或金色顏料的女體在畫布上移動，最後將作品水平或垂直豎起，她們的身體印痕成為超現實輪廓，宛如天使的飛翔姿態。

除上述之外，還能繼續延伸連結。〈粉紅誕生〉可被視為是法國畫家福泰爾（Jean Fautrier, 1898-1964）「人質」系列作品的延續，在「人質」系列中，福泰爾在畫面上加了一層厚實的石膏物質，強調繪畫的肌理及物質的能量、觸覺性和視覺的衝擊力，物質頓然成為繪畫的軀體。妮姬作品中所揭示的性侵犯與射擊意涵，則呼應了喬治·巴代伊（Georges Bataille, 1897-1962）的思想，巴代伊曾在1928年以筆名奧克勳爵（Lord Auch，意為「天主拉屎／滾蛋」）推出小說《眼睛的故事》，書中表現出他的性虐狂、被虐狂、戀屍癖及屎尿癖等傾向。在〈粉紅誕生〉一作中，眼前這名「娜娜」的造形可與讓·杜布菲（Jean Dubuffet, 1901-85）作品的醜陋美學劃上等號，1950年代左右，杜布菲描繪了一

妮姬　**露克西亞**
（Lucretia，或稱**白色女神**）
複合媒材
180×110×38cm
1964（右頁圖）

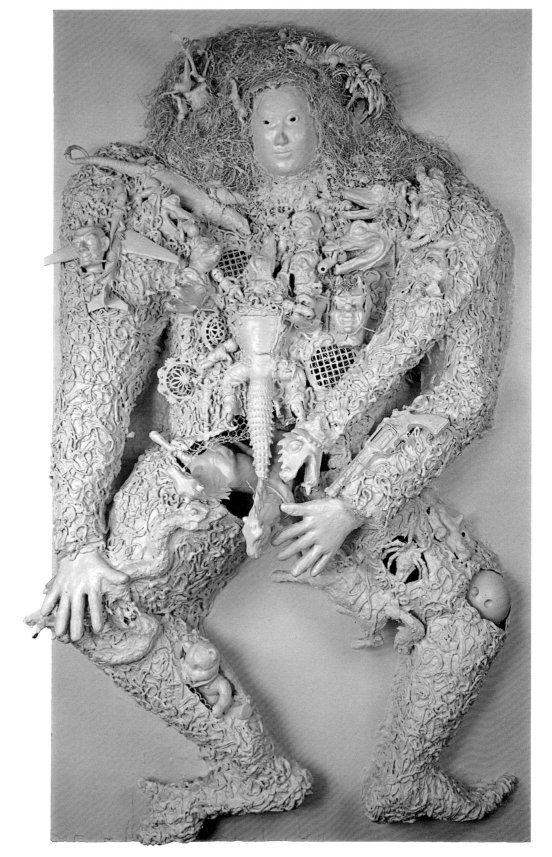

系列以「女人」為主題的作品，畫面粗糙不平，油彩混合著砂石，造形相當簡略，完全脫離了傳統藝術作品中所謂的完美女體。當年巴黎舉行的國際超現實主義群展中，妮姬透過作品將女性形象崇拜化，而超現實主義當時已走向轉換階段，準備過渡到妮姬所處的時代，不過超現實主義的女性創作者們依然還緊抓著薩德主義不放，談論的還是繆思、情婦、小女人等角色議題，相反地，比如米麗翁·巴特·尤瑟夫（Myriam Bat Yosef）的精采畫作與身體彩繪，以及普普女王依芙琳·艾塞爾（Evelyne Axell）的作品，她們才是與妮姬同時代的藝術家。新達達主義浪潮讓妮姬得以從超現實主義的泥沼中抽離而出。作品〈你是我〉同時也是妮姬的宣言，一如福樓拜（Gustave Flaubert, 1821-80）常說：「包法利夫人就是我！」另一方面，妮姬也有意對男性藝術家傳達如此訊息：你們創造了美麗的（或醜陋的）裸女，正因為你們害怕女性以及女性的力量，包括她的生育能力。

妮姬　《我的秘密》
封面設計　1994

　　在當代法國文化中，不乏對美女的頌揚，從導演羅傑·華汀（Roger Vadim）在電影《上帝創造女人》中，將碧姬·芭鐸（Brigitte Bardot）塑造成完美女人，到法國普普藝術家馬歇爾·雷斯（Martial Raysse）的浴女作品。妮姬擁有纖細而時尚感的身體，她曾為《Vogue》雜誌擔任模特兒，如將妮姬與她的「娜娜」相比，後者簡直是恐怖、醜陋、畸形，且刻意貼上女性標籤，連存在主義大師沙特和他的伴侶西蒙·波娃亦無法認同。「娜娜」是不是一名糟糕的母親？這或許是來自妮姬對自身的質疑與恐懼，因為她為了與丁格力一同創作，拋棄了兩個小孩與丈夫。妮姬所欲射擊的是否為過去的自己？抑或是所有的母親？還是她所恐懼成為的壞母親？在此十年後，女性藝術家露意絲·布爾喬亞（Louise Bourgeois, 1911-2010）創作於1974年的作品〈肢解父親〉，與妮姬對「母親」的摧毀形成了相對的呼應關

妮姬　**無辜者的祭壇**
複合媒材、夾板
100×70cm　1962
（右頁圖）

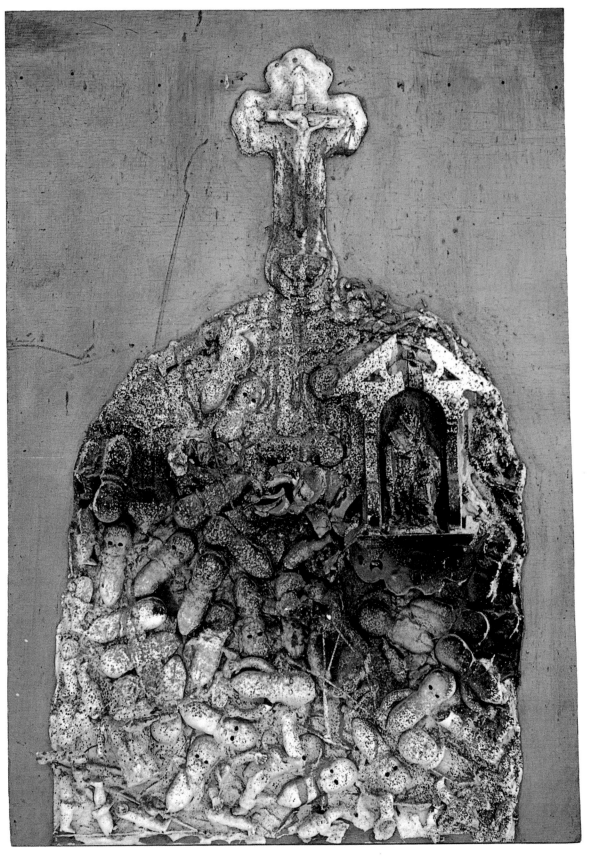

係。

　　妮姬同時也透過作品發洩她對政治與社會的抗議。「娜娜」對女性的醜化不僅是對美貌外表的抨擊，同時批判向來帶有神聖與崇高意涵的母性精神，比如她創作於1962年的〈OAS〉，標題即帶有雙關語，可視為「神聖的藝術作品」的縮寫，也可視為「祕密武裝組織」的縮寫，這件帶有教堂裝飾畫風格的創作，覆蓋著一層華麗金色，妮姬藉由宗教意象來達到反宗教的目的。無論是法國的天主教會或梵諦岡，都沒有針對阿爾及利亞戰爭做出批判，二戰期間，阿爾及利亞軍隊加入同盟國陣營，但當1945年對勝利的慶祝上升成為對阿爾及利亞獨立和主權的要求時，戴高樂領導的剛剛成立的法國政府卻鎮壓了抗議運動，隨後的大屠殺成為阿爾及利亞歷史的轉捩點。比如當時年輕的作家皮耶·吉由達（Pierre Guyotat）在1960年至1962年從軍兩年後，於1967年出版了《五千士兵之墓》，內容大量描述了發生在軍營裡的惡行，比如對戰俘的性虐待等場景，出版後引起不少爭論。然而，教會做為一個擁有崇高權力的機構，卻對法國如此蠻橫的殖民主義行為緘默，這點令妮姬深感不滿。無論是時尚雜誌或新聞雜誌，模特兒與阿爾及利亞相關的頭條標題被併置於封面上，在這個當下，妮姬的作品透露出抗議之聲，比如1964年的〈女性祭壇〉，畫面中央有個穿白色禮服的洋娃娃，背景為鮮紅色的天空，有幾個飛翔著的女孩以及飛機，右側有一怪物，彷彿正要吞噬這個新娘娃娃。

　　妮姬的射擊從某種角度來看，可視為是羞恥、痛苦、侮辱、悲傷或慰藉等情緒之下的淚水，她說：「看著一幅作品被射擊而轉化成另一種狀態，就像眼睜睜觀看著作品的誕生過程，不只是興奮與性感，還帶有悲劇性，因為我們同時間目睹了誕生與死亡。」這些「娜娜」除了承載著女性、宗教、國家等象徵意義之外，也代表了男性。1962年的作品〈甘迺迪與赫魯雪夫〉中，以兩個女性形象隱喻美國和蘇聯的兩位統治者，直接反映出當時的政治議題，即1963年蘇聯和美國共同簽署的「美蘇熱線」，以及同年11月甘迺迪遭遇暗殺。再次地，妮姬以「娜娜」女體做為媒

妮姬　**金色祭壇**
鍍金青銅
160×111×17.5cm
1962-95（右頁圖）

120

介，象徵政治體制與冷戰情勢，這兩位世界領導人在作品上被羞辱了一番，不僅全身赤裸，還被去勢，轉換成女性形象，黑色的恥骨部位成為羞恥與哀悼之處。再次回到「你是我」，你成為了我！然而，女性宣洩其憤怒的手段，是透過一種性別的羞辱，而且是將對象物女性化以達到目的，其中豈不存在一種悖論？

　　約在1965年，妮姬開始以三度空間的「集合藝術」表現形式，取代黏貼在平面空間上的物件，進而成為各種大型、以鐵絲網做為骨架的人物造形雕塑作品。她在紐約創造了作品〈十字架〉，這是一個懸浮在牆上的「娜娜」，不但具有豐滿身軀，姿態亦相當放肆，且不再是裸體，巨型身體搭配尺寸迷你的頭部，人物頭上還戴著捲髮器、上半身被一堆豐碩的水果、葉片與玩具覆蓋著、下半身則穿著碎布 成的襯衣花褲、雙腿有黑色繡花透明絲襪、陰部則由一團黑色毛線球取代。雖然以「耶穌被釘在十字

妮姬　**四隻手三隻腳的女人**　彩色筆、簽字筆、墨水、卡紙　20.8×17.9cm

架上」的嚴肅名稱命名，此作卻以庸俗、趣味感十足的意象，再次完成妮姬對宗教的褻瀆與批判，不同於前述的憤怒暴力氣息，此件「娜娜」造形甚至帶有愉悅的輕鬆感。此作亦在妮姬接著創作的大型展覽中展出，即1966年於斯德哥爾摩現代美術館展出的〈她〉（Hon）。

〈她〉是一座極巨型的臥姿「娜娜」，尺寸大到充滿整個空間，除了造形延續妮姬的「娜娜」系列之外，內部等結構工程由妮姬、丁格力、烏爾特維特（Per Olov Ultvedt）一同合力完成。作品強迫觀者必須從「娜娜」的生殖部位進入空間內，當時在國際藝壇上引發轟動，尤其在斯堪地那維亞地區引起熱烈討論，並直接影響到後續的藝術氛圍，比如1968年與1969年，瑞典和丹麥的國立美術館分別舉辦了第一屆與第二屆的情色藝術展，參觀人次高達二十五萬人之多。〈她〉在瑞典取得的成功聲譽，讓妮姬與丁格力繼續接獲重要的藝術項目委託案，比如1967年，兩人共同受法國政府邀請，為蒙特婁世界博覽會法國館建造一群作品，這組作品將被放置在屋頂的花園裡，這組名為〈天堂幻境〉的作品，由九件妮姬彩繪的雕塑和六件丁格力所設計的活動機器組合而成的。在蒙特婁展出後巡迴至美國紐約州水牛城（Buffalo）的公立美術館（Albright-Knox），以及在紐約市的中央公園展出一年之久。在此期間，巴黎的時尚美術館亦展出了巨型的裝置作品〈娜娜之屋〉，〈娜娜之屋〉還展出於1968年6月的卡塞爾文件大展中。同年10月，妮姬在巴黎的亞歷山大‧伊歐拉斯（Alexandre Iolas）畫廊展出由十八片浮雕作品組成的〈昨晚我做了一場夢〉，至此，她已經被視為該時代最具影響力的女性藝術家。

雖然妮姬的工作重心已經轉移到大型的雕塑項目上，她仍參與了1970年的新寫實主義十週年特展。新寫實主義運動的發起人皮耶‧雷斯塔尼（Pierre Restany）在米蘭策劃了一系列的慶祝活動，包括大型群展以及城市各地舉辦的偶發藝術演出，丁格力將一座11公尺高的金色男性生殖器聳立在米蘭大教堂前方，開幕當晚，擴音器裡傳來一位醉漢演唱的義大利名曲「我的太陽」，

妮姬　**露易絲**
線、織品、木頭
70×70×26cm
1965

生殖器頂端不斷地冒著白煙，一些火藥飛到250公尺高的空中
爆炸，夜幕被燦爛的煙火點亮。至於妮姬則在艾曼鈕（Vittorio
Emanuele）畫廊進行該活動的最後一場演出，她在眾人面前射擊
一件由許多物件組合而成的祭壇裝置作品〈射擊祭壇〉，畫面滿
佈著爆射開來的紅色顏料，為新寫實主義十週年的慶祝活動劃下

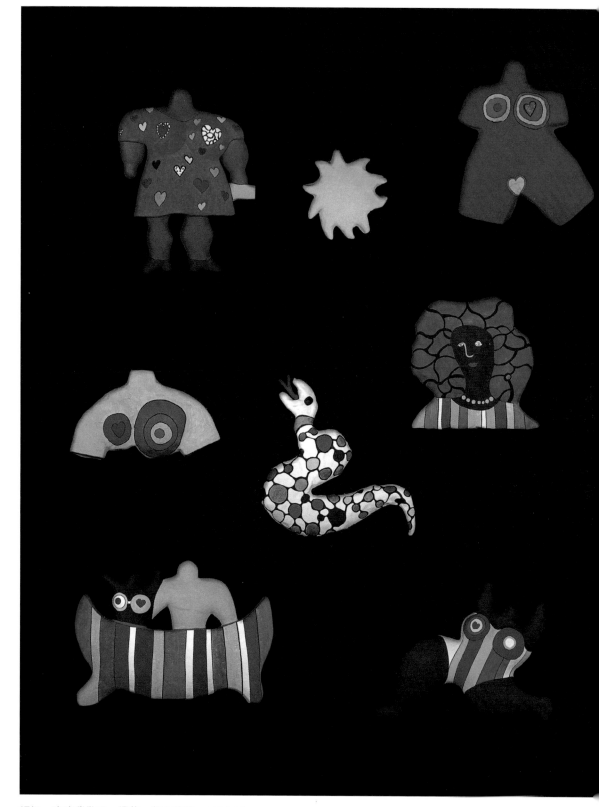

妮姬　**昨晚我做了一場夢**　裝置藝術　1968-88

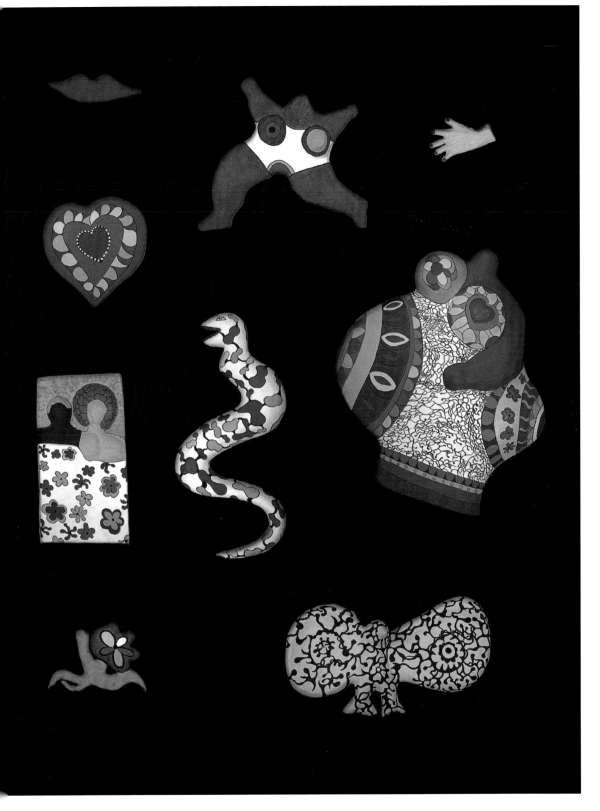

句點。如同1962年〈大教堂〉，妮姬射擊教堂、祭壇，但她從沒射擊過上帝。那麼，上帝是誰？一副白色的死亡面具，是妮姬創作於1964年的〈吉爾‧德‧萊斯男爵〉（Gilles de Rais），以此紀念這位百年戰　時期聖女貞德的戰友，同時他也是位惡魔崇拜者，當貞德被處以火刑後，吉爾‧德‧萊斯開始沉溺於煉金術與巫術，並殘殺了好幾百名的少年，1440年同時受到一般法庭與宗教法庭的定罪，以殺害男童、性好男色、施行降魔術、褻瀆神明，以及異端等罪名，被判處沒收全部財產，並火刑處死。其實在1962年為作品〈金剛〉（King Kong）而畫的眾多草圖中，已可在畫面上看到許多面具圖象，以毫無表情的面具來代替男性面容，這項手法後來同樣使用在〈甘迺迪與赫魯雪夫〉一作中。

　　1972年，妮姬與英國導演彼得‧懷特海得（Peter Whitehead, 1914-58）合作，開始編寫、拍攝一部探究父親和女兒兩人之間關係的心理學電影「爸爸」（Daddy），針對此部電影，懷特海德曾表示：「我們將時間倒回到她的童年，當她的父親有／或者沒有對她性侵……可能她曾經試圖誘惑他。」妮姬自己則結論道：「現在我感覺自己既是男人又是女人了。」作品的態度面向當代的反精神病學，揭露該時代的「性趣」現象，比起任何其他的精神分析結論，這點在狂歡式的影像中更被突顯而出。當然，如同妮姬的射擊行為一樣，這部電影可說是暴力式的自我實驗，同時亦成為自我精神治癒的一種手段。父親，如同上帝，妮姬總是擺脫不了他們的糾纏，電影台詞說道：「爸爸固定上教堂，他說上帝不朽，但對他帶上床的女人的選擇，倒不那麼符合天主教了，他尤其傾向處女，以神聖鬼魂之名奪取少女的貞操，第一次的親密關係中，他掠奪了她們的身體與和她們的血液。……爸爸，你玩得盡興嗎？」

　　同樣是在1972年，妮姬參與了在巴黎大皇宮舉行的盛大藝術展「當代藝術十二年」，該展共集結了七十位男性藝術家的作品，而女性藝術家只有兩位——妮姬與席菈‧喜克斯（Sheila Hicks, 1934- ），當時左翼份子情緒高漲，許多藝術家皆拒絕參加官方所舉辦的藝術展。妮姬在米蘭所做的〈射擊祭壇〉亦在此展

妮姬　**大教堂**
複合媒材、上色木板
196×129.5cm
1962（右頁圖）

出，另外還展有上下倒立的「娜娜」、哥德式教堂、新娘等意象作品，展出後立刻被列入官方典藏品。席菈・喜克斯向來以毛線等織品做為創作媒材，她的大型裝置作品展於入口處，透過軟性的材質——織品、透過交錯的技巧——編織，以及透過作品名稱來宣揚女性主義。在畫冊中，席菈請人類學家李維史陀（Claude Lévi-Strauss）為她的作品撰寫專文，而妮姬則欲強調她的理念，邀請相當熟悉且讚賞妮姬作品的知名藝評家皮耶・雷斯塔尼進行撰文，比如其中雷斯塔尼寫道：「我是野蠻人嗎？她（妮姬）終於找到了答案。在男性社會中的一名女性，就像處在白人社會中的一名黑人。她有權利拒絕，有權利造反，該死的抗爭旗幟已經被揚起了。」此外，「當代藝術十二年」參展藝術家的男女比例懸殊，恰巧呼應了女性藝術史學家琳達・諾克林（Linda Nochlin, 1931- ）於1971年所寫的《女性，藝術與權力》，其中探討了「為何沒有偉大的女性藝術家」之議題。

　　妮姬向來對社會不公平的現象有著敏銳感受與體會，比如創作於1967年的作品〈黑色維納斯〉，即反映了非裔美國人民權運動的時代背景，1950至1970年代，美國黑人為爭取與白人同等地位而發起了群眾運動，訴求非暴力的抗議行動，爭取非裔美國人民權。1969年4月，〈黑色維納斯〉在紐約惠特尼美術館的「當代美國雕塑展・精選二」中展出，隨即受到該美術館的典藏。而在法國國內，自從1944年法國女性取得參政權，1949年西蒙・波娃出版《第二性》之後，為風起雲湧的婦女運動點燃火炬，1970年代則被視為法國女權運動的活躍年代，避孕和墮胎合法化，女性大量進入職場，更推動1980年代新婦女的勝利。

　　1970年代末期，當妮姬正專心投入於大型藝術計劃時，女性主義在法國社會與藝術界終於引發高度重視。1979年依馮・朗貝（Yvon Lambert）畫廊舉辦了一場名為「阿特米西婭」的展覽，顧名思義該展覽是為了向17世紀的義大利女畫家阿特米西婭・真蒂萊斯基（Artemisia Gentileschi, 1593-1652/1653）致敬。在那個女畫家極為罕見的年代，阿特米西婭率先創作了歷史及宗教畫，其父是卡拉瓦喬的追隨者，著名風格主義畫家奧拉齊奧，他從女

丁格力與妮姬
史特拉汶斯基噴泉
水池尺寸：
3600×1650×35cm
1983
巴黎龐畢度藝術中心
史特拉汶斯基廣場

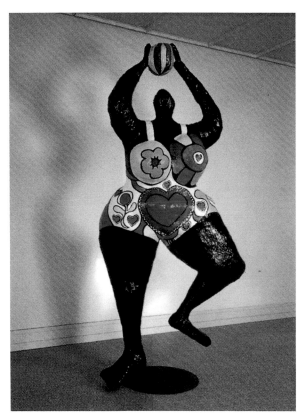

妮姬　**黑色維納斯**
1966-67

兒小時候就帶著她一起作畫，後來聘請阿戈斯蒂諾·塔西做阿特米西婭的私人教師，然不久後塔西竟對阿特米西婭性侵，因此，阿特米西婭後來創作了一些女性復仇為主題的繪畫，宣洩早年這一段痛苦的經歷。「阿特米西婭」一展中，集結了觀念藝術家布罕（Daniel Buren）、科蘇斯（Joseph Kosuth）、貧窮藝術家庫奈里斯（Jannis Kounellis）、抽象畫家湯伯利（Cy Twombly），以及攝影家麥可斯（Duane Michals）等人的創作。

兩年後，亦即妮姬完成電影「爸爸」後的十年，1982年，露意絲·布爾喬亞成為紐約現代美術館內第一位舉行回顧展的女性藝術家，自該展後，露意絲·布爾喬亞的藝術成就震撼歐洲評論界，自此在世界各地展出不斷並獲無數榮譽與大獎，成為女性藝術家的指標人物，連帶地，國際藝壇對優秀女性藝術家的創作產生更多的興趣並給予更高度的肯定，妮姬自然成為其中一位。1992年，策展人彭杜斯·于東（Pontus Hulten）在德國波昂（Bonn）的新美術館策劃了一場名為「藝術領地」的大型回顧展，回視並梳理該時代的藝術發展，展出九十六位男性藝術家的作品，而妮姬的立體作品則被展示於屋頂，宛如1967年在蒙特婁的展出情況。1993年，妮姬在巴黎舉行了回顧展，引言中，于東寫道：「她（妮姬）檢視著在她之前的偉大現代藝術家們的藝術成就，彷彿一個喜悅的靈魂，天真地借用了前人的藝術結晶，就像在一處美麗的花園裡採摘著花朵……。」

在巴黎龐畢度藝術中心一側的〈史特拉汶斯基噴泉〉，一組精采的動態雕塑作品，是妮姬和丁格力共同合作的成果，作品巧妙地掩飾了背後不容易達到的一致性。為何妮姬仍然需要繼續探

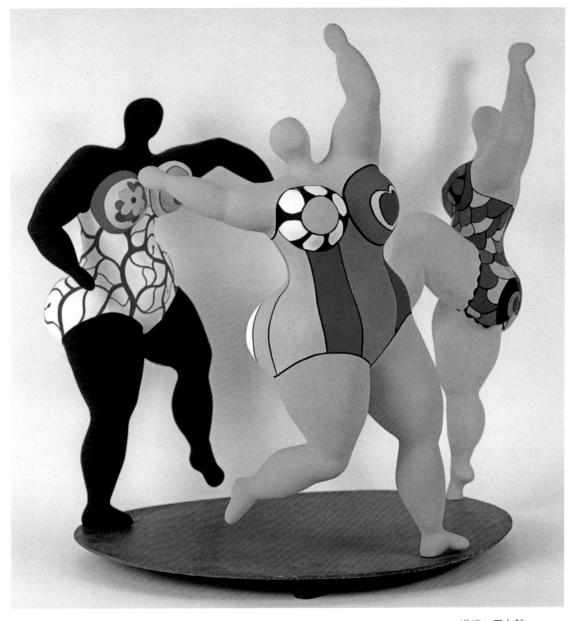

妮姬 **三女神**
人造樹脂、乙烯彩繪
66×79×89cm
1975（上圖）

妮姬
關朵琳（Gwendolyn）
聚酯、聚氨基甲酸
酯顏料、鐵骨架，
底座由丁格力製作
262×200×125cm
1966-90（右頁圖）

索法國呢？「我總是覺得有點奇怪，無論我的個性、我的口音、我的行為態度都像個美國人，而且我是在紐約長大的，可是卻沒有人認為我是美國人，但我始終覺得自己是美國人。」是否妮姬的愛情經驗、悲傷故事，尤其是她與法國藝術家丁格力之間長年的情感關係，強烈得難以切割開來呢？在馬塞爾·杜象、露意絲·布爾喬亞、妮姬的作品中，皆可發現他們將法國與美國這兩

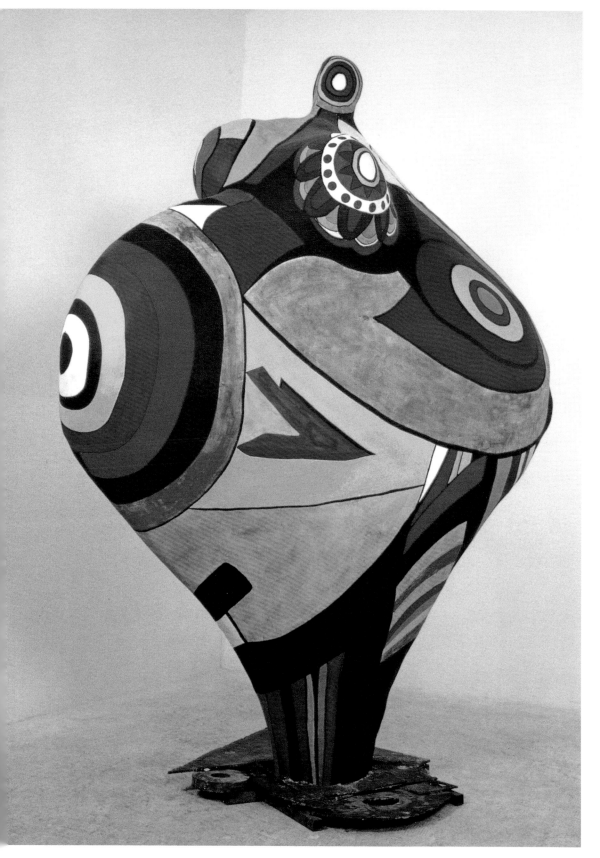

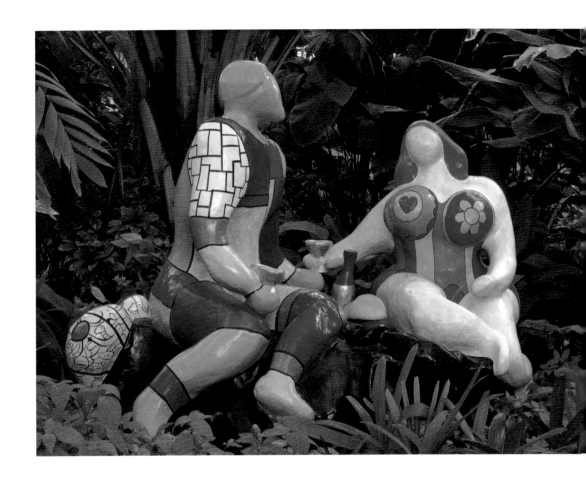

種相異的文化與語言，融合在各自的藝術語彙之中，尤其布爾喬亞與妮姬這兩位女性藝術家，她們還更進一步地將自己童年所受到的精神創傷剖析於作品之中。

　　妮姬在1998年完成了青年時期的自傳《足跡》，將出生之後到結婚、遇見丁格力以及其他生活中所發生的故事，透過簡短文字及詩文，以插畫方式來陳述她的年少青春，時間跨度從1930年到1949年。2006年則出版了《哈利與我的家庭生活》，內容繼續講述1950年至1960年間，他們的婚姻與家庭生活的點滴。這位藝術家似乎早已註定要創作繪畫、拼貼、雕塑、洞穴、花園、家，甚至是一座教堂，比如作品〈她〉。無論她多麼壞、無論她多麼勇敢、無論她多麼優秀，妮姬・德・聖法爾，毫無疑問地，已在20世紀藝術史上，成為一位永恆的偉大女性藝術家。

妮姬　**亞當與夏娃**
聚酯彩繪
170×200×150cm
1985

妮姬　**義大利萬歲**
絲網版畫
98.5×68.3cm
1984（右頁圖）

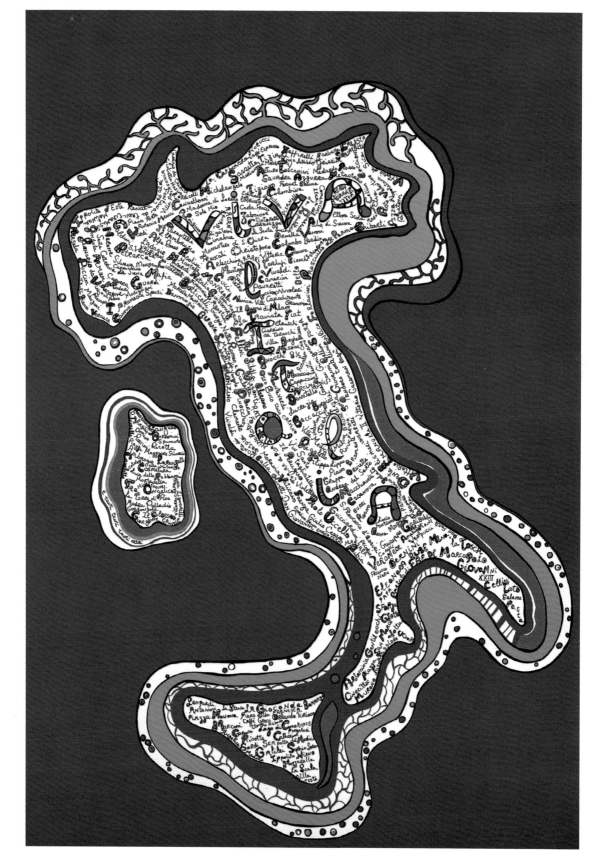

阿爾克那公園

瑪瑞拉·卡拉喬羅·夏（Marella Caracciolo Chia）撰文

親愛的妮姬：

　　你前一陣子曾希望我可以對你來到卡拉喬羅（Caracciolo）——我們家族位於鄉間的家，所度過的那段精彩時光寫下一些簡短回憶，而且針對〈塔羅公園〉進行工作，「我想知道，對像你這樣的年輕女孩來說，體會如此的奇幻之境究竟意味著什麼？」這是你在幾個月前所說的。我對這種結構式的追溯感到高興，因為那曾是我生命中相當美好的幾年，恰巧就介於稚幼期與成熟期之間，注入了認識你的自由與在公園內消磨的時光。我第一次見你時，我才十二歲，而你則是四十七歲。

　　我開始將回憶倒退至1977年，那年你來到我們的生命中，帶著無數的圖象與感受佔領了我的思緒。我記得有一次在卡拉威喬（Garavicchio），桌上有個白色小模型（可說是〈塔羅公園〉最初的萌芽雛型），你試圖說服我父親尼古拉（Nicola）和叔叔卡羅（Carlo），解釋為何他們要讓你在他們的私人土地上建造你的夢想計劃，你當時是如此充滿熱情地向他們詳細解說著，你的手在那小模型上比手劃腳，透過你的話語，彷彿能讓此夢想在我們的思緒中成真，不過我想他們亦被你的美貌所吸引，我們家族裡的男人天生就對女人的美貌特別敏感！當天傍晚，那塊土地——一處長期被忽略、被雜亂無章的木材所覆蓋的岩石土地，就屬於

妮姬　**月神**
聚酯彩繪
68×31×23cm
1985（右頁圖）

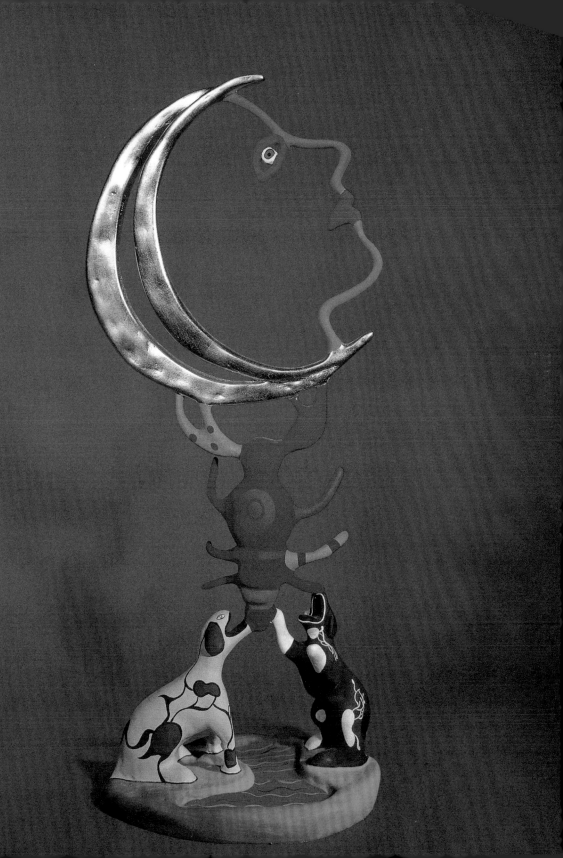

你了。

　　我記得你的氣質與美麗，以及你眾多的洋裝，紫紅色、鐵青色、點點上衣、動物圖案、紅色、橘色、方格圖案，你所穿的一切成為你的延伸，就像一位煉金術士，把你經過的物件與空間全都轉化一番。有時你會送給我你的洋裝，僅僅是穿上它，我便足已感受到美麗與堅強！當然，還有帽子，每天不同時刻所搭配的不同帽款，帶有羽毛、帶有朝鮮薊或玫瑰花，以及你所喜歡的裝飾物。想起你以及那段在〈塔羅公園〉的時光，亦讓我憶起其他看似不相關連的回憶，包括我自己生命的回憶，比如我在羅馬上學的記憶，當時處於知名的「anni di piombo」之稱的年代，彌漫著政治緊張局勢、恐怖主義暴力事件、綁架事件而動盪不安的70年代，總理阿爾多·莫羅（Aldo Moro, 1916-78）被左翼極端恐怖組織紅軍團（Red Brigades）綁架，並於五十五天後被殺害，當時馬路上隨處可見荷槍實彈的武裝警察，對總理的哀悼伴隨著暴力遊行持續了約一週。在學校裡，我們不再閱讀柏拉圖與蘇格拉底，哲學課老師改教導我們如何製作手持式汽油彈（Molotov cocktail），僅需要汽油與玻璃瓶即可；課間休息時間還能在走廊上跟老師們一同抽菸。那是一段社會動盪不安的時代，關於墮胎的支持與反對、關於離婚的公投案，環境議題也逐漸浮上檯面，然而卻也是令人興奮的充滿變化的時代，那種對國家產生「失根」的感受依然記憶猶新，因此，某種程度上來說，〈塔羅公園〉是我的避難所，你則是提供協助的引導者。在我眼中，所有這些事物構成了我倆之間的獨特友誼，隨著時間的日積月累而成長。

　　當〈塔羅公園〉逐漸展露雛形時，與你一同在卡拉威喬的時光留有許多美好回憶，冬日午後的散步、在〈女皇〉的肚子（妮姬投入〈塔羅公園〉的多年間，把此空間當做工作室）裡和工作人員共享午餐，在生著火的夜晚，你提供了許多答案，還記得我曾經請你幫我解讀塔羅牌嗎？就在〈女皇〉外的桌旁，在斑斕的光影中，既緊張又興奮地顫動著，說出青少年最典型的疑問：我會戀愛嗎？我會快樂嗎？我會找到精神引導嗎？我會成為什麼樣

妮姬　**月神**
版畫、拼貼
75×58.8cm
1997（右頁圖）

138

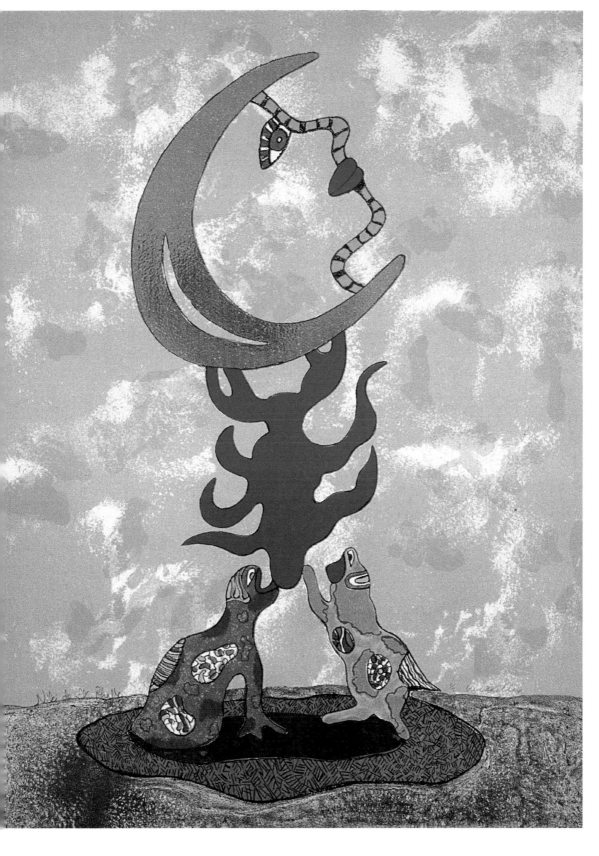

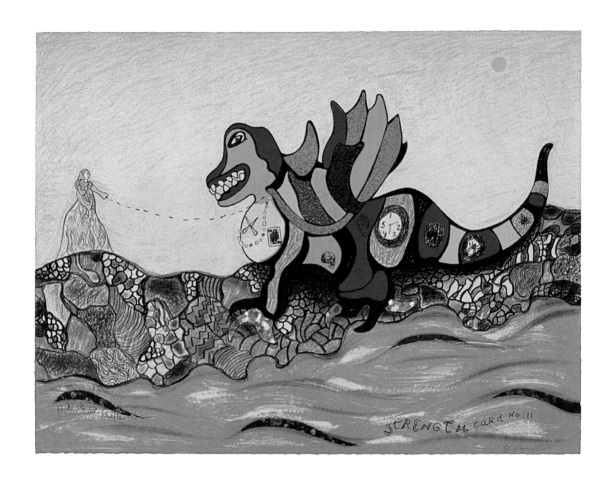

的人？針對我的每一個問題，你都能提供充滿智慧與希望的答案，即使抽到的是最糟糕的牌，比如恐怖的「高塔牌」或不祥的「月亮牌」，經過你的解說後好像也沒那麼糟糕了。即便是抽到了騎著幽靈馬的「死神牌」，也不會是完全的負面，你會這麼說：「那標誌著新的開始……生命變動不止，你無法停止生命的流動，就學習如何漂流吧！」無論何種情況，你總會望向光明面，即使面對〈塔羅公園〉在過程中的艱困時刻，即使面對你的健康問題或官僚政治的難題，你總是有辦法讓自己保持希望，在你眼中，恐懼無容身之處，有的是克服挑戰的決心以及保有輕鬆的幽默感，你會這麼說：「如果情況愈來愈糟，表示你將會學到非常重要的事情！」當然，你是對的。

我非常享受青春期的這些甜蜜回憶，透過思緒重遊舊地，

妮姬 **力量**
版畫、拼貼
56.5×74.9cm
1998

妮姬 **正義**
聚酯彩繪
38×33×23cm
1990（右頁圖）

140

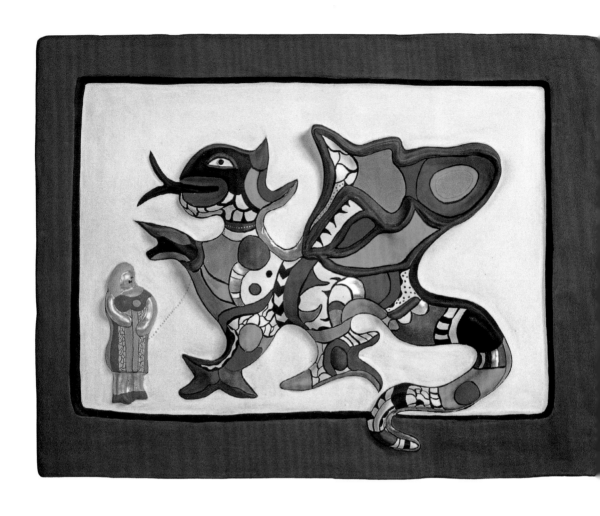

再度憶起因你而結識的好友們：安東尼、瑞卡多、傑佛瑞、維尼拉、菲利浦與布魯，你帶來多麼大的快樂，帶來多麼大的空間，為此我永懷感謝。你猶如一位印度女神降臨在我們的生命中，帶來視覺與心靈的饗宴，你觸動了我們的生命，尤其是我的。

<div align="right">永願愛你的瑪瑞里娜（Marellina）</div>

<div align="right">2000年4月28日</div>

對妮姬的初次印象，已經在回憶裡找不到一個特定的時間點了，大約是在1977年的某個時刻，那年她首次來到卡拉威喬，我的阿姨瑪瑞拉（Marella Agnelli）也在那裡，她是妮姬的好友，當

妮姬 **力量**
聚酯彩繪
36×50cm
1985

妮姬 **正義**
版畫、拼貼
75×56.7cm
1999（右頁圖）

142

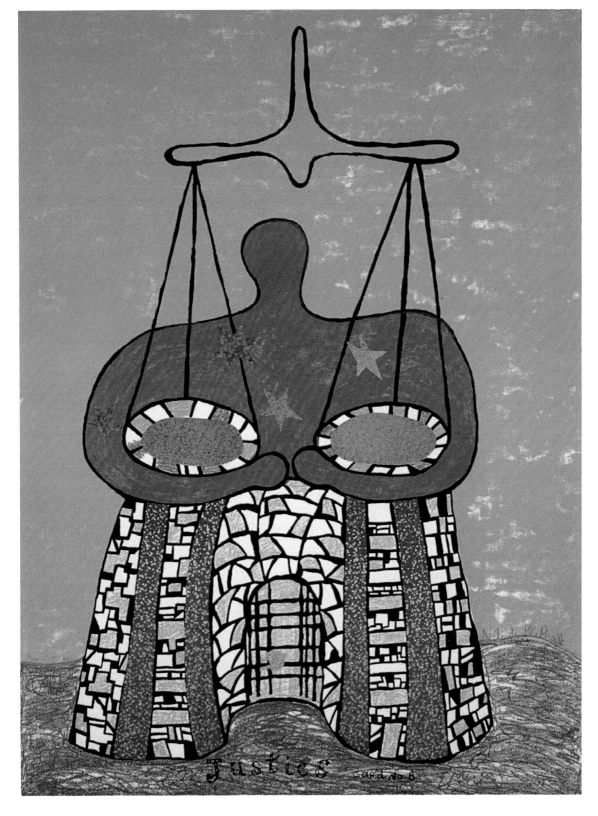

她聽到妮姬提到這項計劃的構思時，她提議這處位於義大利托斯卡尼南方的卡拉威喬，一塊她父親於1960年購入的土地，而當時屬於她的哥哥們卡羅（Carlo）與尼古拉（Nicola，即我的父親）共同持有，卡拉威喬的山丘頂有一棟被橄欖樹圍繞的黃色房子，狀態有點像是介於老農舍與樸實別墅之間，還有一片望向海洋的廣闊視野，我猜想祖父之所以會買下它，不僅是因為這裡離羅馬近，也因為這裡夠偏僻，瑪瑞瑪（Maremma）這個區域仍保有野生與原始風貌。

當妮姬初次來到卡拉威喬，立刻感受到友善與活力的氛圍。我的叔叔卡羅是一名出版商，當時與合夥人斯卡爾法利（Eugenio Scalfari）共同創辦了《共和日報》，並獲得出乎預料的成功。我的父親尼古拉則是一名電視記者與歷史學家，他當時非常投入於環境議題，並且很快地成為領導者之一，尤其針對義大利的廢核方案。他的妻子蘿塞拉（Rossella）當時則身懷六甲，我弟弟菲利波（Filippo）正準備誕生，新生兒的降臨為我們帶來無限喜悅。而叔叔的伴侶——薇朗德（Violante）的出現，在她細心的照顧下，盛開的花朵們讓房屋與花園增添了不少溫暖。卡拉威喬的氣氛是流動的、是年輕的，沒什麼私人獨佔感，朋友們（多為作家與記者）和家族成員們經常想到就經過此處，共享一頓美味之餐，德娜（Derna）會為大家下廚，夏日期間，大家經常在藤蔓滿佈的棚架下聊天直到深夜，談論政治、倫理道德、文學，而恐怖主義和離婚議題則是重頭戲，伴隨著玩笑、酒精（尤其是威士忌）與下棋，充滿輕鬆氣氛且令人感到放鬆，不過腦袋可沒有放空。

妮姬相當與眾不同，她是一位表演者，仿似來自另一個世界，不像其他大部分的客人，妮姬大方地展現出她的視覺美感，身上穿搭著各種顏色與圖騰的絲質服飾，圍巾上常別著讓・丁格力幫她製作的特殊別針，戴著一頂大帽子，手持華麗的提包，金色或銀色的外套，以及任何能讓她產生想像力的物件。我猜，她喜歡閃亮且引人目光，甚至是有趣的服飾，比起藝術家，她的誇張風格更讓我覺得她是一位搖滾明星。孩童或青少年對於美貌和

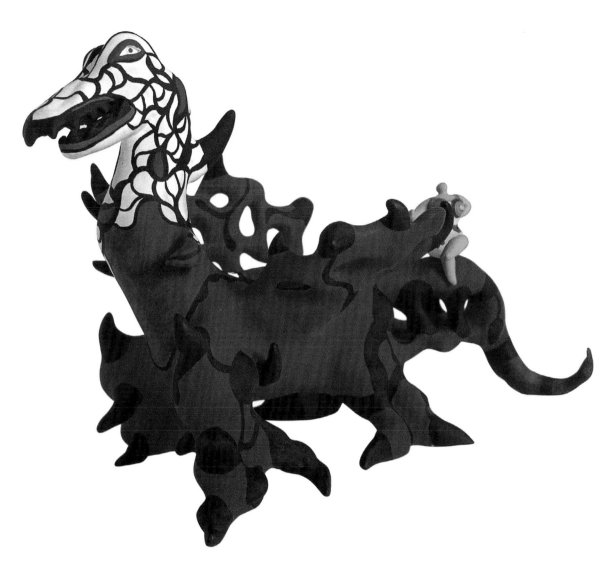

妮姬 **力量**
聚酯、玻璃纖維
36×52cm
1987

風格是特別敏感的，我為妮姬的風格感到驚歎。四十幾歲時的她，看起來有不可思議的年輕感，即使她都當了祖母輩還是如此，她有完美的肌膚，簡直無瑕！我還記得她那透明的皮膚，太陽穴、脖子及雙手隱約可見的藍色靜脈，給人一種脆弱的錯覺，這份來自身體的脆弱感說明了她深受肺疾所苦，由於長時間曝露在聚酯所釋放出的有毒氣體中，對她的肺部及雙手造成了嚴重的慢性傷害。她的雙眼如此迷人，像貓咪的綠色雙眼充滿自信與幽默。她的聲音同樣令人印象深刻，包括低沉沙啞的音調與高音調的大笑。

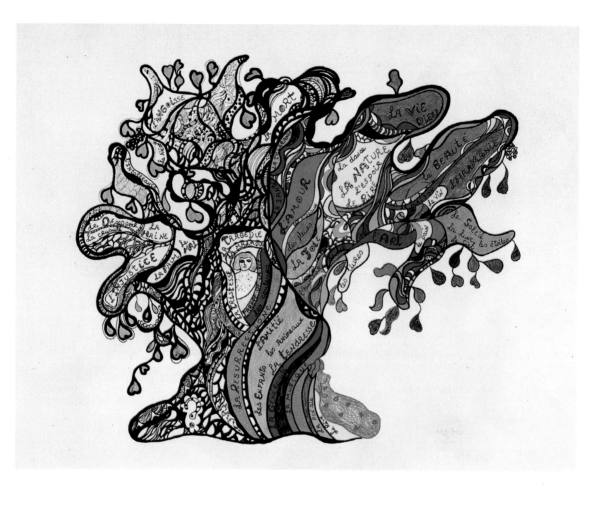

妮姬　**生命之樹**
絲網版畫
48.5×63cm
1986或1987

　　我之所以想不起來第一天，因為回憶總是如此，會跟其他相像的日子融在一起。妮姬跟瑪瑞拉大概是在早上抵達的，應該也參觀了忙亂的廚房，認識了我們的廚娘德娜和她的女兒葛拉霞（Grazia），葛拉霞在接下來的幾年間亦成為妮姬的重要摯友之一，然後妮姬大概走入屋內，穿過餐廳，既然是在一個溫暖的春天上午，她應該也穿過了花園和藤蔓棚架，並在陰涼棚架下與家族其他成員或客人相見，陽光從葉隙間灑落，望出去是一片草地與兩棵美麗的椴樹，他們開始談起天、喝起新鮮的番茄汁、享用著火腿與起司。我當時僅是一位害羞的十二歲少女，而且是在場唯一的小孩（我弟弟尚未出生），我仔細在一旁聆聽大人們的談話。如同往常，這種場景中狗狗們亦不會缺席。

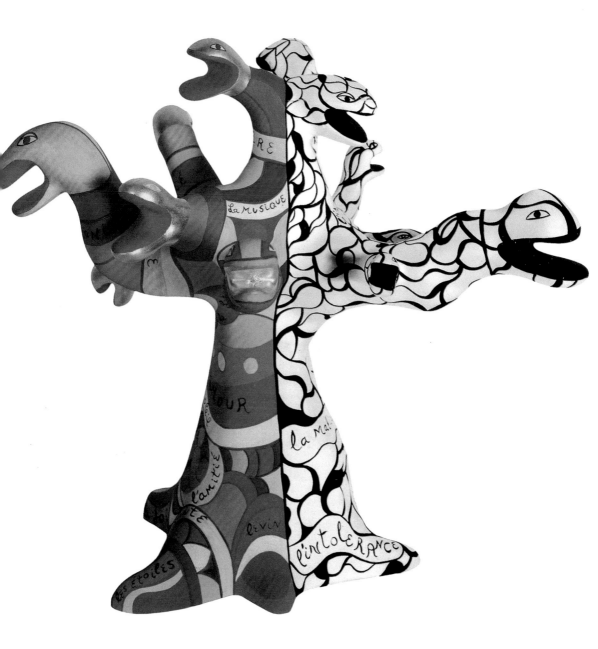

妮姬　**生命之樹**
聚酯彩繪、金箔
40×45×31cm
1990

　　享用完午餐與美酒後，大家一邊散步，一邊為妮姬的雕塑公園找尋合適的地點，我記得當時有兩個選擇，第一個是廣大且半弧形的自然平地，離主幹道不遠並通向別墅，可看到成堆的岩石，是一處令人感到壯觀的土地，很容易抵達但周圍沒有什麼景觀。第二個選擇的土地較小、位置較高，就像方才那處空地，此處同樣呈現半弧形，被厚厚的植被覆蓋著，被橡木和野生灌木

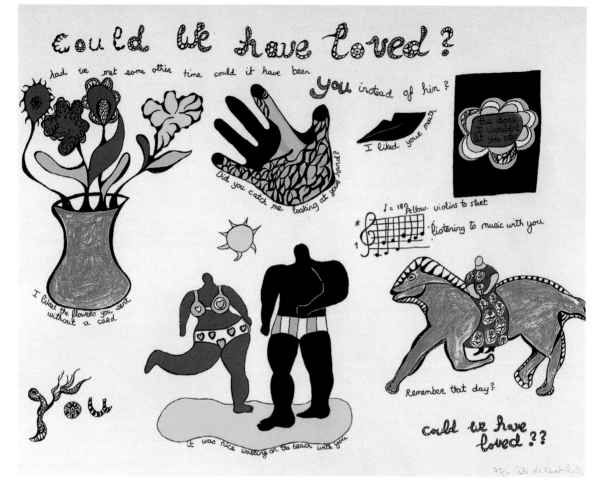

叢（多是杜松樹和金雀花）圍繞著，假如站在最高處，便足已享受眼前不可思議的景致，從原野一路延伸到海景，這裡是一處相當特別的地點，我小時候也經常在這裡玩耍，是個祕密基地，有多處隱密的角落，我想妮姬應該很希望將她的巨型雕塑交錯於這片地中海植被之中。此外，與這處地點相關的故事應當也吸引了她。幾年前，人們在此發現了兩個伊特魯里亞人（Etruscan）的墓，添加了更多的神祕感、靈異感，而妮姬對此總是特別感興趣，她從中獲得了大量的創作靈感，把這項藝術計劃進一步擴大到與神祕學與超自然學相互連結起來。

　　起初，這些奇幻元素是妮姬最吸引我的地方，她像一名充滿自由精神的傳訊者，對於我所習慣的天主教信仰抱持開放態度，

妮姬
我們是否愛過？
絲網印刷
59×74cm
1968

妮姬　**瘋子**
聚酯彩繪
218×165×150cm
1990（右頁圖）

148

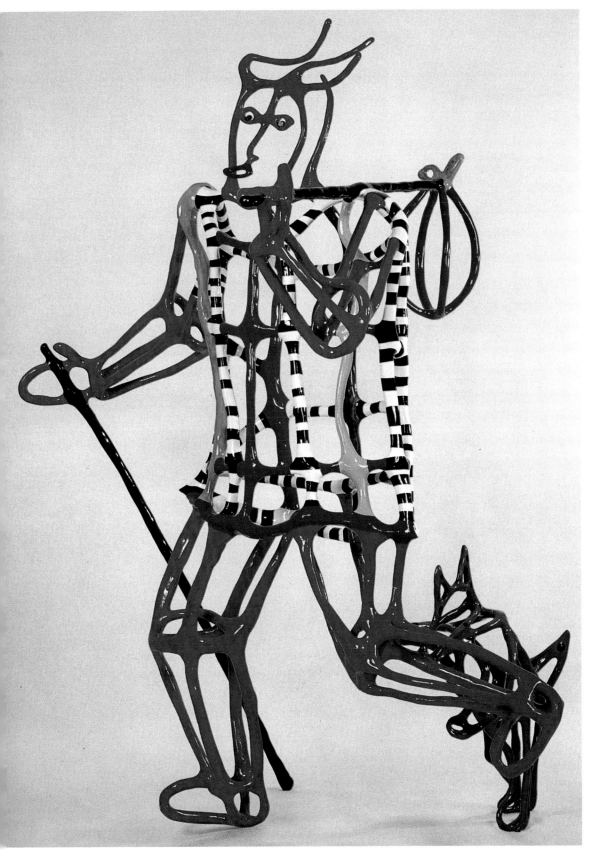

在當時，就像其他的青少年，我一方面聲稱自己是無神論者，另一方面我又是虔誠的天主教徒，每晚睡前都偷偷進行禱告。我沉浸在神祕學中，深受占星學與輪迴學吸引，我在卡拉威喬的家族圖書室裡找到了心靈糧食，因為圖書室裡有一區擺滿了這類書籍，這要感激我們的曾曾祖母，她是英國人，與一位那不勒斯的貴族結婚，她吃素，是一位虔誠的佛教徒，在19世紀中葉時，她甚至在那不勒斯建了一所收養流浪動物的機構。至於其他神學、占星學與輪迴學的書籍，則屬於我的祖母瑪格麗特·克拉克·卡拉喬羅（Margaret Clark Caracciolo）。我在這間圖書室裡度過了許多美好的夜晚，抽著菸，閱讀著難以理解的事物。妮姬抵達時，就像是這些書的綜合化身，我所有的疑問都能在她身上找到答

妮姬
我的愛，我們不會
絲網印刷
61×49.3cm
1968

妮姬　**星**
版畫、拼貼
55.4×40.2cm
1997
（右頁圖）

L'Estrella
carta XVII

Niki de St. Phalle

案，我們都認為人生就像賽馬場，我們則是場上的馬匹們，必須
克服各種障礙。在我與妮姬的交談中，〈塔羅公園〉就像是一段
旅程的起點。

　　最重要的是，妮姬會幫我算塔羅牌，我想我們的友情正是從
此處萌芽開花的，1979年左右，當她幾乎半定居在〈塔羅公園〉
內時，週末或放假期間，我只要一有空就跑過去向她訴說心裡的
祕密，她喜歡聽我訴說自己的夢想與煩惱，我從未遇過如此專
注又具有智慧的傾聽者，十五歲的我正處於人生第一階段的低
潮期，妮姬不像我其他朋友或親人，妮姬從不帶有先入為主的
偏見，她的看法清晰又自然，於是〈塔羅公園〉很快地成為了
我的最愛，我的一處避難所。總喜歡在那裡蹓躂晃蕩，讀讀她
的藏書，到處散步，我並不是獨自一人，葛拉霞的兒子費德瑞

妮姬
**我寧願愛你更多
你這個笨蛋**
絲網印刷
50×65.5cm
1970

妮姬　**太陽**
版畫、拼貼
75×56.7cm
1998
（右頁圖）

152

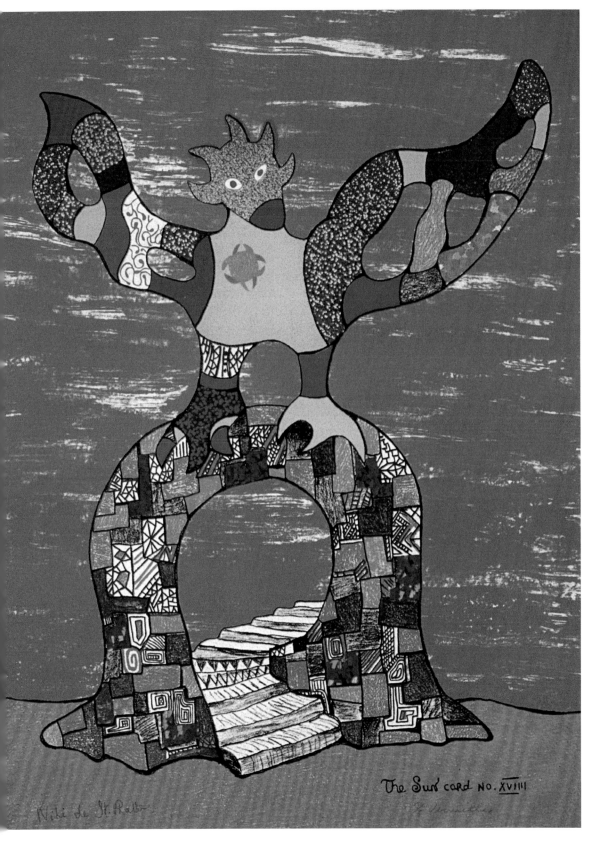

The Sun card No. XVIIII

妮姬　**巨頭**
聚酯彩繪
240×200×85cm
1971

可（Federico），年紀比我小，他也很喜歡親近妮姬，我的表弟艾多阿多（Edoardo）也會跑來跟妮姬聊天，並在公園內散步。當雕塑作品一個個愈來愈具體成形時，公園也就愈來愈受歡迎。

〈塔羅公園〉是我們的私人劇場、我們的舞台，總是發生著什麼事情，人們來來往往，充滿驚喜。我記得來自墨西哥叢林的艾德伍‧詹姆士（Edward James），帶著他的印第奧小男友，艾德伍就像小說家薩默賽特‧毛姆（Somerset Maugham）那種類型，懂於世故、受過良好教育、學富五車，最後卻落腳在熱帶地區，無疑是逃離嚴謹的家庭教育的證據。在墨西哥，他建造了絕妙的建築，類似一座木造寺廟，生活被僕人與野生動物包圍，儼然像一位國王，在一個完全屬於他的世界裡。此外，我還記得結實瘦小的蘇格蘭畫家亞藍‧戴維斯（Alan Davies），一身1960年代的胡士托（Woodstock）風格，白色的長鬍鬚、濃髮、一副帶點渙散的眼神，他就住在作品〈魔術師〉裡面，牆上畫滿了難懂的象徵

妮姬　**節制**
版畫、拼貼
74.9×56.5cm
1997（右頁圖）

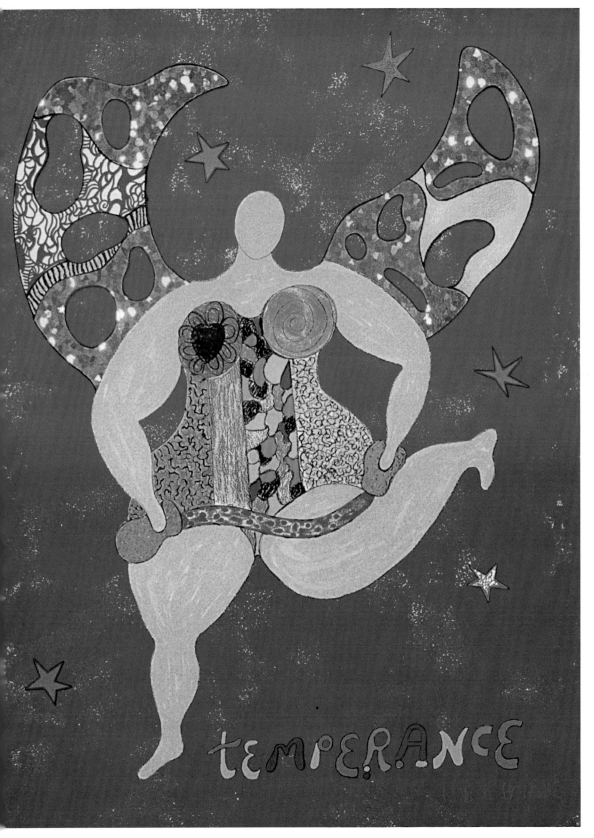

TEMPERANCE

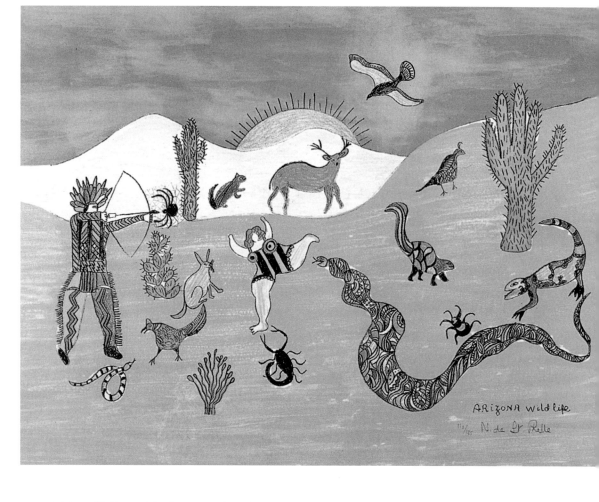

圖象。當然，還有讓·丁格力，經常會到〈塔羅公園〉來設置他的雕塑作品，或是給予一些建議、修修東西等，他精力旺盛得就像一台發電機，與妮姬散發的活力不同，而是更男性化的、更無休止的。我還記得他對賽車、摩托車、引擎的熱衷，就像一個小男孩，總喜歡把東西拆解再重新組合起來，想辦法使它們再度運轉。他喜歡和個頭高大、毛髮濃密、話不多但能把事情做好的男人們一起工作，我想他比較相信男人，雖然他喜歡的是女人，而且女人們也都喜歡他。

　　然而，最令人難忘的驚喜就是看著公園日漸邁向完成，每週五午後我們會開車到卡拉威喬，父親、蘿塞拉和我會在公園內觀察作品進度的變化，起初只是些鐵架，不可思議地焊接交錯著，像攪和在一團的巨型義大利麵，與樹木和岩石構成奇妙的輪廓。

妮姬
在仙人掌下做夢
版畫　50×65cm
1977

妮姬　**傾倒的塔**
版畫、拼貼
75×56.7cm
1997（右頁圖）

156

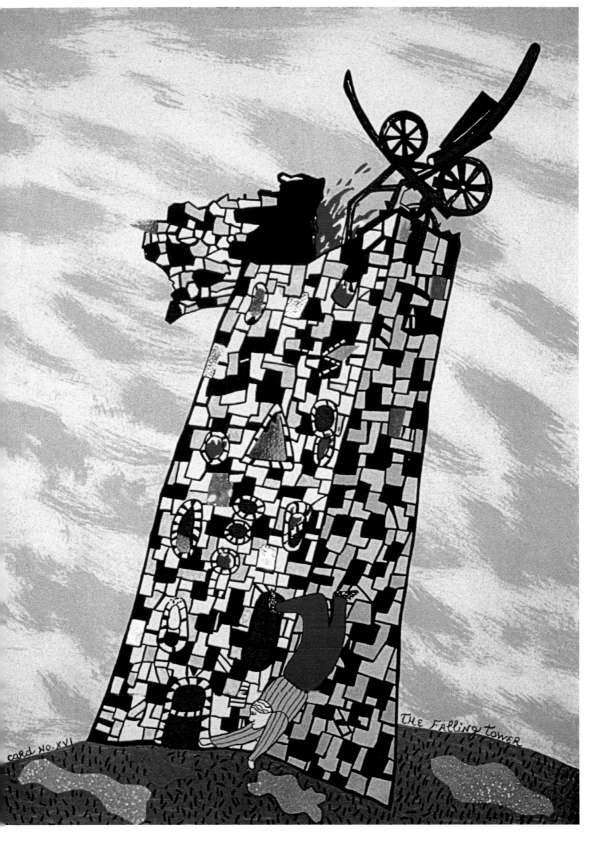

CARD NO. XVI

THE FALLING TOWER

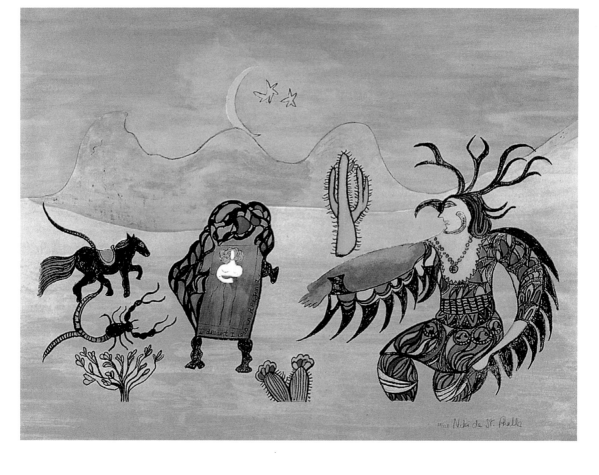

作品〈皇帝〉最先成形，它的巨型嘴巴是洞穴入口，順著鐵樓梯往下，可通往有輪子轉動的噴泉，左側還有一條巨大的鐵蛇，頂端則有一個尺寸較小的頭部，那是〈魔術師〉，有隻手從它的頭頂伸出，象徵腦中的想像力，我記得妮姬最先開始完成這個形象。一週接著一週，其他形象陸續愈來愈清晰，比如以埃及人面獅身為造形的〈女皇〉，胸部造形誇張，可愛的頭部尺寸則較小。還有〈太陽〉，化身為一隻張開雙翅的鳥兒，站立在拱形的入口上方，人們喜歡這件鐵的雕塑，如此明確而擬人化，我父親還試圖說服妮姬此作已經可算完成了，因為它與周圍的植物完美地結合在一起，你可以爬上去、可以走過去、也可以望穿過去，孩子們都喜歡它，妮姬自己也很喜歡，但最後依然決定繼續修改。我記得欄架上豎起細鐵網，讓‧丁格力和他的團隊抵達後，他們開始為作品進行灌漿工程，簡直像個狂歡派對。

妮姬
我夢到我在亞利桑那
版畫　50×65.1cm
1978

妮姬　**導師**
版畫、拼貼
75.2×56.2cm
1998（右頁圖）

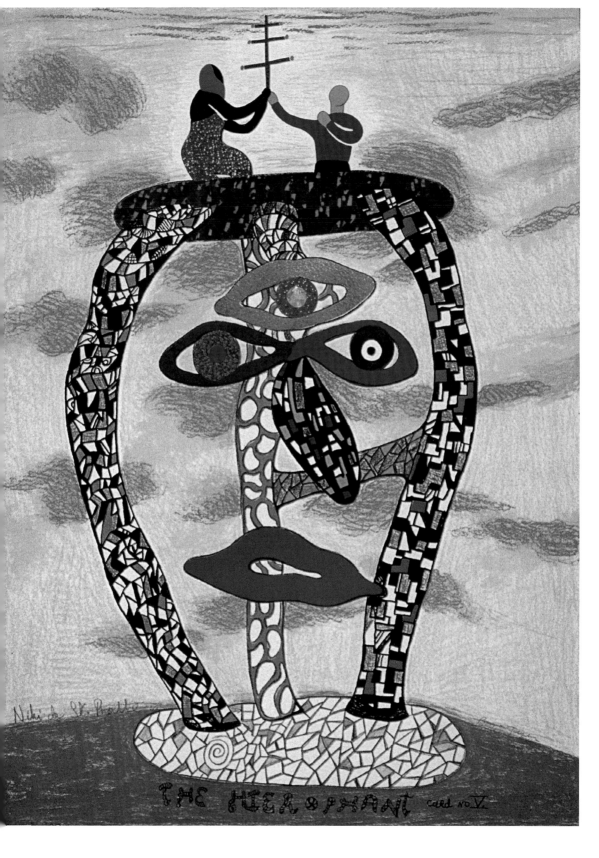

THE HIEROPHANT card no V

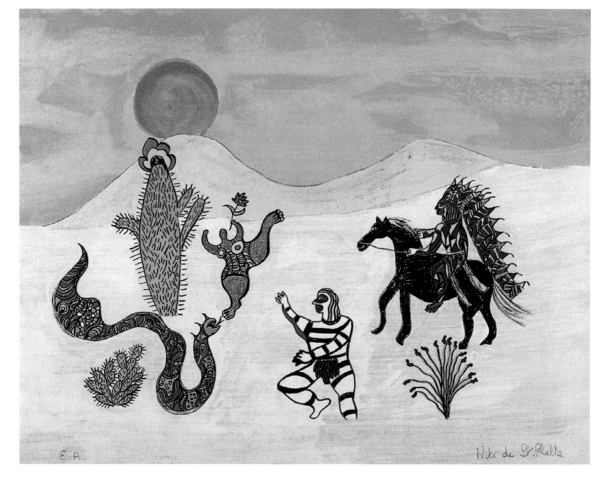

起初妮姬想要放棄原本使用的人造色彩與媒材，傾向利用自然素材進行實驗，產生出有機的顏色！我還記得她凝視著一些岩石，思考著是否有可能利用附近河床裡的圓卵石來進行裝飾，可惜運用自然素材的成本太高，妮姬最後還是使用了向來習慣的瓷磚，並在現場建了一個窯爐不停地製造出所需的瓷磚數量。面對作品，妮姬總抱持實驗態度，沒人知道究竟會變什麼樣，但幽默感依然是最重要的主題。除了〈女皇〉的臉部之外，妮姬最後決定用粉紅色瓷磚覆蓋其全身，此外，她還翻遍了住在卡拉威喬附近的女人們的衣櫃，發現舊亞麻布或舊蕾絲，它們被妮姬放在未燒烤過的瓷磚表面，接著在表面壓印出布料的圖案，然後才進行燒烤並彩繪成粉紅色。

我在〈塔羅公園〉裡陷入熱戀，當時我十五歲，又高又帥、

妮姬　**印第安酋長**
版畫　50×64cm
1978

妮姬　**倒吊人**
版畫、拼貼
75.5×56.6cm
1999（右頁圖）

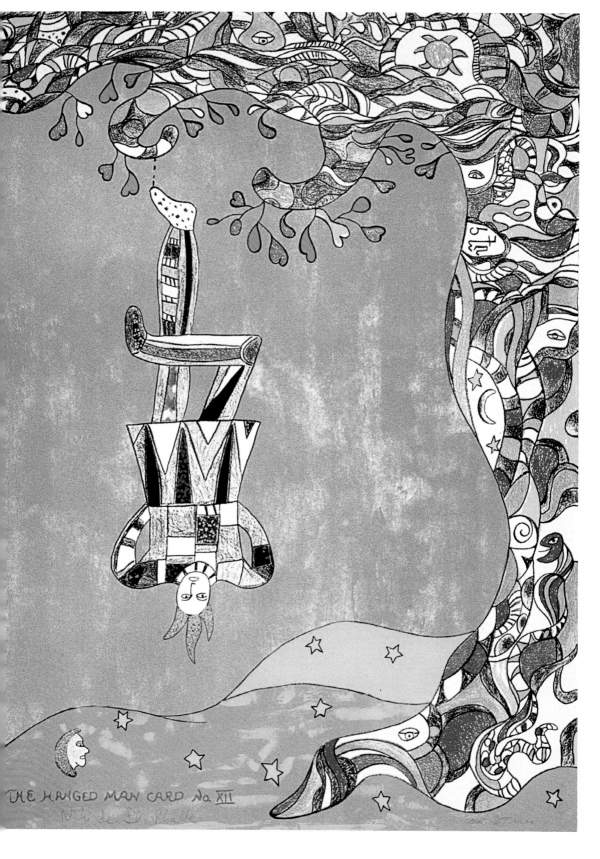

THE HANGED MAN CARD No. XII

金髮藍眼的安東尼（Antoine）則是二十歲，夏天時他來公園裡打工，應該就是1979年的夏季了！安東尼不僅相當英俊（至少在我看來是如此），還有一個充滿思想的靈魂，帶點憤世嫉俗的眼光，這些更增添了他的魅力。我們用夾雜著法文的破英文交談，他的家庭背景有點複雜，他說他的一個祖父（或是外祖父）是馬諦斯，另一個祖父（或是外祖父）則是杜象，不過我沒去追究這到底是真是假。為了逃離自己遭遇的一些難題，他接受了妮姬提供的工作機會，此外他也在馬戲團裡工作，這點更是讓我無法抗拒，他居然能用鞭子把一顆蘋果切成兩半，還好他從來沒有用在我身上！他也喜歡閱讀，雖然總是重複讀著布萊斯‧桑德拉爾（Blaise Cendrars, 1887-1961）的書，他說書中已經包含了所有

妮姬　**手**
聚酯彩繪
33×41.5×4cm
1984

妮姬
克諾克的新娘
絲網版畫
79.7×60.4cm
1997（右頁圖）

妮姬 **疑問**
聚酯彩繪
33×48.2×3cm
1984

他必須了解的關於生命的事物，那本快崩解的書始終在他的口袋裡。安東尼在〈塔羅公園〉的那個夏天，也是我待在家的最後一個夏天。我完全地陷入熱戀，只要有一丁點時間就想跑到公園去看他。他教我如何焊接鋼鐵，我們一起在〈魔術師〉裡工作，他讓我負責〈魔術師〉的右眼和眉毛，以及一部分的手，這讓我感到非常快樂。穿著橘色的工作服，戴著防護面具，加上七月的炎熱、鳥兒的哼唱，焊鐵的巨大噪音中混著蒼蠅的嗡嗡振翅聲。辛苦工作一天後，滿滿的成就感，我們會在小陽台休息放鬆，望著眼前融合田園與海洋的美景，我們年輕的肺部則充滿了香菸與周圍杜松的香氣，我終究沒有向他流露出我的感受，在夏末的某個午後，安東尼離開了。

　　妮姬與男人的相處方式總能讓我感到敬佩，二十多年來，我

妮姬　**死神之頭**
複合媒材、金箔
114.3×127×86.4cm
1988

跟著她也結識了許多男人，多數不僅年輕有魅力，還具有創意而且獨立，比如極具才華的英國作家康斯坦汀（Constantine），既有藝術涵養又富有，當時大概也才二十三、二十四歲吧，妮姬則已經四十多歲，他完全被妮姬吸引，幾乎不存在有年齡差距的問題。在我看過、聽過周圍傷心女性們的案例後，妮姬是個獨特的例外，她不恐懼年紀，以自己的方式看待生命，而且根本不需要

男人，當然她也喜歡身邊出現許多男性，尤其是具備才華與幽默感的男人，不過她和丁格力在一起時，顯得更女性化一些，比如從妮姬的穿著打扮就可以猜出丁格力是否會來，漂亮洋裝加上臉部的彩妝，以及輕微的冷漠感，我想他們之間有種摸不透的扮演成分，妮姬扮演《少女落難記》（*Damsel in Distress*）裡的女主角，正向她的白馬王子尋求協助，而丁格力會開著一台賽車，後面拖著幾位助手降臨。我對丁格力沒有太多印象，只記得他粗獷的帥氣面容、毫不遮掩的男子氣概、說話不拐彎抹角，但也少了點客氣態度，他喜歡抽菸，一副沙啞的笑聲，當他走在〈塔羅公園〉裡時，經常透過尖銳眼神檢視作品進度，妮姬則安靜地跟著他。

　　我在〈塔羅公園〉裡遇見太多優秀的人，比如里卡多・曼農（Ricardo Menon），他長期擔任妮姬的助理同時也成為了妮姬的好友，是男孩味十足的阿根廷人，曾在我們的卡拉威喬別墅待

妮姬　**瘟疫**
聚酯彩繪、塑膠娃娃
113×185×30cm
1986

妮姬　**藍色河馬燈**
聚酯彩繪、燈泡、
亮光漆、鐵骨架
90×31×37cm
1990（右頁圖）

了一、兩個冬季並帶給我們許多歡樂，當公園內的作品〈塔樓〉
完成後，他有很長一段時間搬到裡頭居住，他是一位充滿魅力的
男同性戀，但這裡的女人們似乎不太能接受，尤其是我們七十幾
歲的廚娘德娜，她根本不相信里卡多喜歡的是男性！里卡多於
1989年逝世後，妮姬為了悼念他，特別在〈塔羅公園〉其中一間

妮姬　**愛情鳥（夜晚）**
聚酯彩繪
160×150×65cm
1990

妮姬　**讓在我心中**
絲網版畫　100×70cm
1992（右頁圖）

禱告室的祭壇上黏貼了他的照片。有一次我跟青梅竹馬吉羅（Giulio Pietromarchi）一起去巴黎，住在里卡多的小公寓裡，那年我們都才十五歲，第一次離家旅行，錢全都花在跳蚤市場裡，連買地鐵票的錢都沒有只好逃票，結果被一個兇巴巴的男人逮到，我們不得不把身上剩下的里拉給了他。我們沮喪地打電話回家，當時還在卡拉威喬的妮姬拯救了我們，妮姬打了一些電話給她熟悉的餐廳，交代餐廳提供我們食物並記在她的賬上，結果接下來的巴黎之旅成了一趟奢侈享受。

此外，妮姬的家人——話不多卻貼心的女兒蘿拉（Laura）、蘿拉的兒子菲利普（Philippe），多次造訪〈塔羅公園〉後亦成為我們的朋友，以及調皮可愛的外孫女蓓魯恩（Bloum）。工作團隊成員如馬可（Marco）、由果（Ugo）、托尼諾（Tonino）等人，起初妮姬跟這些當地人有些溝通困難，於是她決定開始學義大利語，經過幾個月的勤奮學習後，妮姬的義大利文已足以應付工作所需，雖然這只是一個小細節，卻令我印象深刻，妮姬的意志堅定而且對她所做的每件事情都很果決，面對一路走來各種層出不窮的困難，她的應付方式總能激勵人心，沒有什麼不可能，也沒有什麼達不到。

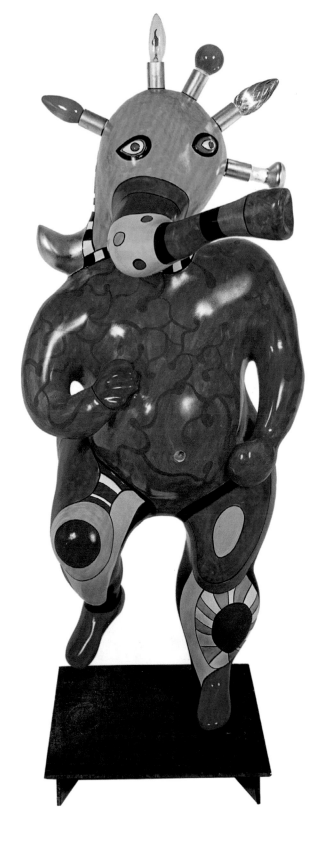

妮姬
為〈**虛空**〉（Vanitas）
做的習作　紙上鉛筆
229×305cm
約1994

妮姬　**象神**
聚酯樹脂、
樹脂顏料、鐵骨架
98×46×53cm
1993（左頁圖）

　　妮姬身上充滿創意的能量是會感染他人的，這也是為何這麼多人包括朋友、助理、家人們都喜歡圍繞著她。1999年3月，我和父親與蘿塞拉一起去加州的拉霍亞（La Jolla）探望妮姬，她在那裡已經居住了一段時間，她說當地的氣候很理想，讓她感到更健康一些。我們待在她那棟離海不遠的西班牙風格別墅裡，妮姬之所以買下這棟房子因為裡頭有一間很大的宴會室，房子建於20世紀初，屋主原本是喜愛跳舞的奢侈軍官。妮姬把跳舞空間的宴會室改為工作室，中央有個天井庭院，種滿了棕櫚樹與仙人掌。此處再度讓我感受到妮姬式的生活氛圍，到處都有進行著的項目的草圖、文件，助手們都專心投入其中，雖然這些人我從沒見過，在這一團忙亂之中，人們來來往往但妮姬似乎完全不受影響，我總是被妮姬處理她與周圍的關係所吸引著，她與周圍的人之間彷

佛存在著一道道過濾器。我見識過妮姬的生活與工作狀態，在一處大的工作空間裡，朋友、助手或僅是經過的人，都能感到自在地交談聊天或自由進出，在拉霍亞亦是同樣情況。許多人會來造訪妮姬，而孫女蓓魯恩和她的兒子迪賈馬（Djamal）也住在這裡，迪賈馬在妮姬眼中就像個小可愛，他在這些顏色與紙張之間玩樂，在雕塑作品那爬上爬下，總能引起妮姬的注意，並讓她開懷大笑。

　　笑容是妮姬心中的一把鑰匙，她喜歡開懷大笑。有一次關節炎發作時，妮姬還試圖去找某位醫生（大概只有神知道要去哪找），因為那位醫生曾說過大笑是唯一的解藥。她買了個「笑袋」，無論遇到誰都叫對方試試，那真是個令人難忘的經驗，甚至有點尷尬，我的家人、一些工作人員、小孩、還有嚴肅的訪

妮姬　**虛空**
版畫、拼貼
56.6×75.2cm
1996

妮姬
為〈**虛空**〉（Vanitas）
做的習作
紙上鉛筆、色鉛筆
307×228cm
1994（右頁圖）

172

客，全都落入陷阱之中，大家不僅聽見「笑袋」的詭異笑聲，還進而模仿起來，原本冷靜、有禮貌的微笑轉而變成驚訝的歡笑，妮姬絲毫沒有抵抗力，我們簡直笑到肚子都痛了，妮姬會把這些聲音錄下來，一天播放兩次來遠離她所忍受的疼痛。不過當年妮姬住在公園裡時，她和公園之間的關係是更直接、更親密的，白天與工作人員見面，一邊喝著咖啡一邊討論該完成的進度，我可以想像在拍電影或演戲這種工作中所可能迸發的親密感，而〈塔羅公園〉甚至是個持續長達二十三年且還沒結束的項目，因為每當妮姬回到公園時，都不免要修修改改一番，工作人員會對此感到開心，因為他們喜歡妮姬為公園帶來的活力。

妮姬很厲害的一點，就是可以幫助人們發揮其優點，她找來這麼多附近的年輕人投入於〈塔羅公園〉之中，並讓他們覺得自己是這項特殊的藝術計劃的一部分。馬可來的時候還是個男孩，而且在這群當地男孩之中可說是調皮搗蛋出了名的，結果變成了妮姬最得力的助手之一，總是相當自豪地帶著人們參觀公園。妮姬抵達時，由果當時是一名中年郵差，原本只是利用閒暇時間來公園工作，結果對瓷磚工作產生莫大興趣，顯然很想辭掉原本的郵差工作，當他退休之後，他感到格外開心，因為終於可以整天待在公園裡頭了。當人們靠近妮姬時，總可以對自己感到自在，至於我，當時這位青少年，只要一走入公園，我便可以放下所有矯飾與不安，我永遠忘不了與妮姬共度的午後，在妮姬的色彩中工作，嘗試化妝，以及塗鴉、吃飯、散步、談天，她就是有辦法讓每一個人，真的是每一個人，來到這裡不僅是受到歡迎，而且覺得自己能夠在此派上用場，她喜歡與人們交談，以便了解每個人的想法，其實我們每個人都認為自己是構成這個創意項目的一小部分，即使是微小的一部分，也與妮姬的生命交織在一起。對我來說，能在成長的過程中認識她，真是一份上天的禮物，她是我連結外在世界的橋樑，幫助我脫離安逸的童年。隨著時間的推移，卡拉威喬也逐漸轉變，父親輩邁向中老年，我哥哥也不再是小孩，已經是二十三歲的學生，家族成員也添加愈來愈多的新面孔，但〈塔羅公園〉依然是我們最喜愛的地方。我不再是妮姬當

174

妮姬 **頭顱燭台**
46×53×34cm
1998

年認識的少女，而是一位妻子也是一位母親了，每當我重返〈塔羅公園〉，總能重拾童年那份未曾改變的精神，走在這座奇妙的〈塔羅公園〉之中，我意識到，妮姬曾經是、至今仍是我學習的模範，她教導我獨立，教導我避免過於簡略地判斷事物。記得她曾對我說：「能在這個時代當女人很棒，你可以成為任何你所喜歡的樣貌。」能在成長過程中認識妮姬，是一種美好。

妮姬與丁格力

蓓魯恩‧卡德納斯（Bloum Cardenas）撰文

　　這項計劃從幾年前開始，當時妮姬還在世，我早先已向她透露想寫一本關於她和丁格力的書，基本上會是一本關於愛情的書，我想記錄我所感受到的妮姬與丁格力，在藝術與愛之中，我渡過了童年，迎接了我的成年。妮姬逝世的那年夏天，我向漢諾威施普倫格爾美術館（Sprengel Museum）的館長烏利希‧可倫坡（Ulrich Krempel）提議，是否協同妮姬基金會與丁格力美術館，共同策劃一場以妮姬與丁格力為主題的展覽，向世人呈現他們生前一同工作的精采紀錄，同時展現他們之間深厚的情感。最後順利地，施普倫格爾美術館與丁格力美術館接受了這項提議，對我自己個人而言，則是希望透過這場展覽來向妮姬與丁格力表達我的感謝之情。我不敢說我的觀點是客觀的，因為這僅僅是我自己個人的感受，也或許會有點太過幼稚，但所抱持的絕對是真誠的、感恩的心情，因為妮姬與丁格力在不同層面上，對我都別具意義，他們都是我的守護天使，我深愛他們亦思念他們，他們是我生命中的魔術師，為我帶來關於生命的奇幻。

　　妮姬是我的外婆，而丁格力可說是我第一位喜歡的對象，打從兩歲開始，我就很喜歡他，而且對他對妮姬的重視與在乎甚至感到忌妒。在我小時候，曾經嘗試與其他小朋友分享我所

妮姬　**蛇之圖騰**
聚酯彩繪樹脂、金屬座
81.3×25.4×25.4cm
2000（右頁圖）

想像的神奇世界，比如森林裡一個巨大的頭，有著像溜滑梯般的長舌頭，輪子驅動著頭部轉動，球會穿越過去然後滾下來，還有一隻會移動的巨大耳朵……，可惜幾乎沒有人相信或足以理解我所說的內容。我將這個祕密收藏在心中，只跟一、兩位最親密的朋友分享，她們也來自瘋狂的家庭而且能夠接受這樣的想法。丁格力在巴黎郊區的米伊森林（Milly-la-Forêt）所搭建的藝術項目〈獨眼巨人〉（又稱〈人頭〉），成了我幻想成真的一處城堡，也讓我明白，這世上仍存在許多比我的想法更瘋狂的事物。

青少年時期，我對妮姬與丁格力這對情侶的相處模式感到不可思議與好奇，他們倆就像藝術界的「邦妮和克萊德」（Bonnie and Clyde），一如妮姬經常所說，他們之間是瘋狂的暴力，但也是瘋狂的魅力與吸引力，其中有著不同的差異。我原本以為他們是老夫老妻那種情侶，結果更勝於此，因為即使他們各自都有數不盡的情人、仰慕者，他們之間的連結依然如此堅韌而強烈，某部分亦體現在他們的作品之中，他們的作品其實相當對立，不過他們卻試圖駕馭彼此、討好彼此，同時誘惑彼此，他們之間永遠都能迸發出火花。即使他們分開之後，依然保留對藝術的高度興趣與熱情，他們各自主導著自己的生命，就像是生命樂章中的唯一指揮。

其實光是他們兩人的外表就夠衝突的了。妮姬穿著迪奧（Dior）為她特製的衣服，而丁格力則永遠是工人裝扮，總穿著他的工作褲，優雅美麗又散發藝術氣質的女性

搭配一位性感、出色的工作男人。兩人各自向外界展現身上的特質，那股巨大的、超越國界的、原始的、哲思的特質。不過，在1970年代，這種展現性感與女性主義的裝扮是不恰當的，太過於刻意突顯自己對服裝的品味，有時候甚至會讓人誤以為從事的是特殊行業，有人曾提醒過妮姬，這樣的穿著打扮可能會讓她看起來不像一位嚴肅的藝術家。至於丁格力，他也是個追求時髦的人，只不過穿的是工作褲，他會戴上黑白色的迪奧圍巾，搭配黑白條紋的襪子，在我認識丁格力的這些年來，他不是穿著工作褲，就是穿著樸素西裝，且是尼龍材質的，讓他看起來就像個工人，與妮姬的高雅服裝形成強烈對比。至今，每當我到工作室工作時，還是會換上丁格力舊的工作褲！幾年前，當我開始穿上這些工作褲時，感到有點困惑，不知道怎麼一回事，後來我才明白，我嗅到了丁格力的氣息，消失了好幾年的氣息，一段時間後，我慢慢意識到，是自己身體的熱度使我聯想起丁格力的氣息。

我年紀尚小的時候，經常搬家，也在妮姬與丁格力家中度過夏天或幾個月的時光，每天早上，我跟丁格力會先起床替妮姬準備好早餐，然後將早餐送到她的房間。有一次我終於發脾氣，因為太忌妒他對妮姬的情感，既然我比妮姬更愛他，為何他還要為妮姬做這些呢？那段時期，瑞可·偉伯（Rico Weber）是他們共同的助手，而塞比·伊默夫（Seppi Imhof）則是丁格力的助手。妮姬就像是皇后，但我也像是個小皇后，總會受到特別的呵護與特權，這些優秀的大人們把我當公主般對待，比如彭杜斯·于東（Pontus Hulten），他會把我背在他肩上，帶我去院子裡摘花，彭杜斯對我特別好，只要有他的回憶都是甜蜜的。那些回憶真的非

妮姬　**喊叫的男人**　聚酯彩繪樹脂、金屬座
89×35.6×35.5cm　2000

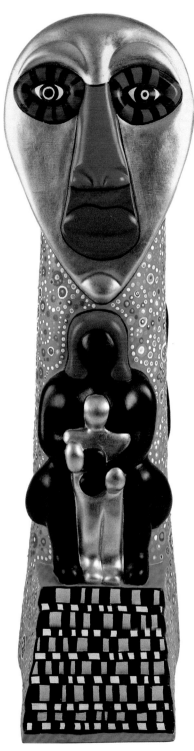

妮姬　**階梯圖騰**　聚酯彩繪、金箔
63.5×38.1×17.8cm　2001

常棒，我對自己所接收到的愛與奇妙相當感激，尤其是來自這樣一群對藝術具有高度熱情的人。

大部分的人對丁格力多少有點恐懼，連我母親也不例外，不過我卻對他產生愛慕之情，因此小時候我跟丁格力反而比跟妮姬更親近。只要一有時間，我簡直像個跟屁蟲似地黏著丁格力，無論他去哪我都想跟著，他每天不斷地跑來跑去，這對小孩來說這是最棒的了，我稱他為「瑞士的國王」，因為他身邊總是有一群瑞士助理，無論丁格力提出任何瘋狂的要求，他們都能達到要求，比如：「午餐前把這塊巨大金屬吊起來！（50英呎高）」。我們還會一起去「家樂福」超市，丁格力通常只買用得到的東西，不過一次都買很多，當時我一直想要芭比娃娃，不知道為何丁格力和妮姬都反對，所以當時這個願望無法實現。跟他去超市很有趣且很迅速，有點超現實，那裡除了園藝相關的東西是有用的，其它大部分都只是垃圾。我們會到邁斯鎮（Maisse），他們在那裡有一處房子，〈獨眼巨人〉所需要的金屬大多是從那間房子搬過去的，那裡有親切的丁格力、美麗的妮姬，而且從那之後，鐵鏽與潮溼的氣味總讓我有種懷念的感覺。當我發現丁格力有一個小孩時，我相當生氣，更糟糕的是，他幾乎跟我同年紀，真是令人無法忍受！第一次遇到米隆（Milan）是在妮姬的生日會上，當時我真的非常不高興，不過後來便釋懷了，因為我知道我在丁格力心中的位置沒有受到影響，而米隆和我後來也形同家人一般。

妮姬總說四十歲當外婆並不容易，尤其當你看起來跟她當年一樣年輕貌美，雖然這或許為她帶來自尊上的煩惱，不過卻不干擾我們之間的關係，長年以來，在與妮姬往來的眾多人之中，我是其中之

一可以享受與她之間產生的親密關係，我們都試著保護彼此，並且對別人無法接受的事物給予諒解，而且總是樂於發現我們之間的共通點。大約在1974年左右，妮姬拍攝了自編、自導、自演的電影「夢比夜長」，所有妮姬的朋友、丁格力的朋友、我的父母、我喜愛的人全都出現其中，我記得攝影師叫克勞德‧吉澤曼（Claude Zizerman），又被叫做「Zizi」，因為法文聽起來帶有意指生殖器的意涵，因此大家經常挖苦他。我父母親的一位室友（當時也是妮姬的情人）是藝術家皮耶‧裘利（Pierre Joly），他扮演蜥蜴人，妮姬扮演媽媽桑，客人則是安德蕾‧皮特曼（Andrée Putman），瑪麗娜‧卡瑞拉（Marina Karella）則扮演女巫，而扮演妓院裡的女孩，其中有一位是我認為世上最美麗的女性，她簡直足以做為女性形象的典範。我父親扮演死神，我母親則是主角卡莓麗雅（Camélia）。我記得妮姬曾試著讓我入鏡，不過我根本記不住自己的台詞，妮姬只好放棄，這是我最不願意看到的結果——讓她對我感到失望。其他參與的每個人都有點瘋狂，比如妮姬與丁格力的好友羅傑‧奈侖斯（Roger Nellens），他會從比利時過來為大家下廚，他做的巧克力慕斯真是沒話說！

妮姬與丁格力還有一項很棒的

優點，就是他們對年輕藝術家的鼓勵與支持，通常他們會向正在辛苦奮鬥的年輕藝術家們買作品，也因此，他們與許多藝術家建立了更深一層的關係：朋友、助理、合作夥伴、情人，或甚至成為家族的一份子。有一次，妮姬告訴我，如果可以重來一次，她絕對不會告訴丁格力她所有的情人對象，因為他們長久以來始終存在一種微妙的競爭關係，在藝術上如此，在感情上也是如此。這點讓妮姬感到痛苦，像個錯綜複雜的遊戲，不過同時又值得紀念。情人們來了又走，但妮姬與丁格力的關係始終沒有中斷，即使他們已經分手了，依然討論著死後要一起葬在巴黎的拉雪　神父公墓裡，他們對此深感興奮，對他們來說，墓地規劃也成了一項共同的藝術項目。在藝術創作的生涯中，他們最信賴的依然是對方，他們很清楚，只要其中一人先逝世，另一人就必須扛起對作品的負責。

　　丁格力的第一任妻子艾娃（Eva Aeppli）是丁格力與妮姬相當重要且親密的朋友，她後來的丈夫山姆・梅塞（Sam Mercer）也是。妮姬很喜歡艾娃。不過對我來說，艾娃倒是很奇特的人，因為她所散發的力量竟然能超越丁格力與妮姬，我想這世上她是僅存的唯一一位了。我喜歡她的繪畫，既有趣又優雅，同時還令人感到驚悚。艾娃是個謎樣女子，不容易猜透，因此我想，在她身旁所做的行為舉止都得格外小心翼翼才行，要與這麼強烈的磁場相抗衡，你大概必須是法力高超的魔術師或魔法師才行。

　　英國作家康斯坦汀（Constantine M.）是妮姬較在乎的情人之一，也是當他們在一起時，我才意識到原來妮姬與丁格力已經分開，因為康斯坦汀與妮姬睡在同一張床上，丁格力不僅無所謂，還滿喜歡康斯坦汀的，並向他流露出敬意（對妮姬其他的情人可沒有這種態度）。妮姬搬回索西（Soisy），住在她和丁格力在1964年買的房子裡，房子後來成了置放作品的倉庫之一，那時的妮姬過得相當快樂。妮姬與丁格力的愛情佔據了他們生命中的多數時光，但他們之間的感情模式始終非常特殊罕見，因為丁格力總是像一名國王，即便他們不住在一起，各自也有情人伴侶，當丁格力前往索西的妮姬住處時，他就像一家之主，相信妮姬的

妮姬　**魚之圖騰**
聚酯彩繪、金箔
94×38.1×35.6cm
2000（左頁圖）

181

情人們肯定對此不好受，他有時還會故意試探妮姬的情人，甚至躺在妮姬的床上，然後拿出他的紙筆寫信，寫後便放在妮姬工作室裡屬於他的抽屜裡。這點當然有時會造成妮姬的困擾，之後妮姬與米隆（Milan）的媽媽，即丁格力後來的情人米雪琳‧吉卡斯（Micheline Gygax）培養出默契，如果預先知道丁格力的行程，便會先打電話通知對方，當然，她們都不太希望丁格力與自己的情人見上面。這樣的情感混合著愛，也混合著痛苦。我無法百分之百確定，但在我印象中，應該是當米雪琳懷了丁格力的孩子時，丁格力沒有告訴妮姬，反而是在十二、三年的同居生涯後決定要與妮姬結婚，妮姬發現事實後相當受傷，換作是任何人都會感到受傷。後來她曾經試著與丁格力離婚，可是丁格力始終不答應，在很多方面看來，他們互為彼此的力量。

　　在我成長過程中，妮姬是一位很好的榜樣，她會說：「看我在做什麼傻事，下次不能再這樣了！（在一份冗長又複雜的合約書上簽字，但她其實根本沒看）」或者「看吧，他們就是認為我是女人，女人都很傻，所以要做什麼傻事都行！（當然事實並非如此）」她一次次地告訴我，事情總不會像表面看起來那般單純。她和丁格力會互相保護對方，他們的聰明與敏感體現在不一樣的層面，多數時候是處於互補狀態。現在我已成年，回過頭看才發現，我當時是這群「大孩子們」之中的小孩，這群人不僅相信他們的夢想，更實現了他們的夢想，能夠見證這一切，是丁格力與妮姬賜給我的禮物。

　　要結束這些回憶不容易，要分享這些生命中珍貴的私密時刻亦不容易，漸漸地，往日情懷淡去，那些祕密時刻也褪了色。要結束這篇文字時，再次提醒了我他們已不在世的事實，不再有藝術創作、不再有瘋狂故事，他們已不在我的現實世界裡。在醫院向丁格力永別，那讓我成長不少，是生命中非常重要的時刻，也對生命的改變產生體會；妮姬的去世，則讓我變得更成熟、更有勇氣。我思念他們，再也感覺不到他們，正因為他們曾經填滿著我的生命，當他們一旦離開，我的感受特別清晰：他們消失了。

　　最後，在此敘述一個美好的結尾。舉辦妮姬葬禮的那天，過

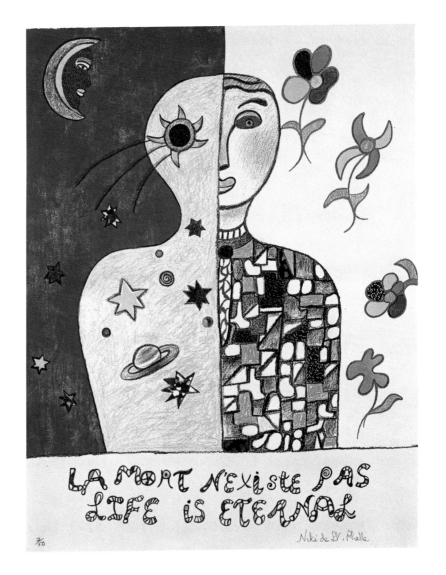

妮姬
死亡不存在，生命永恆
絲網版畫、貼紙
61.6×48cm　2001

去各時期與妮姬交往的人、深愛她的人們齊聚一堂，前往聖・瑪
麗教堂的路上，我遇到丁格力的第一個女兒米利安（Miriam），
當天她給我很大的安慰與協助，她為我帶來一個奇妙的訊息：葬
禮開始前，她向我介紹了她一位年幼的「弟弟」，讓－賽巴斯
汀（Jean-Sebastien）。葬禮結束後沒多久，她帶著讓－賽巴斯汀
與他的媽媽米蓮娜（Milena）來索西拜訪我，讓－賽巴斯汀和我
的兒子（比讓－賽巴斯汀小一歲）玩了一整天。看著丁格力的兒
子與我的兒子，生命真是充滿驚喜。

"By making gay, joyous sculpture maybe I'm saying "look, the world is awful, but it is also great. So, let's enjoy its greatness." My work is about color, the changing of colors for dreams and emotions — red, blue, yellow, green, purple. And it's about roundness and the curves of nature. My work gives me hope, enthusiasm, structure. My work is my REAL DIARY."

「愛」

"I am condemned to show everything. That is my task. Every thought every emotion I feel and think is made visible and becomes a color, a texture, a subject, a form."

「我所完成的這些散發愉悅、歡樂氣息的雕塑或許是想告訴大家，『看，這個世界很糟，但是它也很美好。』所以讓我們享受它的美好吧！」我的創作就是關於顏色，關於夢境、情緒裡顏色的變化──紅色、藍色、黃色、綠色、紫色。我的作品也是有關於圓弧的形狀，以及大自然的曲線。作品帶給我希望、熱情、結構。我的作品就是我最真實的日記。」

「我被逼迫必須要展示一切。那是我的功課。我的每個想法、每個感受到的情緒，都成為看得到的一種顏色、一種質感、一個主題、一個形狀。」

「重要」

妮姬　海因豪森皇家花園〈**穴室**〉中央室牆面繪畫稿

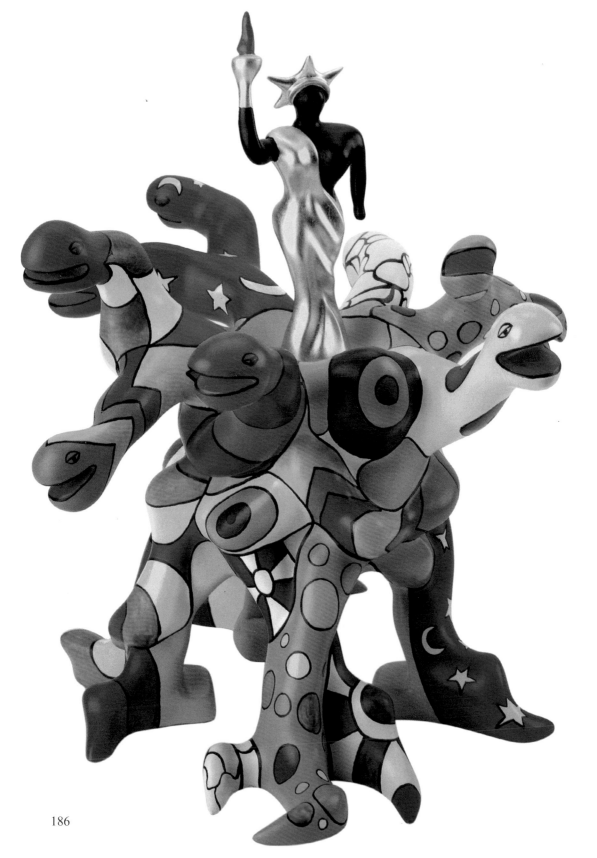

妮姬‧德‧聖法爾
表現生命歡喜之情

旁都斯‧宇多（Pontus Hulten）撰文／黃楷茗翻譯

Éclater指的是能量忽然釋放，產生巨大爆破的一種現象，想像能量不斷集中積聚，尋求延展發揮的可能，連頭和皮膚也一起分解開來。妮姬‧德‧聖法爾（Niki de Saint Phalle）就是在嘗試超越繪畫的界線，打破繪畫創作的框架，跨越了原有二度空間的原則，她在自己的藝術天地裡，激盪出震盪和革新。不僅是二元空間，在本身的畫裡也有所突破，比如說屬於妮姬‧德‧聖法爾才有的強烈色彩新形式，不只創新，同時生動又使人耳目一新。

妮姬‧德‧聖法爾的畫裡充滿和表現出對生命無盡的歡喜之情。它們是這樣地生機蓬勃，看了令人驚喜，我們甚至可以說這些創作是如此地栩栩如生，讓人覺得就是渾然天成的人！50年代中期，她以朋友丁格力（Tinguely）為主題，創作的 "Meta-Malevitc" 系列，一根根白色的魔法棒跳躍在黑色的畫布裡，構成了奇幻世界的幸福夢想和歡樂泉源的要素，如妮姬‧德‧聖法爾自己所言：『拙劣的藝術作品來自於繼承固有思想』，在丁格力系列裡，可以看出她奉超機械（méta-mécaniques）主義為圭臬，並嘗試回答一美學倫理的問題：為什麼這些魔棒（畫筆）之間的關連不能以另一種方式呈現呢？（提出這個問題的人是蒙德利安〔Mondrian〕）。透過妮姬‧德‧聖法爾初期的畫，看出她在美學上又提出了新的問題：如何以我的喜好來分配世界的力量

妮姬 **自由之樹**
聚酯彩繪、金箔
48×50×54cm
2000-01（左頁圖）

187

呢？如何刺激感官，使人有愉快和被輕拂的好心情和感覺呢？

　　一幅幅具有強烈色調的畫，就像有魔法一般，使人感受到一波波愉悅的電流，透過畫，彷彿看見可以回到兒時童年的任意門。妮姬·德·聖法爾純粹、散發光芒的創作，讓每個人的心被巨大且美好的意圖所感動。

　　對我們來說，時間或許既難解又複雜。妮姬·德·聖法爾離散畫作的世界中，牛奶和蜂蜜的世界，就像盧畢其（Lubitsch）一齣齣的喜劇或是其他30年代劇作家創作的喜劇一樣，以無可取代的方式，刺激了人類的笑肌，或許那個年代大家都生活在愁雲慘霧的日子吧！總之，人們一陣陣如太陽般的歡樂笑聲，溫暖了每顆心⋯

　　妮姬·德·聖法爾的創作力量，為我們預約了無數個驚喜。在她的工作室裡──籠罩著祖先和繪畫大師亨利·愛彌爾、馬諦

妮姬　**丁格力一號**
木頭、金屬和電動機件
165×120×40cm
1991

妮姬　**丁格力二號**
木頭、金屬和電動機件
155×125×40cm
1992（右頁上二圖）

妮姬和賴瑞·希維斯
（Larry Rivers）合作
丁格力三號
木頭、金屬和電動機件
185×123×21cm
1992（右頁下二圖）

斯的藝術靈感，他們歷經了許多不幸和克服黑暗日子——她得以
產出一幅比一幅更光彩耀人、自由奔放的作品，沉浸於偉大藝術
家殞逝後綻放的甜蜜勝利中。

妮姬　**迦那希**（Ganesch）
木頭、金屬、塑膠、
電動機件和電子元件
120×90×17cm
1992（左、右頁圖）

　　當然不是說每名創作者都必須經歷一段艱辛的日子，才能達
到自我超越的境界。相反地，一名擁有創作天分的藝術家必須超
越時間的藩籬，使作品在好幾個世紀之後，依然歷久彌新。

致約翰‧丁格力：

歌頌愛情。吃人肉。融合為一。

約翰，我吃掉你，我得到你的力量，我倆的靈魂將合而為一。

現在的生活可以說是缺乏靈感和動盪不安。

在思索枯腸的日子中，一面等著高多（Godot），一面等待麻煩困擾，生活不就是這樣…

想必你也正面臨著靈感消失的威脅吧！（或許這威脅是種無窮的歡樂，因為能夠帶來新的靈感。）

透過我新的作品，約翰，我們得以繼續合作。縱使這些畫和你本人一點兒都不像，你也總是陪伴我完成它。

順序－混亂－具體－抽象－組合－分解－無窮無盡的歸途

透過直覺，這些想法在我腦海中成形。

我首次的主題是印度之神－迦那希（Ganesch），是傳說中帶來好運和幸福之神。

這些離散的創作成為我的朋友、我的同伴。

光電元件技術讓創作有了意想不到的效果，它讓我的朋友們變得栩栩如生，躍然紙上。

有一晚的凌晨我下樓為了吃一根香蕉，光線和我遊戲，喔！不，其實是光影的移動和吵人的聲音…

於是我取下所有我過去的畫，和它們相依為命。

妮姬‧德‧聖法爾

妮姬　**情人**（Le Couple）　木頭、金屬、塑膠、電動機件和電子元件　154×100×21cm　1992

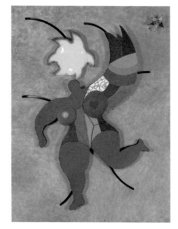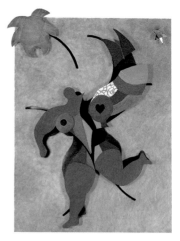

妮姬　**天使**（L'Ange）　木頭、金屬、塑膠、電動機件和電子元件　164×124×21cm　1992（左、右頁上圖）

妮姬　**時鐘**（L'Horloge）　木頭、金屬、塑膠、電動機件和電子元件　105×95×18cm　1992（左、右頁下圖）

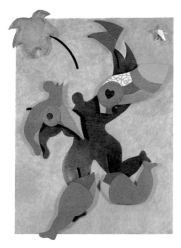
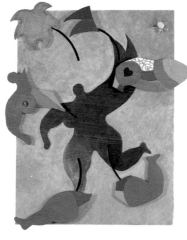
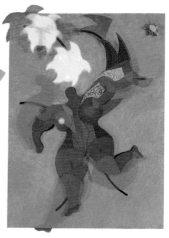

妮姬　**頭並頭**（Tête à tête）　木頭、金屬、塑膠、電動機件和電子元件　210×125×17cm　1992

妮姬　**包裹交易**（Package Deal）　木頭、金屬、塑膠、電動機件和電子元件　105×105×19cm　1992

這幅〈**布倫**〉是我的小女兒和她的嬰兒

該用什麼顏色替小嬰兒著色呢？
不知是男還是女…
黑色？黃色？白色？虎紋色？
或許牛奶咖啡色配上一頭金髮？

布倫的丈夫—布巴（Bouba），
（他拿著手巾高興地跳著舞）

藍色女人是岳母或者是婆婆，她給
這對夫妻一些建議（不是我！）

妮姬 **布倫**（Bloum）
木頭、金屬、塑膠、
電動機件和電子元件
255×175×19cm　1993
（左、右頁圖）

小嬰兒什麼時候出生呢？
再過一個星期

我等不及了！！

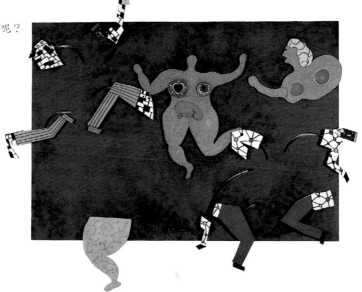

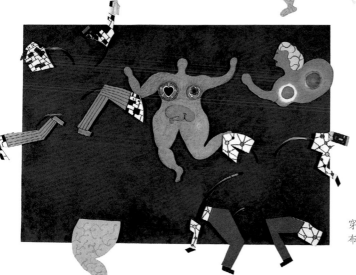

穿著紅色褲子的男人是
布巴的其中一名兄弟

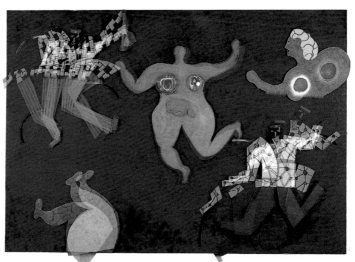

所有一切重來

過去的謎也是今天的謎

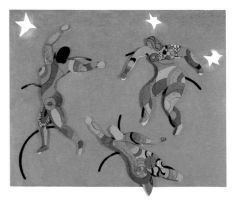
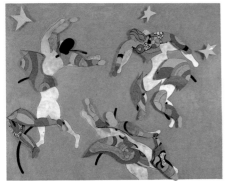
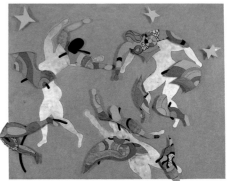
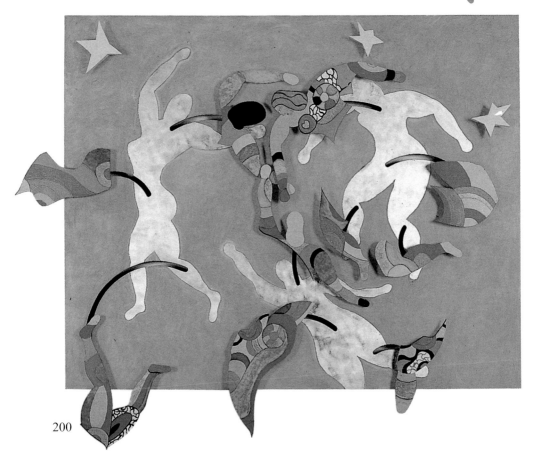

妮姬　**舞蹈**（La Danse）
木頭、金屬、塑膠、
電動機件和電子元件
150×190×25cm　1993
（左頁圖）

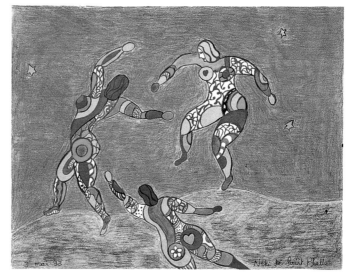

妮姬　**舞蹈**（La Danse）
素描和預備水彩畫
（右二圖）

妮姬　**舞蹈**（La Danse）
原先狀態（下二圖）

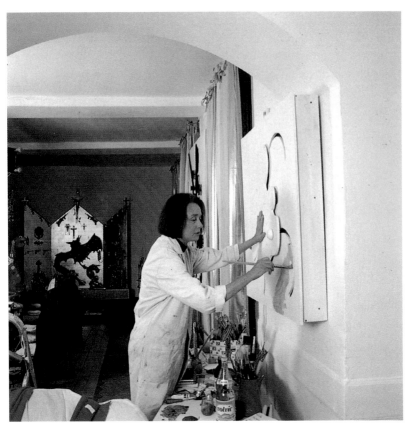

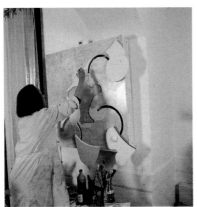

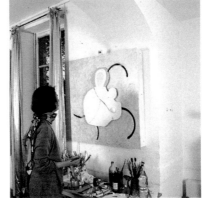

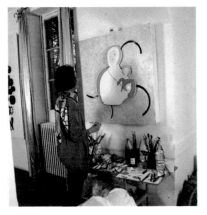

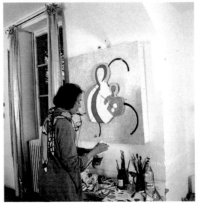

妮姬正在創作
〈**包裹交易**〉 1993

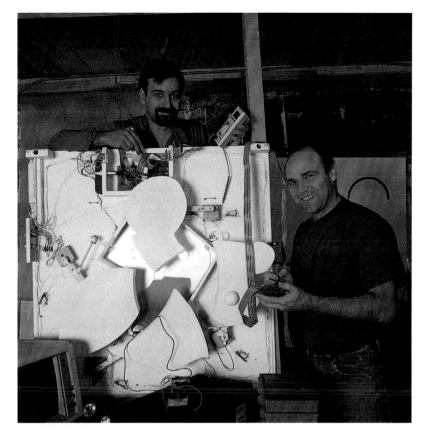

妮姬的技術助手——
端·加可洛·艾許
維利（Juan Carlos
Etcheverry）和馬塞
羅·齊泰利（Marcelo
Zitelli）

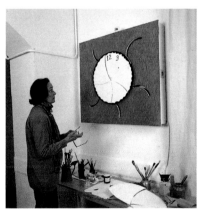

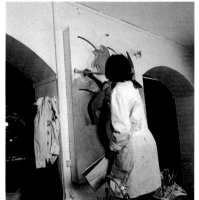

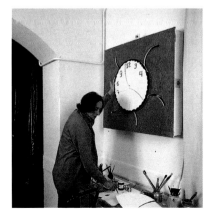

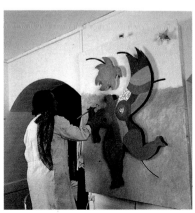

妮姬正在創作〈**時鐘**〉
和〈**天使**〉　1993

妮姬・德・聖法爾年譜

Niki de Saint Phalle

妮姬・德・聖法爾簽名式

1930　凱薩琳・瑪麗－阿涅絲・法德・聖法爾（Catherine Marie-Agnès Fal de Saint Phalle）於十月二十九日出生於法國塞納河畔納伊（Neuilly-sur-Seine），是珍娜・賈桂琳・哈伯（Jeanne Jacqueline Harper）與安德列・瑪麗・法德・聖法爾（André Marie Fal de Saint Phalle）五個孩子中排行第二的小孩。父親與家族七兄弟共管家族銀行，但在1929年股市崩盤後破產。凱薩琳・瑪麗－阿涅絲・法德・聖法爾被送至法國涅夫勒（la Nièvre）與外祖父母共住了三年。

1937　八歲。法德・聖法爾舉家遷至紐約東88街的一間公寓，凱薩琳・瑪麗－阿涅絲，從此以妮姬（Niki）為名，進入東91街的聖心修道會學校就讀。

1941　十二歲。妮姬被學校開除，旋即被送往美國紐澤西州的普林斯頓，與因為第二次世界大戰而離開法國的外祖父母共住，並進入當地的公立學校就讀。

1942　十三歲。就讀紐約的布里爾利（Brearly）學校。她非常喜歡閱讀，尤其對愛倫坡的恐怖小說、莎士比亞的劇本與希臘悲劇十分著迷，積極參與學校的演出，開始嘗試創作個人的劇本與詩作，此時期的作品包括《瘟疫》。

1944　十五歲。妮姬因為將學校操場的希臘風格雕像上，用來遮

妮姬在電影「爸爸」裡
的擷取影像（右頁圖）

204

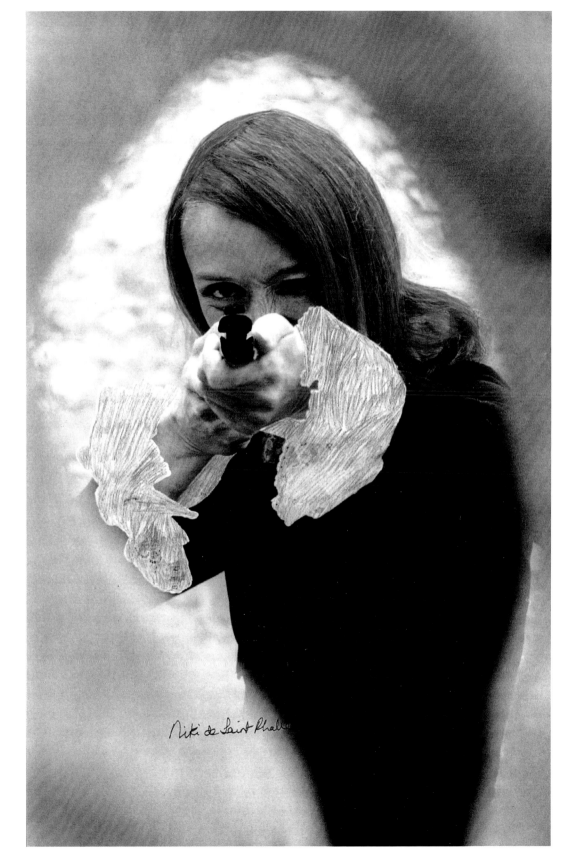

凱薩琳‧瑪麗－阿涅絲‧法德‧聖法爾（Catherine Marie-Agnès Fal de Saint Phalle），1932年六月。（左圖）

妮姬在格林威治，1936年春天。（右圖）

蔽裸體私密處的無花果葉塗成紅色，被校長要求退學或接受精神治療。父母將她送往紐約舒夫朗（Suffern）教會學校繼續升學。

1947　十八歲。妮姬自馬里蘭州的奧德菲爾（Oldfield）高中畢業。

1948　十九歲。開始模特兒生涯，照片見於《時尚》（*Vogue*）、《哈潑》（*Harper's Bazaar*）等雜誌，並登上《生活》（*Life*）雜誌封面。十八歲與哈利‧馬修（Harry Mathews）於紐約公證結婚。

1950　二十一歲。妮姬與哈利遷居麻塞諸塞州的劍橋市，哈利於哈佛大學研讀音樂，妮姬則開始創作她最早期的油畫與水彩畫作。

1951　二十二歲。長女蘿拉（Laura）出生。

1952　二十三歲。一家三口移居巴黎，哈利為圓指揮家之夢，進入巴黎師範音樂學院繼續攻讀音樂，妮姬則在戲劇學校進修。暑假時他們至南法、西班牙、義大利等地旅行，沿途遍訪美術館與教堂，深受「大教堂乃集體理想之體現」觀

妮姬和丁格力在葛雷吉
（Gregy），1961年4月。

念的啟發，對其日後之作品影響很大。

1953　二十四歲。妮姬經歷一場嚴重的精神崩潰後，前往尼斯一
　　　家精神病院接受治療。她發現繪畫有助於病情康復之後，
　　　決定放棄表演事業改當藝術家。

1954　二十五歲。妮姬夫婦返回巴黎，與美國爵士音樂家兼作曲
　　　家安東尼·伯納（Anthony Bonner）同住，因而結識美國
　　　畫家修·懷斯（Hugh Weiss）。後者成為她往後五年的良
　　　師益友，鼓勵她以自學者的自然個人風格從事創作。同年
　　　九月舉家前往西班牙居住。

1955　二十五歲。兒子菲利普（Philip）出生。妮姬前往馬德
　　　里與巴塞隆納旅遊，首次發現高第作品，尤其是奎爾公
　　　園（Parc Güell），甚至影響了妮姬的一生，啟發了她創作
　　　出屬於自己的雕塑公園的想法。

1956	二十七歲。妮姬暫住於法國阿爾卑斯山區期間，創作出一系列的油畫。該年在聖加倫（St. Gallen）的山城舉辦個人首展。夫婦二人經常參觀羅浮宮與巴黎其他的美術館，欣賞到保羅·克利（Paul Klee）、馬諦斯、畢卡索與亨利·盧梭（Henri Rousseau）等人的作品。因為哈利立志從事文學著述，妮姬因而經由他結識了約翰·阿什伯里（John Ashbery）與肯尼斯·寇施（Kenneth Koch）在內的一些當代作家。此外，該年妮姬透過哈利結識了法國藝術家讓·丁格力（Jean Tinguely）與其妻艾娃·阿普莉（Eva Aeppli）。不久後，當妮姬嘗試第一件雕塑時，是丁格力給予協助，幫忙建構鐵製支架，以便讓她能在外層包覆熟石膏。作品〈理想殿堂〉完成。

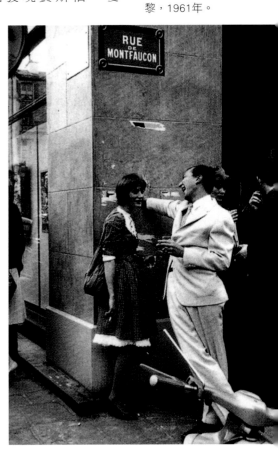

妮姬與賈斯柏·瓊斯（Jasper Johns）在巴黎，1961年。

1959	三十歲。在巴黎市立現代美術館發現賈斯柏·瓊斯（Jasper Johns）、威廉·德·庫寧（Willem De Kooning）、傑克森·波洛克（Jackson Pollock）與羅伯特·勞生伯（Robert Rauschenberg）等美國藝術家的作品。
1960	三十一歲。妮姬與哈利分手，繼續藝術實驗，利用熟石膏與靶畫（target pictures）創作各種集合媒材作品。另和丁格力共用工作室，並與其他藝術家來往密切。
1961	三十二歲。妮姬參與巴黎市立現代美術館「比較：繪畫——雕刻」群展，展出她的集合藝術作品〈情人的肖像〉，作品上放了一個靶心，開始呈現出了她第一幅的射擊繪畫作品。一九六一年至一九六三年期間，她共創作了超過

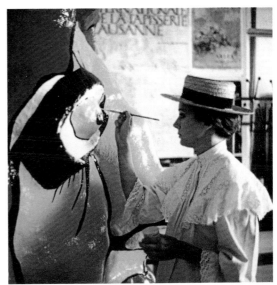

妮姬坐在她設計的椅
子〈**查理**〉，描繪著作
品〈**世界**〉的縮小版。
後來在1979年，妮姬首
次設計的家具問世。
（左圖）

妮姬正為作品〈**目擊
者**〉上色，1969年。
（右圖）

十二次的射擊創作，並被命名為「射擊繪畫」。新寫實
主義（Nouveau Réalisme）運動成員，在欣賞妮姬的射擊
表演後，其運動發言人兼倡導人皮耶・雷斯塔尼（Pierre
Restany）深為欣賞，立即邀請她加入該團體。當時其他
成員均為男性，包括阿曼（Arman）、塞薩（César）、
克里斯多（Christo）、德尚（Gérard Deschamps）、萊
斯（Martial Raysse）、斯波耶里（Daniel Spoerri）、丁格
力等人。

三月，妮姬參與阿姆斯特丹國立美術館的「藝術中的運
轉」群展。該展結束後，接著巡迴至瑞典斯德哥爾摩現
代美術館、丹麥路易斯安那美術館（Louisiana Museum of
Modern Art）展出。六月二十日，賈斯柏・瓊斯、勞生
伯、妮姬以及丁格力於巴黎的美國大使館劇場，共同完
成蒙太奇舞台劇「變化II」，合作演出即興藝術創作。皮
耶・雷斯塔尼為妮姬籌備，首度在他太太珍妮・德・古
德斯密特（Jeannine de Goldschmidt）經營的「J展覽館」
舉行名為「自由射擊」的個展。勞生伯購藏了一幅「射
擊繪畫」。杜象（Marcel Duchamp）將妮姬和丁格力介紹

給達利認識，並應達利之邀，為費格拉斯的鬥牛賽創作一隻「火之牛」。十月，妮姬參與紐約現代美術館舉行的「集合藝術展」，並在達拉斯當代藝術館和舊金山現代美術館巡迴展出，超過五十家媒體大篇幅地報導了妮姬的作品。

1962 　三十三歲。二月，妮姬和丁格力到美國加州旅行，妮姬策劃了她在美國首度的兩場（馬利布的海灘小屋、馬利布的山中）「射擊藝術」。

妮姬、丁格力和其他幾位藝術家在紐約參與演出肯尼斯・寇施的戲劇「波斯頓的結構」，當中的表演包括妮姬演出射擊〈米羅的維納斯〉。回到歐洲後，她在巴黎進行十次射擊繪畫以及祭壇表演。座中觀眾之一的亞歷山大・伊歐拉斯（Alexandre Iolas）於同年十月，在其紐約的畫廊為妮姬策劃展覽，自此正式展開他們的長期合作。往後十年，伊歐拉斯一直為她提供經濟贊助，策劃多項展覽，並多次擔任妮姬的顧問，後來把她介紹給一些傑出的超現實主義藝術家認識，包括維多・布羅納（Victor Brauner）、馬克斯・恩斯特（Max Ernst），以及雷內・馬格利特（René Magritte）等。

六月六日，伊夫・克萊因（Yves Klein）驟逝。八月三十日至九月三十日，妮姬與勞生柏、萊斯、斯波耶里、丁格力和烏爾特維特（Per Olov Ultvedt）參加了阿姆斯特丹國立美術館舉行的大型展覽「動力迷宮」。十月十五日，妮姬首次在紐約的伊歐拉斯畫廊舉行個展，作品〈向郵差薛瓦勒致敬〉於該展首次展出，此作為複雜的集合藝術，邀請觀眾向作品進行射擊而完成。

1963 　三十四歲。五月，妮姬在洛杉磯美術館內向她的大型作品〈金剛〉進行射擊，此作後由斯德哥爾摩現代美術館收藏。〈金剛〉可說是妮姬在藝術世界中創造的第一隻怪獸，往後她將創造出更多同類型的作品。妮姬與丁格力在法國買下一間舊旅館，在該處開始製作一系列雕塑，抨擊

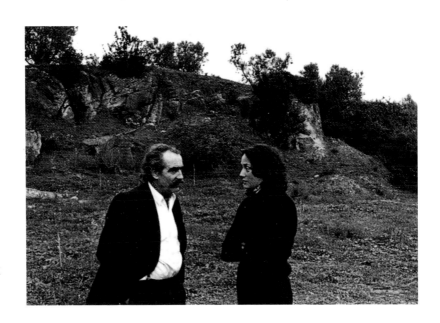

妮姬和丁格力在卡拉
威喬（Garavicchio），
1979年。

社會將婦女塑造為生育孩子的工具、貪婪的母親、巫婆和
妓女等負面形象。

1964　三十五歲。完成〈新娘〉、〈聖喬治和龍〉。在倫敦的漢
諾威畫廊舉辦首次個展。十月到紐約旅行，創作了一系列
拼貼雕塑，包括〈娜娜〉、〈心〉、〈龍〉。

1965　二十六歲。四月，妮姬創造出第一個以布和毛料為材料的
娜娜。八月，瑞士藝術雜誌《DU》刊登一篇有關妮姬的
文章，長達十二頁。九月，妮姬在巴黎的伊歐拉斯畫廊舉
行個展，展出多件〈娜娜〉，並同時發行了第一本有關
妮姬的著作，其中包括藝術家本人手寫的文字，以及一
些〈娜娜〉的圖象。

1966　三十七歲。編舞家羅藍・佩帝（Roland Petit）邀請妮姬、
萊斯、丁格力等人參與芭蕾舞劇《瘋子的讚禮》，妮姬負
責舞台佈景和服裝設計。六月，丁格力、妮姬和烏爾特維
特受策展人彭杜斯・于東（Pontus Hulten）的邀請，在斯
德哥爾摩現代美術館的入口大廳，裝置大型的雕塑。三位
藝術家最後創作出全長28公尺、寬9公尺、高6.5公尺，以
瑞典語命名為〈她〉（Hon）的大型臥姿娜娜。

1967	三十八歲。妮姬和丁格力受法國政府委託，為蒙特婁世界博覽會法國館創作一組作品，這組名為〈天堂幻境〉的項目，由九件妮姬創作的雕塑，以及六件丁格力製作的活動機器。該作品現典藏於斯德哥爾摩現代美術館附近永久陳列。八月，妮姬首次在荷蘭阿姆斯特丹市立美術館舉行個人首度回顧展「娜娜力量」，並為之創作了首件〈娜娜夢想屋〉和〈娜娜噴泉〉，同時並展出〈娜娜之城〉的計劃。
1968	三十九歲。六月，妮姬首齣舞台劇《ICH》在德國卡塞爾上演，相關舞台佈景、服裝和海報皆親自設計。「妮姬作品展1962-1968」於德國杜塞道夫的萊茵河威斯特法倫藝術協會舉辦。十月在巴黎的伊歐拉斯畫廊舉行展覽「昨晚我做了一個夢」，展出十八件浮雕壁飾。妮姬設計的充氣娜娜開始在紐約生產和銷售。妮姬因長期以聚酯為雕塑之創作材料，暴露於其煙塵中，引發了呼吸系統的健康問題。
1969	四十歲。印度之旅後，妮姬展開首項大型建築計畫，為狄阿斯（Rainer Von Diez）在法國南部建造三棟房子，該計畫於一九七一年完成，以富有詩意的〈鳥之夢〉為名。德國慕尼黑美術館推出「妮姬・德・聖法爾：雕塑、繪畫及設計」一展，呈現出妮姬不同面向的作品。紐約惠特尼美術館購藏妮姬作品〈黑色維納斯〉，該作品於四月在「當代美國雕塑・選集二」的展覽中展出。由丁格力發起妮姬和其他幾位藝術家共同創造的計劃——〈獨眼巨人〉，在法國巴黎郊區的米伊森林（Milly-la-Forêt）展開。
1970	四十一歲。十一月二十九日，由雷斯塔尼和基度・諾茲（Guido Le Noci）籌備，在米蘭舉行的新寫實主義運動十周年紀念活動中，妮姬射擊了一件祭壇集合藝術作品。一系列以「娜娜力量」為題的十七件絹印版畫在巴黎正式發行。妮姬與丁格力首次同遊埃及。
1971	四十二歲。七月十三日，妮姬和丁格力在法國小鎮索西一須可勒（Soisy-sur-Ecole）結婚，隨即前往摩洛哥。

妮姬在位於索西（Soisy）
的工作室內，1980年。
（右頁圖）

八月十日，妮姬的第一個外孫在印尼峇厘島出生。妮姬設計了第一件珠寶作品。年底開始製作〈魔像〉（Golem），是一項為耶路撒冷的拉賓羅維奇公園（Rabinovitch Park）興建的建築作品，於翌年完成。

1972　四十三歲。自一九七二年起，妮姬開始與羅勃・哈利根（Robert Haligon）合作，生產及複製她的大型雕塑作品。這個長期合作關係後來會由羅勃的兒子傑哈（Gérard）繼續下去。七月，妮姬在法國南部格拉斯附近租用德蒙城堡（Château-de-Mons）拍攝電影「爸爸」的第一個版本，劇本和製作均與彼得・懷特海德（Peter Whitehead）一同合

作，該影片於十一月在倫敦放映。日內瓦的博尼爾畫廊舉辦「妮姬・德・聖法爾：創作娜娜之前的妮姬」，主要展出妮姬早期的作品。同年，妮姬還到了希臘旅行。

1973　四十四歲。一月，完成電影「爸爸」的修訂版，至華希—須可勒和紐約再次取景拍攝，並且擴充了原先的演員陣容。四月，該修訂版影片參與了第十一屆紐約電影節，在林肯中心首演，妮姬受委託設計電影節的節目單。妮姬為喬治・普魯維耶（George Plouvier）在法國聖托佩斯設計了一個游泳池。另為尼倫夫婦（Fabienne and Roger Nellens）在比利時的一個小鎮建造了名為〈龍〉的兒童遊戲室。

1974　四十五歲。妮姬在漢諾威裝置了三件巨型「娜娜」，以蘇菲雅、夏洛特和卡羅琳為名，紀念該市的三位皇后。

巴黎的伊歐拉斯畫廊則推出妮姬的建築作品模型展。德國巴登—巴登市的恩斯特博士畫廊（Galerie Dr. Ernst Hauswedell）則推出「妮姬‧德‧聖法爾：雕塑、設計、繪畫及汽球娜娜」一展。妮姬因長期接觸聚酯飽受肺部膿腫疾病的困擾，必須住院接受治療，並歷經了一段很長的復原期。數週後，她自美國亞利桑那州前往瑞士聖莫里茲，在瑞士與50年代在紐約認識的好友瑪瑞拉‧艾妮莉（Marella Agnelli）重逢，並向瑪瑞拉透露建造雕塑花園的夢想。瑪瑞拉的兄弟卡羅和尼古拉‧卡拉喬羅（Carlo and Nicola Caracciolo）因而贈送給她一塊在義大利托斯卡尼的土地，以助她實現夢想。

1975　四十六歲。妮姬為電影「夢比夜長」編寫劇本，並計設了幾件舞台家具，她的多位朋友參與該片拍攝工作。布魯塞爾的藝術宮舉辦「1975歐洲—法國節」時，即以妮姬在此片中用過的佈景家具等裝飾門面。

1976　四十七歲。妮姬在瑞士山區度過了一年，開始素描未來的雕塑花園。荷蘭鹿特丹市的博文斯‧凡‧貝尼根美術館舉辦名為「妮姬‧德‧聖法爾的圖象、形狀與模型」的建築作品展。

1977　四十八歲。妮姬與康斯坦丁‧慕勒葛哈（Constantin Mulgrave）合作，為以安徒生的童話故事為背景的電影「旅行的伴侶」設計佈景。前往墨西哥和美國新墨西哥州旅行。里卡多‧曼農（Ricardo Menon）成為她往後十年間的助理。

1978　四十九歲。妮姬開始在卡拉喬羅兄弟位於義大利托斯卡尼的加拉威兆鎮的土地上，籌劃她的〈塔羅公園〉。因為對塔羅牌圖形和符號的著迷，妮姬打算創作一系列共二十二件的巨型雕塑，做為她個人對塔羅牌人物的詮釋。

1979　五十歲。妮姬大部分時間都在托斯卡尼度過，進一步勾劃出藝術公園的藍圖。三月，她在日本東京瓦特利當代藝廊舉行首次個展。紐約的金培爾‧威曾賀芙畫廊則舉辦了

以妮姬建築設計模型與照片為主的展覽，展名為「妮姬·德·聖法爾：紀念建築計劃、模型與照片」，此展結束後接著在美國其他四個美術館巡迴展出。她創造了名為「骨瘦如柴」（Skinnies）系列的新雕塑。

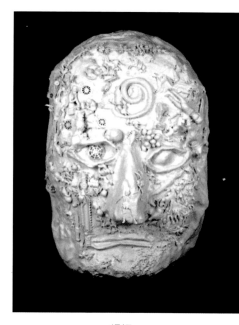

妮姬
吉爾·德·萊斯男爵
1964

1980　五十一歲。四月，妮姬開始為〈塔羅公園〉製作最初的兩尊雕塑——〈魔術師〉及〈女祭師〉。雕塑作品〈詩人與他的繆司〉在德國烏爾姆大學校園揭幕，當天該大學美術館同時舉行妮姬繪畫作品展。七月二日，巴黎龐畢度藝術中心舉行「妮姬回顧展」。七月三日，妮姬的風濕性關節炎首度發作。其回顧展接著在歐洲數個美術館巡迴展出，包括德國杜伊斯堡（Duisburg）威廉·萊姆布魯克美術館，以及德國漢諾威（Hanover）美術館。增田靜江（Yoko Masuda）在日本東京成立了「妮姬空間」，展開一系列以妮姬作品為主的展覽。妮姬製作了首批聚酯蛇形之椅子、花瓶和燈飾。

1981　五十二歲。妮姬在〈塔羅公園〉附近租了一間小屋，僱用了一批年輕人協助興建雕塑公園，丁格力和他的工作團隊，如助手塞比·伊默夫（Seppi Imhof）、偉伯（Weber）等人則負責塔羅雕塑的焊接工作。同年春天，妮姬為一架雙引擎飛機彩繪機身外殼，此飛機參與了由阿姆斯特丹的彼得·斯代弗森特基金（Peter Stuyvesant Foundation）贊助的首屆橫越大西洋的比賽。

1982　五十三歲。美國的賈桂林·科克倫（Jacqueline Cochran）公司邀請妮姬設計一款新香水，她將收益全數挹注於〈塔羅公園〉的建構。丁格力和妮姬攜手為巴黎龐畢度藝術中心一側的史特拉汶斯基廣場製作十五件噴泉雕塑作品。紐約和倫敦畫廊展出妮姬的「骨瘦如柴」系列作品。〈塔羅

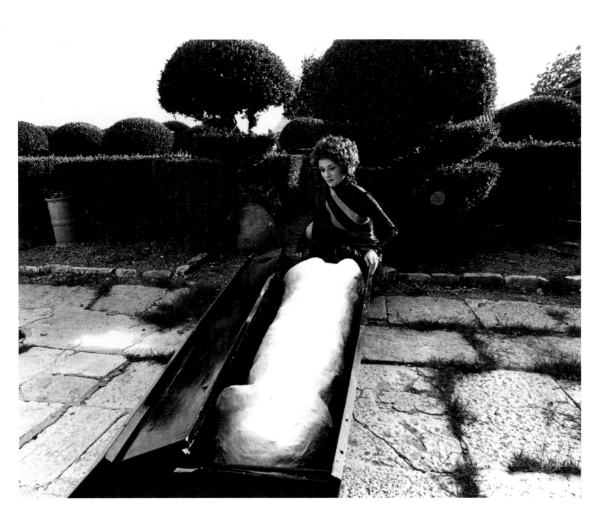

妮姬在電影「爸爸」裡
的擷取影像，1972年。

公園〉的工程持續進行中。繼丁格力之後，一位荷蘭藝術
家杜・溫森（Doc Winsen）為〈塔羅公園〉的雕塑建造金
屬支架。同年底完成灌漿工程。

1983　五十四歲。受史都華典藏館（Stuart Collection）的委託，
為聖地牙哥的加州大學校園製作雕塑〈日神〉。妮姬遷
入〈塔羅公園〉中名為〈女皇〉的獅身人面形的建築內，
此處將成為她往後七年的工作室與居所。除了鏡子和玻璃
之外，她決定也使用陶瓷為材製作〈塔羅公園〉內的其他
雕塑。里卡多・曼農找來羅馬陶瓷專家維拉納・芬諾契
羅（Venera Finocchiaro），後者自此開始負責公園內所有
的陶瓷製作。

1984 五十五歲。妮姬全心投入〈塔羅公園〉的創作。

1985 五十六歲。完成〈塔羅公園〉內的〈魔術師〉、〈塔樓〉、〈女皇〉及〈女祭師〉等建築物。丁格力在〈塔樓〉頂端安裝了一個機械裝置。妮姬作品展在比利時克諾克賭場（Casino Knokke）展出。

1986 五十七歲。妮姬幾乎一整年都待在義大利，在〈塔羅公園〉內安置了一些新雕塑。與西爾歐·巴朗頓教授（Silvio Barandun）合作《愛滋：你不會因握手而得病》一書，並為該書繪製插圖，該書首先以英語發行，後翻譯成五種不同語言，販售與捐贈醫療機構和學校共計七萬冊。助手里卡多·曼農離開〈塔羅公園〉回到巴黎攻讀戲劇學位，他將馬切羅·斯塔利（Marcelo Zitelli）介紹給正在尋找園丁的妮姬。斯塔利最初受僱為園丁，不久後成為了妮姬的助手。

1987 五十八歲。三月，慕尼黑Hypo藝術中心舉辦妮姬大展「妮姬·德·聖法爾—建築家—人物—奇幻花園」。日內瓦的博尼爾畫廊展出「妮姬·德·聖法爾近作展」。該年首次在美國紐約的納蘇郡美術館（Nassau County Museum of Art）舉辦回顧展「幻想：妮姬·德·聖法爾作品展」。

1988 五十九歲。妮姬和丁格力受法國總統密特朗委託，為他曾擔任市長多年的詩農堡市（Château-Chinon）的市議會廣場設計噴泉。三月十日，密特朗為市政廳前的這座雕塑揭幕。海倫·史奈德（Helen Schneider）委託妮姬在長島為史奈德兒童醫院設計另一個噴泉，她設計了一座高5.5公尺的蛇樹。另為日本歌德學院（Goethe Institute）籌辦的環球巡迴風箏展，設計了一款巨型風箏，命名為〈愛情之鳥〉。

1989 六十歲。巴黎展出「80年代作品展」，呈現妮姬和丁格力合作的近作展。法國的貝內迪克汀宮（Bénédictine Palace）舉行了一個以妮姬〈塔羅公園〉為題的展覽。該年妮姬首次利用青銅創造一系列埃及神像和女神像。得力

妮姬和丁格力，以及
妮姬的外孫女蓓魯恩
（Bloum）。

助手里卡多‧曼農因愛滋病逝世。

1990　六十一歲。妮姬以「射擊……與其他反叛，1961-1964」為
　　　名，六月於巴黎JGM畫廊展出自六十年以來的多件作品。
　　　妮姬與兒子菲利普合作，將《愛滋：你不會因握手而得
　　　病》一書改編成卡通影片。十一月，巴黎裝飾藝術博物館
　　　放映該片，並為該片之草稿與該書的修訂版舉辦了一個畫
　　　展，而該書的法文修訂版由法國防治愛滋病機構發行，並
　　　分送給全法國各學校。

1991　六十二歲。妮姬創作了〈理想的神殿〉放大版模型（1：
　　　4比例），她形容這是包容所有宗教的教堂，早在1972年
　　　她即有此構想。六月，妮姬在倫敦的金培爾菲斯畫廊舉
　　　辦「神祇」一展，展出一系列受印度、美索不達米亞，

以及埃及諸神啟發的雕像。八月，丁格力逝世。妮姬首次製作動態雕塑，以〈形而上丁格力〉（M.ta-Tinguely）為名。保羅・薩徹爾（Paul Sacher）提議在瑞士巴塞爾（Basel）建造丁格力美術館。

1992　六十三歲。在德國波昂美術館的贊助下，彭杜斯・于東籌辦了一個妮姬的回顧展，該展後來分別在蘇格蘭格拉斯哥的麥克利蘭畫廊、巴黎市立現代美術館，以及瑞士佛立堡（Fribourg）歷史藝術館中展出。妮姬製作了一系列名為「爆裂繪畫」（Tableaux Eclatés）的動狀浮雕作品。受德國杜伊斯堡（Duisburg）的委託而創作了名為〈援救者〉的大型戶外噴泉。另為瑞士洛桑市奧林匹克博物館製作雕塑〈足球員〉。

1994　六十五歲。妮姬移居美國加州南部聖地牙哥直到逝世。初抵聖地牙哥時，她以「加州日記」為題，製作了一系列版畫作品。在當地成立了一個負責切割鏡子、玻璃、石頭的工作室，以因應她在雕塑作品的材料運用上，日益注重讓大眾體驗觸感的需求。十月，以妮姬作品和生活為主題的妮姬美術館在日本那須（Nasu）開幕，由增田靜江擔任館長。妮姬受耶路撒冷基金會委託，開始與馬里歐・博塔（Mario Botta）合作建構名為〈諾亞方舟〉的大型建築雕塑計畫。同年為瑞士郵政局設計印有「預防愛滋」標語的郵票。妮姬獲頒卡達大獎（The Prix Caran d"Ache）。

1995　六十六歲。彼得・沙莫尼（Peter Schamoni）完成一部關於妮姬的紀錄片「誰是怪物？是你還是我？」。法國文化機構——法國藝術活動協會（AFAA）籌辦了一個巡迴展，在中南美洲幾個主要的美術館展出，包括墨西哥魯菲諾・塔瑪約（Rufino Tamayo）美術館、委內瑞拉卡拉卡斯美術館、哥倫比亞波哥大現代藝術館、巴西聖保羅州立美術館，以及阿根廷布宜諾斯艾利斯的國立美術館等。

1996　六十七歲。妮姬開始建構高3.6公尺、長9公尺的作品〈蜥蜴〉，上面鑲嵌由鏡面、石頭、陶瓷和玻璃組成的馬賽

妮姬與外孫女蓓魯恩，
約1975年。

克，做為聖地牙哥一所私人住宅的兒童玩具屋。〈蜥蜴〉
的製作過程中，很重要的是電腦化的放大步驟，這成為妮
姬日後委託桑德世界公司（Sandworld Inc.）的蓋瑞‧克
可（Gary Kirk）執行大尺寸作品的契機，亦是妮姬移居加
州後所發現及採用諸種技術升級的一例。丁格力美術館在

巴塞爾開幕，主要館藏來自妮姬所捐贈的五十五件丁格力雕塑作品，以及逾百件的平面作品。妮姬另外還捐贈出自己和丁格力的作品，在瑞士佛立堡建立了「讓・丁格力和妮姬・德・聖法爾的空間」。

1997　六十八歲。瑞士國家鐵路局委託妮姬為蘇黎世鐵路總站建造一個名為〈守護天使〉的雕塑，高達10公尺，作品於11月揭幕。馬里歐・博塔為〈塔羅公園〉建造入口以及環繞公園的牆。

1998　六十九歲。五月十五日，〈塔羅公園〉正式對外開放。妮姬為耶路撒冷的拉賓羅維奇公園製作〈諾亞方舟〉，最後共完成二十二件大型動物雕塑，如同她大部分的雕塑，自80年代初起都由馬切羅・斯塔利協助製作。為了向幾位傑出的美籍非裔人物如麥爾・戴維斯（Miles Davis）、路易斯・阿姆斯壯（Louis Armstrong）、約瑟芬・貝克（Josephine Baker）等人致敬，妮姬創造了名為「黑人英雄」的雕塑系列。該年開始著手撰寫自傳《足跡》（Traces）的第一卷。聖地牙哥市國際民俗藝術博物館舉辦了一場妮姬在美國最大型的回顧展，由她的朋友瑪莎・朗妮卡（Martha Longnecker）策劃。

1999　七十歲。德國烏姆美術館（Ulmer Museum）舉行「妮姬・德・聖法爾——愛、抗議、幻想」，展覽隨後巡展至萊茵河畔路德維希港的威廉・哈克美術館（Wilhelm-Hack-Museum）。妮姬作品在瑞士佛立堡的「讓・丁格力和妮姬・德・聖法爾的空間」展出。妮姬開始在加州聖地牙哥與洛杉磯的畫廊展出作品，並為聖地牙哥市建造了一座5公尺高的公共藝術作品〈頭顱〉，是一間外部鑲嵌馬賽克，內部貼滿鏡子的冥想室。妮姬還在聖地牙哥北方的艾斯康迪多（Escondido）的提克卡森公園公園內，設計了一個直徑125公尺長，用蛇牆包圍的紀念碑，以此向傳說中的卡莉菲亞皇后致敬。另外，她受委託在德國漢諾威海因豪森皇家花園重新設計內部有三間房間的〈穴室〉。

妮姬　**N.K**
彩色筆繪畫

2000　七十一歲。十月，妮姬於東京榮獲相當於藝術界的諾貝爾獎的「日本皇室世界文化獎」（Praemium Imperiale）。十一月，德國漢諾威的施普倫格爾美術館（Sprengel Museum）接受了一批妮姬捐贈的作品，並於同月舉行「妮姬捐贈展」。

2001　七十二歲。九月二十五日，妮姬回顧展在瑞士巴塞爾的丁格力美術館開幕，大部分展品來自妮姬捐贈給漢諾威施普倫格爾美術館的作品。十月十一日，妮姬捐贈了一批作品給尼斯市政府，典藏於尼斯現當代美術館中，共計一百九十件，包括六十三件雕塑及畫作、十八件直刻版畫、四十件石版畫、五十四件絹印版畫，另還包括原稿草圖等。

2002　七十三歲。三月十六日，妮姬回顧展在尼斯現當代美術館開幕，由於身體健康緣故，美術館持續向妮姬報告展覽的工作進度，她最後依然未能親自參加開幕。五月二十二日，妮姬因慢性呼吸衰竭在加州聖地牙哥醫院逝世。回顧展結束後，尼斯現當代美術館在館內設立了一個妮姬和丁格力之名的永久展示廳，展示妮姬捐贈的部分作品，以及妮姬遺贈的丁格力作品。妮姬慈善藝術基金會的合作和支持，亦有助於繼續向後人推廣妮姬的藝術成就。

國家圖書館出版品預行編目（CIP）資料

妮姬：法國新寫實藝術家 /
何政廣主編；李依依編譯. -- 初版. --
臺北市：藝術家，2014.06
224面；23×17公分. --（世界名畫全集）
譯自：NiKi de Saint Phalle
ISBN 978-986-282-132-9（平裝）
1.聖法爾(Saint-Phalle, Niki de, 1930-2002)
2.畫家 3.傳記 4.法國
940.9942 103009767

世界名畫家全集
法國新寫實藝術家

妮姬 Niki de Saint Phalle

何政廣 / 主編　　李依依 / 編譯

發行人　何政廣
總編輯　王庭玫
編輯　　林容年
美編　　王孝嬿
出版者　藝術家出版社
　　　　台北市重慶南路一段147號6樓
　　　　TEL：（02）2371-9692〜3
　　　　FAX：（02）2331-7096
　　　　郵政劃撥：01044798 藝術家雜誌社帳戶

總經銷　時報文化出版企業股份有限公司
　　　　桃園縣龜山鄉萬壽路二段351號
　　　　TEL：（02）2306-6842
南部區域代理　台南市西門路一段223巷10弄26號
　　　　TEL：（06）261-7268
　　　　FAX：（06）263-7698
製版印刷　欣佑彩色製版印刷股份有限公司
初版　　2014年6月
定價　　新臺幣480元

ISBN　978-986-282-132-9（平裝）